榮 耀 時 刻

布瑞頓的信仰旅程：教會舞台劇

《挪亞方舟》(*Noye's Fludde*)

陳威仰 著

蘭臺出版社

推薦序

　　本書乃為陳威仰老師對布瑞頓系列研究另一重要之里程碑。首先，作者以其於音樂和神學雙重領域深入理解的學術背景，輝映了布瑞頓同於此兩大範疇的深刻根基。再者，以基督教為背景之舞台劇《挪亞方舟》（*Noye's Fludde*），從聖經神學和音樂學不同的面向給予精闢的解析，並進行整合性的共觀研究，兼具垂直的音樂學方法論，更水平的延伸至上帝啟示的探討，著實對布瑞頓個人信仰生命的體現與音樂學探討提供了全面性的著墨，讓讀者可藉由布氏作品的呈現更能觀看到其內心深處的思考與經歷。

　　陳威仰老師對布瑞頓的研究已達到心靈深處的揣摩，在本書分析了布瑞頓堅持藉由不受控制的非專業兒童演員參與如此難以表現的歌劇作品，並可以看出布瑞頓從信仰層面對希伯來文化的認識與應用，加增了其作品的底蘊。

　　另外，在本書第四章對聖經中號角的分析，更能深沈的揭露出布氏為何要以模擬號角聲作為召聚各式動物進出方舟的原因，亦能引出聖經民數記中上帝教導希伯來人製作號角用來召聚眾人的歷史典故與意義，將布瑞頓的音樂與神學觀點連結，本書研究的深度昭然可見。

　　本書實為對布瑞頓音樂研究的深刻之作。

　　　　　　　　　　　　　台灣聖教會利河伯教會牧師　陳威婷

自序

　　英國有一句諺語：「上帝創造了伊甸園，人類卻創造了城市，但是這些城市卻將花園隱藏了」。這是一句發人深省的智慧言語，面對現在的社會，我們在城市中追尋知識與理性，總以為從中得到了很多的認知。當我們認真走訪了教會，參與了教會的活動，我們感受到從不同階層的人對於上帝的敬拜是如此廣博，音樂的形式與風格是巧妙多樣。另一方面，當我們沈浸於神學研究的書冊典籍之中，胸中見識，大是不同，正所謂「多文以為富」。如此，我們面對上帝的奧秘，在透古通今的聖經文字裡，我們能夠尋到上帝對我們的啟示嗎？我們真的可以在我們所創造的城市中找尋到上帝的智慧與情感嗎？西洋音樂史的廣泛書籍，討論著音樂發展的脈絡，但是獨獨不見上帝的蹤跡。美術、雕塑、繪畫、建築等視覺藝術匯聚自成一格「藝術神學」的系統，難道具有抽象本質的音樂卻只停留在為儀式服務的階段嗎？

　　我們會發現在目前的研究中，在這方面我們所知甚少，只有少數英美的學者致力於神學與音樂學的跨領域研究，試圖從建造城市的科學，將我們帶回上帝創造的伊甸園之中。

　　另外，我們經常在教會當中聆聽牧師傳講並思考上帝的奧秘與啟示，這等神秘的神蹟奇事並沒有離我們太過遙遠，正如這句英國諺語，上帝創造的伊甸園原本就是為人類量身打造的空間，這種奧秘隱藏在上帝創造的聲音當中。使徒保羅在以弗所書信中提到：「奧祕在以前的世代沒有叫人知道，像如今藉著聖靈啟示他的聖使徒和先知一樣。這奧祕

就是外邦人在基督耶穌裡，藉著福音，得以同為後嗣，同為一體，同蒙應許。」（弗 3:5-6）隱藏的事是如何揭露這些奧秘與啟示？再者，在神學當中經常論述聖經是神所啟示、或默示的，那麼，聖經中的族長、使徒們與各種學派的拉比們又如何確認這些記載的文字是作為神啟示的詮釋呢？我在思考這些問題的時候，腦海中浮現西洋音樂史上許多作品，作曲家在創作時，他們是如何將神學的意涵與形象轉化成聲音語言呢？神聖的啟示如果用聲音去傳達，音樂就是最好的媒介，正符合了猶太神學的儀式行為，同樣也符合聖經上談到神啟示的方法。從哪裡可以看出這些隱藏的奧秘呢？在〈創世紀〉的記載中，亞當聽見神的聲音：「我在園中聽見你的聲音，我就害怕；因為我赤身露體，我便藏了」（創 3:10）同樣地，聽從上帝的聲音也是蒙福的管道：「地上萬國都必因你的後裔得福，因為你聽從了我的話」（創世記 22:18）。

上帝在創世的時候是依循著神自己的聲音（或話語）來傳達所要成就的事情，我在撰寫這本書之時，就在思想音樂這回事，它應該不只是反映西洋音樂作品風格的發展歷史而已，應該是上帝創世的紀錄史，音樂也不再是禮拜儀式的途徑，積極來說，它應該會超越視覺藝術的既有眼界，是上帝啟示整本聖經的途徑與方法。本書的研究立基在「音樂神學」的建構與方法應用，將聖經中提及的音樂對照音樂作品有關的聖經故事，或許從這個角度去重新理解作曲家的信仰與創作要素。我曾經在英國求學，並走訪過當代作曲家布瑞頓的故居奧德堡，目前是「布瑞頓－皮爾斯基金會」營運的地點。我就從自己熟悉的作曲家開始進行研究，過去的研究側重於音樂社會學來考察布瑞頓音樂作品中的「英格蘭特質」。本書的研究則試圖踏在音樂神學的古老巨石之上，藉著布瑞頓教會舞台劇的相關作品《挪亞方舟》，作為信仰旅程的起點，一同與布瑞頓踏上這一條敬拜上帝的朝聖之旅。

我寫此書的目的，希望用研究音樂與神學兩個學門的態度，在布瑞頓作品中找尋上帝的聲音，藉以提醒我們在音樂敬拜中，別忘記上帝與

我們訂立的聖約，就如神與挪亞的立約：「我記念我與你們所立的約」（創世記 9:15）上帝用聲音啟示我們，我們同樣地也使用聲音來敬拜上帝。本書論述的對象除了作曲家的音樂意念與原創想法之外，更重要的是，作曲家的信仰探討，由此深入瞭解作品的形成，似乎才能解釋音樂的語言與信仰的文字彼此相應。因此，希望本書的寫作能將一切歸榮耀給神，但願音樂敬拜者能踏上自身的信仰之旅，離開知識理性的城市界限，在音樂中找尋到上帝創造的伊甸園；在音樂天籟中不再憑著眼見，而是信心的領受，聆聽在教會上演的布瑞頓作品《挪亞方舟》是充滿了發自性靈的讚美聲音。

content

表次

圖次

榮耀時刻

布瑞頓的信仰旅程：教會舞台劇

《挪亞方舟》（*Noye's Fludde*）

緒　論

　　戰後的 50 年代時刻，可以說是決定不列顛帝國是否能重返榮耀的時刻，其中關鍵性的因素在於文化復興與基督教信仰恢復的生活價值，國家信仰的根本方向，到底是恢復上帝的祝福，如同過往 200 多年以來屬靈大復興運動？還是悖離上帝的應許，朝向無神論調的世俗方向前進？對一個以基督教立國的國家而言，信仰價值決定了文化復興的動力，也是恢復上帝同在的榮耀時刻。

　　此時的布瑞頓（Lord Benjamin Britten, 1913-1976）在生活中也同樣面對兩股聲浪的挑戰，一種是來自於內部英格蘭文化與信仰的爭論，無論是從政治、社會、文化或宗教上，在音樂作品中應展現英格蘭基督教信仰的核心價值。布瑞頓 1950 年代的作品，符合英國推動文化復興運動的社會氛圍，在「大不列顛

節慶」（Festival of Britain）中的宗教宣示活動中，《官方手冊》（*Official Book*）更公開地宣告英國基督教傳統的核心要素：

> 英國是一個基督教群體，基督教信仰是其歷史上不可分割的一部分。它增進了這個節慶所建立的一切努力，其信仰特質不僅會在1951年的展覽中表現出來，而且還會以其外顯的方式將之映現。教會不需要正式的展覽，因為他們的精神和事工都會出現在節慶的任何地方，但基督教的敬拜，各種形式的宗教藝術，基督教教學和學術活動不僅是倫敦慶典的核心要素，且活動安排在全國各地的城鎮和鄉村。(Britain, 1951, p.20)

　　布瑞頓自幼在英格蘭國教的儀式中成長，潛移默化中牽動他對於聖詩（hymn）的神學認知，音樂心靈的悸動與感染，這些都在他所創作的作品中展現出來，像是聖詩的應用形式如：讚歌（canticle）、頌歌（anthem）或是聖誕讚美詩（carol）等等，尤其在50年代中，更加具體地借用聖詩的特性表達英格蘭意象的風情。就如學者 Christopher Palmer 探索布瑞頓展現在作品中的宗教信仰，他認為常用的手法也就是聖詩 (Hymns) 與素歌（Plainsongs）曲調的應用。(Palmer, 1984a, p.82)

　　另一種挑戰則來自外部，歐洲新生代作曲家的新浪潮，在音樂技法與基督教信仰上面臨急邊世俗化的數字迷思，席捲歐洲，使作曲家為之瘋狂的序列主義，不單衝擊生活美學的層面，同時也衝撞了基督教信仰為基礎的音樂神學。這是1950年代英格蘭作曲家所面對最大的信仰挑戰，一方面是英格蘭文化是否能夠與歐洲激進手法彼此競爭，另一方面，音樂作為讚美

上帝的媒介，仍舊在激烈的序列主義世俗化底下，就如耶穌基督所言的「該撒的物當歸給該撒，神的物當歸給神。」視音樂為神聖之物獻給神，或是作為自身才能，榮耀自己呢？布瑞頓作品《挪亞方舟》於此時的呈現，其音樂構圖與神學意涵對於那些 50 年代歐洲激進主義新浪潮作曲家而言，是要用作品榮耀神、而不是要誇耀自身的技巧。對於布瑞頓這樣的作曲家來說，由布列茲（Pierre Boulez, 1925-2016）、馬代爾納（Bruno Maderna, 1920-1973）、諾諾（Luigi Nono, 1924-1990）和史托克豪森（Karlheinz Stockhausen, 1928-2007）領導的新一代作曲家，不僅是年輕同儕的競爭對手，而且他們相信基於「第二維也納學派」理論和實踐的音樂語言，是戰後時代的音樂表達唯一足以說明的模式，展現一個新時代的國際音樂通用語言。(P. K.Wiegold, Ghislaine, 2015, p.33)

　　藝術家往往執著於自我的理性思維，或自我標榜其理論的優越性，其實，藝術的變化不在取決自身材料的組織，即便是「自律性」的發展，仍在文化與科技大環境的「他律性」底下不自覺地或多或少受到影響，爭辯已無太多意義。其實，在宗教上來看這種藝術變化，也就是「風動旛動」的意涵，換句話說外顯的現象只存留於技術層面，並非是風動，也非旛動，然而只是仁者心動而已。藝術若只存留現象，就只能在真空狀態下獨自欣賞「惟音樂之美」，布瑞頓認為真正的重點在於藝術實現的問題，面對民族信仰群體，就必須從信仰來看待藝術的變化，與人發生關連，音樂之美才能有接受者去回應。他意欲

推動「奧德堡音樂節」（Aldeburgh Festival）的原動力，一則
來自其個人信仰的觀點，峰迴路轉，在國家民族進行文化復興
運動的氛圍，透過音樂作品表達出英格蘭基督教信仰根基。二
則以英格蘭人特有的理性務實性格，對於新浪潮的音樂不予認
同，推動奧德堡音樂節時，執守作曲家所提及的「社會責任」，
而不是令當代作品與社會隔絕的「真空狀態」，布瑞頓在 1964
年獲頒亞斯本人文獎項 [1] 時，得獎感言中提到，此地的觀眾是
他創作的根源：「我在奧德堡創作音樂，就是為著生活在那裡
的人，或者還有更遠的地方，實際上就是對於那些關心演奏或
聆賞的人，但是，我的音樂現在已經根植於我生活和工作的地
方。」(Britten, 1978, p. 22)。三則在個人信仰上，布瑞頓保持
著孩童單純的心靈狀態，尤其對於孩童音樂的重視與創作，借
者奧德堡音樂節表達音樂風格，正所謂「樂如其人」，音樂
的創作反映著布瑞頓孩童般純真的信仰與樂思。正如埃文斯
（Peter Evans）所分析布瑞頓音樂的孩童特性，所有為孩童們
創作的作品是「最能常年滿足的體驗」。(Evans, 1995, p. 271)
因此，《挪亞方舟》這部作品是奧德堡音樂節對於文化復興的
一個目標計畫：提供參與機會，接觸傳統，恢復當地文化生
活，反對大眾文化產品的被動與消費脫節狀況。(Wiebe, 2012, p.
151)

　　本文寫作的目的是期望能夠繼續追隨某些音樂學者與作曲

1　布瑞頓於 1964 年 7 月 31 日由亞斯本人文研究機構（Institute for Humanistic Studies
　　in Aspen, Colorado）獲頒榮譽獎項，獎金 30,000 美元，布瑞頓日後也用於「奧德堡
　　青年培育計畫」之中。

家們的研究與理想，在西方音樂歷史與教會儀式之間，致力於
理論架構的重組，著重於音樂與上帝、音樂與人文、音樂與教
會的關係，並且採用不同的理論與方法，進行系統性的探討。
目前這些理論在跨越 20 世紀已需要走出過去傳統西方音樂的
歷史學觀點與框架，進而重新測量音樂對於教會的影響力與產
生簇新的觀點。對於音樂學者而言，西方音樂歷史在 20 世紀
末開啟了不同面向的理論與方法，進行不同層面的音樂剖析。
此時的神學思潮出現多元發展的情況，因為教會的體制與聖經
神學所要面對宗教急遽世俗化，許多國家教會制度的信仰受到
科技與經濟的挑戰，例如：英國國教，對於聖經作為上帝話語
的傳達記錄而言，產生多元的詮釋與立論，也就是各種不同的
神學見解。這兩大範疇都有類似需要解決的研究對象，就是當
代音樂與教會儀式經過歷史的盤根錯節之後，聖經的原意與文
化脈絡似乎被層層包裹，聖經的意涵離開了近東地區的文化處
境，融入了西方中世紀、文藝復興一直到巴洛克的音樂歷史洪
流之中。在 21 世紀各地教會面對「處境化神學」的聲浪四起，
神學學者開始從自我文化的意識底下重新審思。那麼，音樂學
也同樣在這股聲浪之中，重新被要求檢討過去傳統歷史學的研
究中，音樂學的理論與方法帶來的解構與重組。因此，本文期
待將音樂學的角度搭配神學的看法，以雙重觀點並行探討當代
音樂作品的應用問題，在過去一些由歷史學的方式所建構音樂
歷史觀當中，我們可以從中找出一些具體論點，進一步討論在
教會歷史與神學思潮中，為何音樂在理論與法則上所引起的震
撼與共鳴遠不如其他藝術領域，特別是視覺藝術。本文以英國

當代作曲家布瑞頓為研究對象，英格蘭的政治社會環境中，在戰後，人民亟欲恢復文化的生活，以及信仰的價值，作曲家的作品風格受到大眾的接受。從某方面來看，音樂藝術在英國國教制度下有發揮感染力，本文的研究期待提出二個概念作為介於音樂學與神學之間的方法論基礎，並且兩種方法論可互為表裡、互相依存：

第一，當代音樂作品需要回歸聖經神學的基礎，藉以討論音樂的藝術性本質與功能性應用之間的問題。布瑞頓的作品《挪亞方舟》，故事來自聖經，是教會許多的信徒十分熟悉的題材與內容，布瑞頓將其搬上戲劇舞台，就會出現我們要瞭解的理論問題：在文本上，如何去處理聖經的原始文學材料，如何去呈現戲劇角色的轉化；在應用上，將作品搬上歌劇舞台，還是教會空間使用，以延續教會的儀式，內化成神學上重要的音樂理論來加以探討。例如：《挪亞方舟》舞台上要如何表露上帝的聲音呢，如果不觸及聖經神學的探討，那麼我們可能就認為「聲音」（希伯來文稱之為 kole）只是上帝的話語傳達與宣告的文字形式而已。然而，聖經的紀錄除了文字詮釋層面之外，還有一層是「啟示性」的屬靈層面，聖經作者如何記載上帝的話語呢？以色列的族長、先知與使徒們[2] 所聽到的是何種類型的「聲音」，那又如何將上帝啟示的內容忠實地紀錄下來

2　在聖經的經文之中，有多處提到族長、先知與使徒能夠聆聽到上帝的聲音，這些人物例如：舊約中的亞當、摩西、雅各、撒母耳、以利亞、以賽亞、以西結；新約中的耶穌基督、使徒彼得、雅各、約翰、保羅等人，〈創世記〉的記載開啟了上帝聲音的奧秘，〈啟示錄〉則完成了上帝對於世界與百姓的救贖計畫。

呢？我們回歸到聖經對於「聲音」多重層面的詮釋，主要是使用在描繪上帝本體的展現，包括了各種大自然聲響的現象，祂的出現可以簡單歸類成：「話語」（word）以及「聲音」（voice）兩個脈絡。從音樂學的角度，布瑞頓身為作曲家，他認為話語是一種聲音的傳達，是上帝的命令，與大自然各種物理聲波的頻率震動，都是類似音頻的產生方式。他採用了「朗誦方式」的具體表現，生動地運用語調、語氣模仿上帝聲音的神聖感以及對其子民悖離，那般為父心腸的憂傷感。此時，音樂被賦予了藝術的本質，反映了教會空間的神聖性，而聖經故事的教導意涵，使得音樂成為我們基督徒最好的靈修媒介，藝術的本質融入在教會儀式的內涵，就不會停留在教會儀式的功能性作用的表層裡。

　　我們從聖經神學的立場分析，上帝聲音的概念可以有兩方面給予音樂學往更深一層的內蘊推進，不只是觸及教會儀式的表層功能與現象。第一方面是啟示的意涵，「聲音」預表了我們子民對天父上帝的順服心裡，其結果帶來了上帝與我們子民的「聖約」關係。例如：上帝的聲音是一種律法誡命，亞當夏娃在伊甸園裡順服上帝的聲音，若悖離了律例誡命，是我們自己選擇了懲罰。（參〈創世記〉3:1-19）倘若我們在自己的選擇上願意服從這聲音，我們便會得到獎賞與祝福，正如亞伯拉罕將自己的兒子以撒獻祭的故事。（參〈創世記〉22:6-18）。此外，我們遵守上帝的聲音，順服祂所定下的律例、典章與制度，其結果是上帝主動與我們子民立約，正如〈約書亞

記〉的描寫：「百姓回答約書亞說：我們必事奉耶和華 — 我們的神，聽從他的話。當日，約書亞就與百姓立約，在示劍為他們立定律例典章。」（書 24:24, 25）

另一方面，聖經提供教會音樂作曲家某種文字的歷史意義與詮釋的屬靈深度。傳統教會音樂的創作者會在聖經的文字上預先想像一些可能發生的情節，然後模擬文字情感的變化，賦予音符去協助儀式上的靈修，過去的音樂創作上較偏重於功能性的應用。我們期待另類的創作思維，在當代的教會中，除了革新的教會禮拜之外，同樣我們也期許創新的音樂本質。希伯來聖經 [3] 在文字上的詮釋並非在意線性時間的長度，而是靈修空間的深度，在方法論上有所謂 "PDRS" 的原則，分別表示：Pashat（文本的簡單含義），Drash（對其他詞語中的文本的解釋），Remez（由此隱含的特質或思想的象徵意義），Sod（文本的形而上學、或宇宙普遍的意義）。(Stern, 2011, p. XIV) 這些文字不只是提供了字母符號而已，它們同時也供應了史料傳說的敘述以及生活應用的情境。

第二，音樂作品本身要傳達更豐富、更具體的形象與聲音，令教會的會眾能夠專注在聲音的感知上，當聖經中的文字轉化成音樂的語彙，音符匯聚成系統性語詞和語氣的記號，藉以輔助聖經敘述的方式，將上帝的聲音傳遞到社區之中，讓各地教

[3]　這些古代典籍的資料涵蓋了希伯來律法書的釋義，如：《米大示》（*Midrash*）、《米示拿》（*Mishnah*）和《塔木德》（*Talmud*），以及參考初代教會的教父思想、中世紀猶太評論家、歷史學家的文學等不同歷史的觀點。

會口唱心和的讚美上帝。音樂不只是用來促進教會禮拜儀式媒介而已，以色列人對於敬拜上帝的音樂表現超出了儀式媒介的範圍，音樂本身更昇華為禱詞與預言。在西方音樂史的演進過程中，教會之所以需要音樂，無非是希望用音樂的表現功能來幫助教會的禮拜進行，音樂的莊嚴性與神聖性透過各種複音音樂的發展成為彌撒儀式的主要工具。中世紀以來，儀式劇、神秘劇與神蹟劇等戲劇類型相繼出現，也使得音樂成為戲劇劇情的催化劑。西方教會的音樂創作者與研究者因應本身教會儀式的需要，對音樂的功能性應用這層面進行多項訓練工作，從歷史我們可以看見這些包括：演奏演唱人員的訓練，以及各種音樂理論的研究、分析、討論、創作與演奏等。從這個層面觀察，我們很清楚看見為什麼在教會歷史發展上，音樂始終無法進行本身內涵的藝術建構，意即音樂創作者能夠運用音符語義、語氣、語法的要素，對於聖經經文與以色列歷史進行釋義，形成一種系統性的高度藝術表現，無論是聲音表達、或者圖像冥想，支持「音樂神學」語義上的深度，聖經內容上的廣度。反觀視覺藝術在教會歷史上有各式的藝術面貌，如：浮雕，雕像，插圖手稿，彩色玻璃窗，壁畫和繪畫等，猶太教或基督教藉以傳達訊息並教育會眾。(Stern, 2011, p. XV) 音樂創作即使在教會歷史的滾滾洪流之中受到高度的肯定與重視，但是卻無法發揮實質的潛力，與磅礴的神學領域彼此交流。正如音樂創作者的關注，在音符的邏輯理性底下，任何作曲家就不容易透見自身的靈性、靈感一面。我們透過猶太教師拉比 Samson Raphael Hirsch 針對猶太法典的律法與倫理部分進行闡述與釋義，在《米

大示》（*Midrash*）裡[4]，其中有一句話：「在思想和理性已經
耗盡了他們的力量之後，當只需要無條件的服從而不管洞察
力、意識、或理解時，聖經就會吩咐我們：耶和華差遣我膏你
為王，治理他的百姓以色列；所以你當聽從耶和華的話。[5]（撒
上 15：1）。」(Hirsch, 1989, p. 538) 本文的研究是期待音樂的
創作應該具備更寬廣而豐富的層面，在音樂創作的態度上，著
重於音樂是得自於聖經的靈性與靈感，而不是配合教會儀式的
功能性而已。

4　　《米大示》（*Midrash*）編纂上，有些文字解釋出於個人的拉比之手，有些則是出現
　　一群拉比的討論。《米大示》這個字在希伯來文中有「審查」（investigation）之意，
　　意即，對於聖經意義的探究。《米大示》的文獻是為了引導我們進入希伯來聖經的
　　世界裡，當聖經進入了猶太教教義系統中，則出現兩種記載傳統，一種為族長或先
　　知用文字寫的，希伯來聖經成為整部律法書的一半的重量；另一種則為口傳方式。
　　無論是口傳或文字，對於希伯來人而言，他們相信上帝在西乃山上向族長摩西所「啟
　　示」的話語。在方法論與出現的時間上來看，《米大示》有三種：第一種類型為對
　　聖經中特定經文含意的釋義，這是最早出現的，約在第 3 世紀，在編輯中經常引用
　　《米示拿》（*Mishnah*）和口傳律法《陀瑟他》（*Tosefta*）逐字逐句加以呈現。最著
　　名的為〈利未記〉、〈民數記〉與〈申命記〉。第二種類型為：表達在思想上重要
　　的命題模式，就是所謂的三段論。運用聖經中的經文或連續段落來作為「對話」模
　　式。出現的時間約在公元 450 年到 500 年間，屬於哲學的思維，個別經文的解釋採
　　取次要位置，主要是採用三段論的方法對聖經故事進行驗證。在編輯中與猶太教的
　　《塔木德》（*Talmud*）有關連。最著名的為〈創世記〉、〈利未記〉和《口傳米大
　　示》（*Pesikta deRab Kahana*）。第三種類型為重述聖經故事的方式，以便為這些故
　　事賦予新的時代意義，側重於閱讀短語或經文的方法。出現的時間約在公元 600 年
　　左右，其編輯方法描述了與巴比倫的《塔木德》有關連的文獻。最著名的為〈耶利
　　米哀歌〉、〈以斯帖記〉、〈雅歌〉與〈路得記〉。參考 (Neusner & Green, 2002,
　　pp. 429-430)
5　　希伯來文「聽從」（Shamar）此處有話語的服從與遵守；同樣也有音樂聲音的意思
　　應該上帝的聲音具有語調的徵候與音律的現象。

布瑞頓：《挪亞方舟》（*Noye's Fludde*）創作概略

　　這部作品是在 1957 年 8 月布瑞頓前往加拿大演出，在橫跨大西洋的海上航行途中，開始構思這部作品。布瑞頓原本期望能夠以電視媒介作為基礎來創作孩童歌劇，這個原始構想後來因電視節目製作的現實考量而放棄，但是，布瑞頓原始創意是期望薩福克地區的孩童與社區居民能夠參與歌劇演出，後來布瑞頓與皮爾斯一群好友因為社會文化的氛圍，意欲將演出場合轉向國教教區的教會作為空間使用。1957 年 10 月底則開始進行創作，直到 12 月 18 日完成了該部作品的草稿。如同布瑞頓與皮爾斯一行人的動機，這部作品在 1958 年 6 月 18 日首次在奧德堡音樂節進行演出，選定在奧福教會（Orford church），而不是傳統習慣上的戲院或劇院。

　　這部作品是以 15 世紀的切斯特神蹟劇（*Chester Miracle Play*）為腳本，《挪亞方舟》則是著名的其中一幕劇情，故事內容是根據聖經舊約的〈創世記〉（6：5-9：17）挪亞方舟故事所編寫而成。其故事大綱完全採用聖經的結構為基礎，參考舊約神學的分類方式：

一、　　　　故事的開始（6:5-7:12）：敵對關係

（一）　　上帝的控訴與毀滅創造物（6:5-12）
（二）　　上帝吩咐挪亞開始建造方舟（6:13-22）
（三）　　上帝吩咐挪亞進入方舟（7:1-16）

（四）　　上帝使洪水毀滅全地（7:17-23）

（五）　　洪水開始消退（8:1-14）

（六）　　挪亞出方舟（8:15-19）

二、　　　故事的結局（8:20-9:17）：立約與委身

（一）　　挪亞設立祭壇與獻祭（8:20-22）

（二）　　上帝祝福挪亞，並與之立約（9:1-17）

三、　　　故事的轉折（8:1）：上帝在創造中的記念

「神記念挪亞和挪亞方舟裡的一切走獸牲畜。神叫風吹地，水勢漸落。」（挪亞與耶穌基督在故事敘述上來分析，屬於相同的類型）

（一）　　上帝的記憶

（二）　　上帝的福音

（三）　　永生的盼望

這部作品是獨幕風格簡潔的孩童歌劇，採用大眾易讀易懂的內容與詞彙而設計。作品的演出人員與觀賞對象則是融合了專業人士，業餘愛好者，孩童和會眾。從總譜上來看，布瑞頓要求演出人員的配置，大致是：挪亞與其妻子是由專業的聲樂家擔任，上帝的角色則是專業的演員旁白，閃、含、雅弗以及他們的妻子則是由訓練有素的青少年音樂家擔任。其餘皆由業餘表演者，如：街談巷語（Gossip）由較年長的女孩擔任，所有的動物則是由學校或社區中的孩童或青少年擔任。

（Britten,1958）在切斯特神蹟劇中提到了 49 個不同的物種，布瑞頓的《挪亞方舟》挑選其中 35 個物種（成對）細分為七組，需要參與總人數由 3 名成年人和 90 名兒童所組成（其中 4 名男孩擔任小道具管理員）。動物分成如下七組：(White, 1983, pp.214-215)

　　一、　　獅子，豹，馬，牛，豬，山羊和羊
　　二、　　駱駝、驢、公鹿、母鹿
　　三、　　狗，水獺，狐狸，鼬，野兔
　　四、　　熊，狼，猴子，松鼠，雪貂
　　五、　　貓，大鼠，小鼠
　　六、　　蒼鷺，貓頭鷹，鷦鷯，孔雀，赤足鷸，烏鴉
　　七、　　公雞和母雞，鳶，杜鵑鳥，麻鷸，鳩，鴨和公鴨。

　　　管弦樂團的人員組織同樣考慮到編入孩童、年輕業餘愛好者的情況。由小型的室內樂專業演奏家來領導，如：弦樂五重奏、中音直笛、定音鼓，鋼琴二重奏和管風琴。業餘的樂團演奏者為基礎，如：弦樂協奏部、兩聲部高音直笛以及中音直笛、四聲部軍號（降 B）、12 個手搖鈴（降 E）與大型的打擊樂器組。(White, 1983, p. 215) 其中有些並非是常規型態的樂器，我們可以看見布瑞頓對於舞台音效的使用是非常有經驗的，例如：軍號的使用是為動物們出場製造氣氛、手搖鈴的使用則是描繪彩虹的出現；還有模仿大自然的風聲、雨聲而使用的各類器材的巧思組合，如：風聲器（Wind machine）、砂紙（Sandpaper）以及懸吊馬克杯等。以上這些樂器的使用，樂團表示需要至少

有 67 名演奏者，其中 10 名是專業人士，57 名業餘愛好者。
(Britten, 1978, p. 11)

　　布瑞頓使用三首聖詩作為戲劇設計的基本架構，同時也呈現了音樂形式的三段式結構。這也是布瑞頓創作最重要的特點與教育目標，這部作品需要會眾參與，特別配合劇情需要，在教會空間當中，一起吟唱聖詩來讚美上帝。布瑞頓使用了三首英國國教著名的傳統聖詩，在歌劇開頭處，使用了《懇求主垂念我》（*Lord Jesus, think on me*）教會會眾唱出了求上帝赦免我們因罪干犯上帝的聖潔，招致洪水洶湧而來的毀滅，心中憂傷焦慮地求上帝赦免，並且在患難中保守我們如孩童般的純真，第一節歌詞如此說道：「懇求主垂念我，將我罪過除清，脫離世欲，獲得自由，使我內心潔淨。」到了挪亞方舟在海上飄行著，此時來到了劇情發展的中心位置，會眾高聲唱出了第二首聖詩《永恆天父，大能救贖》（*Eternal father strong to save*），雖然我們身處不安的世界局勢，但是三一上帝卻是我們永恆的大能者，掌握著大海，即使孩童與動物在猛烈的暴風雨下，仍能倖免於難，如第一節歌詞說道：「今為海上眾人呼求，使彼安然，無險無憂。」最後，教會空間裡所有的參與者，無論是演出者、會眾一起同心合一唱出對上帝讚美的聲音，第三首聖詩《創造奇功》（*The spacious firmament on high*）。教會內的聲音在神聖空間中達到了宇宙穹蒼同慶賀的敬拜，讓我們感受到造物主創造的浩瀚與永恆，如第一節歌詞說道：「仰看天空，浩大無窮，萬千天體縱橫錯綜，合成整個光明系統，

共宣真神創造奇功。一輪紅日，西落升東，是神太初創造大功，發射光輝照耀天空，顯示真神能力無窮。」(Stern, 2011, p. 33)

作曲家史坦（Max Stern, 1947-）認為布瑞頓《挪亞方舟》這部作品在音樂手法上包羅萬象，符合洪水敘述的劇情，布瑞頓主要強調的是，一方面，神學裡所傳達的純真與墮落之間前因後果的關係，純真與善良是我們得到救恩的途徑，一切出於上帝的恩典與應許。另一方面，史坦也認為存在著布瑞頓描摹出一種人性道德的論述：「任何被分裂為自我和自私利益的社群都將會滅亡，人的世界是一個集合體，不能處在一種持續爭吵、欺騙、報復和偽善的世界裡，彼此虛假，對自我也是虛假的。」(Stern, 2011, p. 38)

第一章

奧德堡音樂節的原創動力

　　每年在英國奧德堡（Aldeburgh）舉辦的音樂節慶至今
2018 年已邁入第 70 個年頭，在背後推動與策畫的重要藝文組
織正是布瑞頓 — 皮爾斯基金會（Britten-Pears Foundation，簡
稱 BPF）。這個機構是布瑞頓、皮爾斯（Sir Peter Pears, 1910-
1986）以及一些好友的理念，藉由組織性的機構來推動地方性藝
術的扎根與成長，同時也兼具了推展布瑞頓作品與其藝術理念的
功能。透過了計劃性的奧德堡音樂節，不斷擴展以音樂傳道的路
程，如同使徒保羅的佈道旅行一般，將上帝的救贖計畫傳揚到整
體歐洲，布瑞頓彷彿是用音樂形式的媒介傳揚教會的信息，將聖
經神學連結了中世紀儀式與現代劇場，產生一種前所未見的新形
式，將觀眾轉換成信徒，將劇場轉換成教會神聖空間，使徒保羅
將神的道與信念深切地傳給社區的居民，就如對著帖撒羅尼迦教

會所說：「我指著主囑咐你們，要把這信念給眾弟兄聽」（帖前 5:27），這顯然是布瑞頓對於音樂所表現的方式與觀點。皮爾斯回顧了布瑞頓對奧德堡音樂節演出與創作的享受：「事實上，那些早期的音樂節是布瑞頓生活中最幸福的歲月，因為有一些事情要做：我的意思是，他喜歡做事情，他喜歡創作。他喜歡有一個目標和一個對象。他喜歡為人創作，他喜歡實用性的，是為公眾服務的。」[6] (Cooke, 1999, p. 308)

　　布瑞頓信仰旅程的轉折，就如內在音樂形式與外在奧德堡音樂節的大環境氛圍進行轉變，當中的關鍵在於基督教信仰的恢復，帶動地區居民的文化復興，看似容易，卻步步艱難，但布瑞頓卻樂在其中，將奧德堡音樂節轉化成一股原創的動力，形成了他人生新的里程碑。[7] (Cooke, 1999, p. 308) Paul Griffiths 綜述奧德堡音樂節的觀察，布瑞頓自己的音樂與信仰，通常的模式是把最近在其他地方發表的作品帶進奧德堡裡面，例如：第一屆音樂節的《亞伯‧赫林》（*Albert Herring,* Glyndebourne, 1947 年 6 月）和《讚歌Ⅰ》（*Canticle Ⅰ,* London, 1947 年 11 月），以中世紀神蹟劇材料寫成的清唱劇《聖尼古拉斯》（*Saint Nicolas,* 1948），其演出表現非常出色。在這時期專門為奧德堡創作的作品是兩部涉及孩童的作品－《讓

6　出自於米歇爾 (P. R. a. D. Mitchell) 與皮爾斯的訪談，於 1979 年 9 月，未出版的錄音檔，存放於 BPL 檔案中心。

7　這裡指的是布瑞頓新形式的創作《聖尼古拉斯》開始在奧德堡音樂節展現中世紀神蹟劇轉化成清唱劇的形式，同時延續日後教會舞台形式的創作原型。1948 年的預演，而在 7 月為了慶祝 Lancing 學院百週年慶的正式演出作品。

我們製作歌劇》（*Let's Make an Opera*, 1949）[8]與《挪亞方舟》
（1958）。(Bankes & Reekie, 2009, p. 347)

　　自 1940 年代與 50 年代整體英格蘭的文化復興，雖然計畫
上看起來是從國家藉由教會組織所推動，尤其是英格蘭國教的
儀式在各地進行，文化的氣氛卻是呈現外弛內張的現象，逐步
指向英格蘭家庭生活與個人信仰價值的「恢復」。此時此刻英
格蘭作曲家面臨著藝術理論所產生的自我崩解狀態，若要「回
歸」教會藝術導引，應先恢復個人對於信仰的認知，重新恢復
「與神和好」的一條路，音樂的創作上也同時恢復英格蘭過去
經歷過的屬靈復興，就如儀式與聖詩對於現代社會的重新應
用。1951 年的不列顛節慶 (Festival of Britain)，「宗教展覽」
扮演了重要的推手，在宗教元素部分，英格蘭傳統文化中汲取
藝術養分的作曲家，與當時約克神祕劇大量展演，以及神蹟劇
的表現在此時是關鍵性的環節。我們感到有意思的是，早在
1948 年的時候，英國本身不斷興起文化與民族復興的氛圍，
在都會城市的時尚議題不斷感染鄉村意象，現代主義思潮震盪
下，教會藝術與同年建立的奧德堡音樂節引起的共鳴，這或許
說明奧德堡音樂節原創動力中潛藏了一股靈性追求與鄉村共融
的信仰，這並非是走入教會的方式，而是將時尚舞台形塑成現

8　《讓我們製作歌劇》是布瑞頓與導演克羅澤（Eric Crozier, 1914-1994）他們期望共同
　　打造一部孩童舞台劇，角色上需要由業餘者與孩童共同擔綱。整齣舞台劇的第一部
　　主要是用戲劇方式呈現，大家在討論如何製作一齣歌劇。第二部是著名的《小小煙
　　囪清掃工》（*The Little Sweep*, 1949）孩童歌劇形式在舞台上呈現。這部作品的另一
　　個特色，就是在中場裡，安排了四首「會眾之歌」，期望能夠觀眾一同參與歌唱，
　　成為演出的一部分。

在的教會講台，也不再追求理性世俗的音符堆砌的數字迷思，而是音符聲響的追求，一股向上帝表露自我的信仰告白。布瑞頓的好友愛德華‧薩克維爾─韋斯特 (Sackville-West) 認為：「今日的教會的首要任務之一，就是振興基督教的象徵，對於當代各種各樣的藝術家，激勵他們靈性和美學效果的信仰。」也就是要擺脫「大量積累的無聊想法」，從一些嶄新事物開始，對於其他類似的心智，奧秘探尋是一個理想的起點。然而，布瑞頓通向上帝的信仰旅程之下，具體的音樂產物則是「神蹟劇」的現代應用。[9] (Wiebe, 2012, p. 155)

　　中世紀教會的戲劇形式與宗教傳統確實動人遐思，足以令布瑞頓的信仰靈性，在某種程度上受到了啟發。我們舉三個時間點來酌量這類型宗教傳統為何在奧德堡音樂節中轉化成凝聚社區居民藝術信仰的新類型。

　　假若我們以 1957 年《挪亞方舟》創作動機初始為主軸，第一個時間點在於 1951 年不列顛節慶，當時，宗教展覽是英國政府希望透過文化復興運動呈現科技與信仰並行的議題，無非是促發人民恢復自宗教改革以來的信仰傳統，在現代社會下應用宗教劇的傳統也無非是讓人民重新「再確認」與上帝的聖約關係，仍然存在社會環節之內。1951 年所成立的「約克音樂節」，製作大規模城市型態的「中世紀始末劇」（medieval cycle），

9　　Heather Wiebe 引用了愛德華‧薩克維爾─韋斯特對於教會藝術如何面對現代時尚議題的使用問題，當中也有提到中世紀教會戲劇的議題。(Sackville-West, 1948)

以布朗（E. Martin Browne, 1900-1980）領導宗教戲劇回歸教會的核心人物之一，[10] 逐步建立每三年一次的大型音樂節。當時仍以中世紀神祕劇《挪亞方舟》的文本有著直接的聯繫，並且作為神祕劇復興、宗教劇運動以及詩歌劇（verse drama）形式，仿照古希臘戲劇的寫作方式進行。(Sheppard, 2001, pp. 117-120) 因此，《挪亞方舟》的戲劇腳本與演出方式，千里始足下，高山起微塵，逐步形成一種復古形式，卻又結合了回憶、儀式、聲音與教育特質，成為嶄新的宗教舞台劇。在 1954 年，布瑞頓曾參觀了這項音樂節的演出，可以看到「洪水戲劇」，每天在一個移動的車上遊覽城市的街道，正如他在樂譜的序文中所描述的那樣。[11] (Wiebe, 2012, p. 158)

　　現代主義藝術評論家瑞德（Herbert Read, 1893-1968）以社會學角度觀察約克神祕劇的製作水準與觀眾反應的論點：

> 但是我們真是一個不可思議的民族！「約克神祕劇」是最高等級的詩歌：樸實、明白易懂、有力。在我們中世紀建築、照明與彩繪玻璃的水準之上，但是，對於一些學者來說，誰能閱悉他們呢？在這個季節之前，我們有多少人依稀知道他們的存在？但整個始末劇應該是一個共同的資產，而約克上演則是年度的活動。(Read, 1951, p. 650)

10　在 1945 年，由布朗（E. Martin Browne）執導的宗教劇《通墓之路》（*This Way to the Tomb*），由布瑞頓的音樂與鄧肯（Ronald Duncan）的詩文所共同合作。

11　根據 1954 年約克音樂節的節目單來觀察，布瑞頓也有作品的參與，如：《聖尼古拉斯》和《貞潔女盧克雷蒂亞》（*The Rape of Lucretia*），以宗教戲劇性質的作為實驗性的發想。

　　第二個時間點是在 1952 年，在《挪亞方舟》之前，布瑞頓所發表過的一部作品，《讚歌 II 》（*Canticle II: Abraham and Isaac*），歌詞文本不僅與《挪亞方舟》同源於中世紀《切斯特神蹟劇》（*Chester Miracle Plays*）腳本之內，也是布瑞頓首次使用該文本作為創作的泉源。[12] 沉浸在這些中世紀的故事腳本裡面，好像在教會的兒童主日學一樣，聖經故事一幕幕浮上心頭，中世紀戲劇文本將聖經故事的原典轉化成市集小鎮的戲劇演出，一方面作為教育孩童與市井平民之用，另一方面藉由聖經故事的意涵，作為神所傳達創世計畫與心意。這部份的內容與表達非常吸引布瑞頓，因此，聖經故事的教育正符合這個階段的意圖，即使電視轉播計畫因製作人離職而放棄，而 ITV 公司對此教育計畫也冷淡處理，[13] 卻讓布瑞頓有了機會可以轉型到原本想要的教會模式作為表演方式。眼前的情形，使得布瑞頓全心全意地參與了這場戲劇，1958 年奧德堡音樂節上演新型態的歌劇，在奧福教會的神聖空間之內，八方六合場域，浸漬在神的歷史中，共享神的祝福。(Bridcut, 2007, p. 230)

　　第三個時間點是整體英格蘭戲劇吹起一股復古風潮，連動了奧德堡音樂節的戲劇製作的走向，也牽動著教會舞台劇的風

12　布瑞頓手邊的文本是 Alfred W. Pollard(ed.)(1927). *English Miracle Plays, Moralities and Interludes: Specimens of the Pre-Elizabethan Drama*, 8th edn. (Oxford Clarendon Press)，書中多處留有布瑞頓註記與筆跡，目前存放於布瑞頓 — 皮爾斯圖書館（BPL），檔案編號：GB-ALb 1-9300358。

13　計畫原本是由製作人福特（Boris Ford）的委託，他擔任聯合轉播公司（倫敦獨立電視台，ITV）的教育性節目負責人，作為英格蘭中世紀神秘劇的嶄新嘗試。參考 (Seymour, 2007, p. 212)

潮，城市的信仰復興聲浪湧現，隨著人潮的移動，從倫敦的國教儀式吹向了約克神秘劇，在 1955 年左右，奧德堡不免受此風潮的鼓動，逐步使得布瑞頓在心中凝聚創作《挪亞方舟》的念頭，他根據手邊的書籍資料取得故事文本的基礎，另一方面，因為「洪水」題材在當時廣受教會的接受，期待藉此音樂戲劇使英國人的信仰得以恢復；這部新風格的音樂創作，在大量世俗化的表演氛圍下，從聖經汲取力量，另闢蹊徑。此外，《挪亞方舟》對布瑞頓有極大吸引的因素，在於聖經文本轉化的挑戰性：如何面對現代信仰群體的接受度，尤其是神學上的教義難題。例如，舞台中如何處理神的形象？孩童純真的形象，是否預表福音書中耶穌基督的形象？布瑞頓就如《讚歌 II 》（*Canticle II: Abraham and Isaac*）對照切斯特神蹟劇的文本處理方式：基督形象不會在故事中出現，然而上帝只需要作為一個舞台後方的聲音，(Sheppard, 2001, p. 120) 如此處理的方式便不至於褻瀆了教義與誡命中爭論的「神聖形象」的問題。

奧德堡音樂節中，孟克（Nugent Monck, 1877-1958）執導的韋克菲爾德神祕劇（Wakefield）《第二牧羊人劇》（*Second Shepherd's Play*）上演，也成了布瑞頓對於切斯特神蹟劇故事腳本那份潛藏心中的訴求重點，史薇婷（Elizabeth Sweeting, 1914-1999）擔任奧德堡音樂節的經理人，她認為這份信仰的追求讓布瑞頓一直到過世前，仍然深切期待著進行另一齣以孩童為基礎的「聖誕戲劇」；從《挪亞方舟》將近 20 年的時間裡，他一直在為孩童表演尋找新的挑戰。(Bridcut, 2007, p. 250)

不單是對他生命終了前的釋放，同時也表現了一種對神的超越性，反映著一種盼望：「是由一些角色所扮演，將福音書翻譯成中世紀的措詞，但來自任何歷史的時期人物，參與不斷更新的神蹟，春天戰勝冬天，誕生超越死亡的故事。」（Sweeting, 1955, p. 15）

　　奧德堡音樂節的製作，布瑞頓另外一個牽動藝術形式的變數，就是孩童作品的應用。藉此展出了教會儀式中孩童屬靈的類型，將此類型結合了中世紀神蹟劇，以教會戲劇的形式逐步向社區的居民與孩童教導聖經的訓誨，代代相傳如同「時雨春風，百年樹人」。同時，也讓這群業餘者一同參與在舞台戲劇的表演內，其中最著名而最受歡迎的作品就屬《挪亞方舟》。這種屬靈的類型一直是布瑞頓心中想要呈現的音樂表現方式，將這些組織與材料帶到一些作品內，營造出時代的文化氛圍。布瑞頓以創作許多孩童的作品著稱，近來許多學者認為布瑞頓對孩童時代的喜好程度，是與作曲家自身的童年心理有直接關係。（Walker, 2008, p. 643）

　　因此，本文從《挪亞方舟》中英格蘭國教信仰與聖詩的兩個主題，期待從宗教的屬靈意涵與層次，連結到神學中的孩童屬靈意象與象徵。

　　作曲家總會以嚴肅的題材或創新原則，重新組織音樂結構，作為 20 世紀當代作品主要訴求。當我們看著布瑞頓的作品內容與類別，凝思了許久，對於一些同時代認為嚴肅而重要

的作品類型，布瑞頓在百家爭鳴之時，更弦易轍，轉向到為孩童與社區居民為創作對象，一方面讓基督教音樂走向群眾，有別現代音樂流派的思潮裂解與激進世俗化的結果，另一方面讓所謂的「藝術音樂」使得群眾容易理解和參與，以期令觀眾能夠將之作為某種輕鬆娛樂的媒介。例如：在 1945 年，他在普賽爾（Henry Purcell, 1659-1695）主題上的變奏保留了其原始樸實的標題，創作《青少年管弦樂入門》（*A Young Persons Guide to the Orchestra*）。除了《挪亞方舟》之外，《聖誕頌歌》（*Ceremony of Carols*, 1942）、《孩童十字軍》（*Children's Crusade*, 1968）都是布瑞頓傑出的孩童作品類型創作。（Bostridge & Kenyon, 2013, p. 127）

　　布瑞頓體悟孩童作品是以孩童為參與的對象，音樂表現方式也需以孩童作為觀賞的對象，在創作上，有別於理性概念為基礎的「序列主義」；在信仰上，更是不同於後工業那般急邃現實化、社會化的物質時代，凡事眼見表象為憑，滿足於感官享受的「世俗主義」。針對孩童的音樂創作，就如同教會主日學的教導，在孩童的心靈與信仰上，使用直覺的感知作為敬拜神的媒介，亦恰如聖經中耶穌的教導所言一般：「當時，門徒進前來，問耶穌說：天國裡誰是最大的？耶穌便叫一個小孩子來，使他站在他們當中，說：我實在告訴你們，你們若不回轉，變成小孩子的樣式，斷不得進天國。所以，凡自己謙卑像這小孩子的，他在天國裡就是最大的。」（馬太福音 18:1-4）布瑞頓使用音樂帶著孩童進入神的國度、神的誡命與祝福裡，因為直覺的音樂，將孩童的世界唱出一種純真的讚美。這種直覺與

文字邏輯無關，反而是藝術最高的表現形式。在《挪亞方舟》作品，布瑞頓設計改編將英格蘭傳統聖詩放入了作品中，由教會的會眾與孩童一同吟唱，對洪水毀滅的過程，神的創世計畫形成救贖計畫，人的罪性問題，卻使神在刑罰上意念轉向成恩典救贖，透過聖詩的意涵，使得教會空間內充滿了精神的滿足感與慰藉感。研究布瑞頓學者 Philip Brett 認為布瑞頓找尋這種直覺的力量，說明音樂的救贖淨化：「大多數聽眾參與者從這個最近設想的音樂戲劇中如此著迷，是一種偉大的精神和音樂滿足感所致。」（Brett, 2001, p. 378）

從宗教精神與音樂結構來看，如此精心設計的教會戲劇的手法，讓會眾一起參與，回歸到傳統的聖詩吟唱，既是單純表露孩童般的情感，卻又不失音樂上的複音技巧，以當代作曲的觀點來說，雖然手法有些陳舊，不過布瑞頓卻有意地將「舞台戲劇」與「音樂會」形式結合，在作品《聖尼古拉斯》和《挪亞方舟》中如此情感性的琢磨著。兩個宗教樂譜都包含重新和聲化的讚美詩曲調，文學家好友奧登（W. H. Auden, 1907-1973）和布瑞頓在沈醉狂歡時，他們都喜歡一起倚琴吟唱，徹夜揣摩音樂與詩文的意境。（Kildea, 2014, pp. 136-137）在《挪亞方舟》當中的孩童很輕鬆地感受讚美神的行為，意境同樣藉由葛利果聖歌表達出屬靈的情感，也影響日後布瑞頓創作另類的「教會比喻三部曲」（*Church Parables*）的舞台樂種；然則，這些作品皆可看到其共通性：純真孩童形象、會眾參與在教會儀式的屬靈追求，所吟唱的聖詩正如他們自身所熟悉英格蘭讚美詩，齊來讚美神，如出一口，進入「神聖」的實體中一樣。（Evans, 1995, p. 272）

《挪亞方舟》聖經故事文本與神蹟劇劇情的探討

　　在中國古典文學中，早已有參「道」之處，無論是在《易經》中的「道」與老子的「道」皆為參透天地萬物變化之理，所謂「人法地，地法天，天法道，道法自然」，而天地的自然律，在猶太法典《創世記》的智慧中，也就是所謂「上帝的道」（希伯來語 ruwach 稱之為「靈」、或「氣」；在希臘文則稱之為 logos 即「話語」之意），其實都指向著敬拜天地的主宰。假若以猶太人的立場來討論《挪亞方舟》的話，就必須先相信創造論中的上帝，一方面用詩歌文學加以讚美，另一方面逐漸形成敬拜上帝的儀式。從第一聖殿時期（公元前 960 年所羅門建殿）到離散時期（公元前 586 猶太亡國到 1948 以色列復國期間），從會幕獻祭、聖殿敬拜，轉向了會堂的過程中，漸次形成了釋經與吟頌讚美的

架構，最重要的根基莫過於猶太的法典《塔木德》（*Talmud*），也就是基督教所持守的《聖經》中的律法。藉由以色列歷史的概說，並非是以「歷史神學」來加以觀看概略發展，本章只是要簡略說明，整體教會歷史發展有其根基所在，並且透過歷世歷代的歌唱方式與音樂的表現，在在處處說明上帝是「自有永有的神」（出自〈出埃及記〉3 : 14）[14]，或許哲學角度稱祂為「存有者」（Being）應當稱頌的。凡自古代的素歌（chant）、中世紀經文歌（motet）到讚美詩（hymn）、聖詠（chorale）的傳唱；另外從希臘悲劇、中世紀儀式劇、神蹟劇到巴洛克神劇的表演，音樂的參與者從室外開放空間轉換到室內的密閉空間，過往敬虔的聖徒朝聖，轉化推移，卻由教堂合唱團表現出神聖的「臨在感」，其中包含了儀式中「日課」和「彌撒」都是以聖經為基礎而發展。

若從神蹟劇《挪亞方舟》劇情故事娓娓道來，我們很清楚地其書寫材料必須回溯到聖經所依據的故事文本出發。聖經中所傳達故事的文字話語，記錄者無非向世人說明聖經是上帝所「啟示」的話語，若從科學的角度來說，許多古代文字在傳達這份訊息時，留有一些詮釋的空間。雖然經歷了大自然環境的變化，或者人文歷史起落交替，真理性的話語隨著以色列建國、亡國到復國之間，豈不以「啟示性」的法典開國承家，世代相

14　按照英王欽定本（KJV）的翻譯：I AM THAT I AM（皆為大寫）。經文大致說：「摩西對　神說：我到以色列人那裡，對他們說：你們祖宗的　神打發我到你們這裡來。他們若問我說：他叫甚麼名字？我要對他們說甚麼呢？神對摩西說：我是自有永有的；又說：你要對以色列人這樣說：那自有的打發我到你們這裡來。」（出 3:13-14）

續呢？羅馬帝國時代下，猶太傳統的教育自有其根基，如：使徒保羅教導提摩太時，當我們用信仰來依靠上帝之時，就會曉得上帝藉由聖靈所默示的經文或歷史事件，這份信仰並不是迷信、也不是迷思，而是一種「教育」，讓世人明白上帝的創世計畫，那份「愛」的心意：「聖經都是神所默示的，於教訓、督責、使人歸正、教導人學義都是有益的」（提後 3:16）。文字都留有詮釋的空間，啟示性的教育也同樣留存在不同的世代之下，如此，中世紀神蹟劇腳本出現，也無非是應用聖經的詮釋空間，將「啟示」帶入了「戲劇」中，使文字的「象徵」轉化成戲劇的「符號」。然而，音樂也同樣帶有啟示性的意涵，古代以色列人用音樂創作吟唱的讚美詩、祭祀歌、工作勞動歌、醫治歌、或者戰爭之歌等。例如：大衛一直希望將神同在的「約櫃」迎回耶路撒冷，這是以色列人多年的心願，在聖經中一段描寫：「他們將 神的約櫃從岡上亞比拿達家裡抬出來的時候，亞希約在櫃前行走。大衛和以色列的全家在耶和華面前，用松木製造的各樣樂器和琴、瑟、鼓、鈸、鑼，作樂跳舞」（撒下 6:4-5），我們看到君王百姓隨著樂團一起唱詩跳舞奏樂，歡欣鼓舞慶賀上帝的同在。在新約時代下音樂的素材轉變成另一種修辭的方式，啟示性的文字揭開了天國的意象，也透悉了音樂敬拜的歌曲：「我又觀看，見羔羊站在錫安山，同他又有十四萬四千人，都有他的名和他父的名寫在額上。我聽見從天上有聲音，像眾水的聲音和大雷的聲音，並且我所聽見的好像彈琴的所彈的琴聲。他們在寶座前，並在四活物和眾長老前唱歌，彷彿是新歌；除了從地上買來的那十四萬四千人以外，沒

有人能學這歌」（啟 14:1-3），這彷彿說明在基督教傳統下各
個地方純淨的民歌，人聲的讚美就如葛利果素歌、或者東正教
的 Kontakion 的吟唱，神聖又充滿了靈性光輝。隨著中世紀音
樂形式的複音音樂發展，教會音樂產生了聲響上的變革，藉由
建築空間的聲音塑造，開始展開了複雜線條式的對位吟唱。如
果不去承認啟示性的意涵，那麼，所有人文思維的創造與設計，
將不具有任何的意義，因為讚美的對象必須是上帝本體。

　　聖經中的啟示不但是音樂創作的泉源，同時也是戲劇的典
故出處。中世紀戲劇一部分是根據希臘悲劇的淨化論，表達出
靈魂昇華而肉體敗壞的「二元說」，透過戲劇理論更加強化這
類型的觀點，將道德寓意賦予在戲劇的創造底下。因此，希臘
人的觀點，戲劇是一種創作，某種程度上反應生活的哲學，可
以延展出一種藝術的當代感。中世紀神蹟劇談論到天與地、光
明與黑暗、靈魂與肉體的對立，猶如神蹟劇、或神祕劇對於當
時社會教育的影響。另一方面，戲劇的聖經素材，卻是流露著
傳統希伯來的詩歌手法寫作。這部份是源自於以色列人的「一
元說」，亦即：上帝與生活一體、精神與肉體合一、神聖與世
俗並存；對於信仰的價值是生活悲歡離合的體驗。這類的一元
說是建立在猶太法典之上，以色列人慣於用詩詞歌賦表達上帝
創造的「德澤滿天下，靈光施四海」，藉此激發出文學詩詞的
意境，並非用戲劇性的意象具體表現出上帝的形象，或者精神
上悲情的宿命論調。克里桑德（Karl Franz Friedrich Chrysander,
1826-1901）認為，「猶太人的英雄歷史並不適用於戲劇表演。

猶太人從來沒有創造過戲劇性的詩歌，可能是因為『律法』（Torah）禁止塑造神聖的創造描述⋯⋯以詩意的形式證明了對希伯來人來說是陌生的戲劇舞台。詩篇暗示著神的讚美，看不見，無所不在，無所不能，以及相關呼召，為著神聖榮耀而與有害世界爭戰。」[15]（Letellier, 2017, p. 22）上帝的祝福或咒詛是以各種類型的詩歌、史詩、敘述詩或田園詩加以摹寫傳達，特別是與律法與預言有關的部份。整部聖經隱含著上帝的計畫，以文字表述永恆的神聖「臨在」，像是：「普世性的敘事和短篇故事，律法和歷史，讚美詩和祈禱、箴言、格言、謎語符號與神秘的啟示。」（Meeks, 1989, p. 18）

中世紀神蹟劇《挪亞方舟》故事是以聖經中〈創世記〉的「洪水故事」（創 6:5-9:17）為基礎，進一步發展成戲劇或舞台劇，故事腳本大致類似。但是，我們從故事的敘事中，從兩種觀點進行探討，第一種為歷史觀點，藉由聖經神學批判法則來檢視這個文本的主題。另一種是以聖經文學的角度來探究猶太人的文化，在文本究竟要傳達何種意象，對於英格蘭文化下的基督教群體，開啟何種啟示呢？

首先，從文本的段落之內，檢視人類歷史似乎已經遺忘的「記憶」，或許我們是刻意的遺忘這段過往，試圖以神話或傳說的方式，加以淡化；也許我們以自身的理性，擬構出某種特

15 Robert Ignatius Letellier 引用了 Friedrich Chrysander(1897). *Händels biblische Oratorien in geschichtlicher Betrachtung. Hamburg.* 書中的觀點。

定的「歷史」論述，否定上帝的「臨在」以及創造的「存在」。然而，〈創世記〉中「洪水故事」的敘述，令我們可以了解到猶太人用回憶的方式，將此「記憶」根植於他們的文化下，成為他們集體的意識，以及共同的資產。這樣的做法，才能讓猶太人面對許多歷史苦難，詮釋故事的意涵，使其相信上帝真實的創造心意，並非在於毀滅世界，而是人的自我選擇與上帝「分離」，意即：個體的理性選擇自由意志，選擇了分別善惡的理性，卻帶來罪的墮落，而遭致苦難的結果。所以，苦難並不是創造的目的，而是必然走向的結果，這也是日後在出埃及的曠野中，上帝向摩西頒佈「律法」，用群體的律例約束個體的自由意志。猶太人也因為相信這個結果，仍是在上帝的救贖計畫底下，所以在「洪水」的敘述中並非強調歷史的資料，或者神話文學的結構。取而代之的是，上帝的話語就是等同於上帝的創造，這段敘述強調了以色列的上帝本體，與其創造與恢復的奇妙作為。這種歷史的觀點，為猶太人獨特的「歷史關懷」，而不是歷史論證資料所謂「唯一論」的論點。

　　神學上有一個論題，便是歷史循環過程裡，洪水有「記憶」嗎？如果沒有這份記憶，那麼，是否我們身處在一種「失憶」的世界？抑或在一種「死亡」的陰間呢？那又會有如何的盼望呢？上帝的話語帶來毀滅，卻不會帶來失憶，因為從古至今，開天闢地以來，上帝對世人的記憶是永存的，是一種記念的「聖約」。神學家保羅・田立克（Paul Tillich）感受到這份記念的永恆特質：「有沒有什麼東西可以阻止我們被遺忘？我們從永

恆中『被認識』，在永恆中將被銘記是唯一的確定性，使我們免於被永遠遺忘。我們不能被遺忘，因為我們永遠被認識，超越過去和未來。」（Tillich, 2002, p. 25）

　　從歷史批判法則的論點，「洪水故事」（創 6:5-9:17）的文本傳統，來自兩種不同的口傳敘述，一種是耶和華典的資料（J），另一種則是祭司典的資料（P），由於不同的時間、地點與寫作形式，神學上多半傾向於是在流散時期加以整理彙編而形成。[16] 透過歷史批判法則讓我們更能夠理解聖經中是多元、多層次的材料，先後疊加而成，作者期望能夠藉由歷史故事不斷向猶太人耳提面訓，囑咐日後猶太子孫應當遵守耶和華上帝的誡命，方能蒙福、得享平安；否則歷史的教訓會不間斷的臨到猶太人身上。不單是〈創世記〉的訊息，更是整體舊約五經傳達出強烈的律法概念，然而，這種律法概念形成了猶太人集體的智慧，成為日後猶太人文化傳統中，道德與倫理的基礎家庭教育。

　　無論是耶和華典、或是祭司典，聖經經文被編纂編譯成具有戲劇成份的文本，一般是著重在兩段陳述上，敘述者除了強調挪亞的形象之外，仍存在著上帝在創造過程中「前記憶」的

16　摩西五經的文本來源大致在 1880 年左右逐步斷定資料的四種來源，依照時間順序排列：耶和華典（J）、伊羅欣典（E）、申命記學派（D）、祭司典（P）。概觀文本形成的時間，約略說明：耶和華典是王國時期的早期，主前第十、或第九世紀。伊羅欣典約比耶和華典要晚一個世紀，大致在王國分裂之後，地點多傾向於北國以色列的背景描述。申命記學派南國約西亞時期，大約是主前第七世紀末。祭司典在亡國被擄時期，大約是主前第五、或第四世紀。參考 (Rogerson, 2010)

良善初衷。首先，我們列舉聖經經文的「敘述前段」（創 6:5-
7:12），從編輯資料中，使耶和華典與祭司典的資料並列，從
中領略到聖經作者所要表達的挪亞形象：

> 耶和華見人在地上罪惡很大，終日所思想的盡都是惡，耶和華就
> 後悔造人在地上，心中憂傷。耶和華說：我要將所造的人和走獸，
> 並昆蟲，以及空中的飛鳥，都從地上除滅，因為我造他們後悔了。
> 惟有挪亞在耶和華眼前蒙恩。挪亞的後代記在下面。挪亞是個義
> 人，在當時的世代是個完全人。挪亞與 神同行。挪亞生了三個
> 兒子，就是閃、含、雅弗。世界在 神面前敗壞，地上滿了強暴。
> 神觀看世界，見是敗壞了；凡有血氣的人在地上都敗壞了行為。
> 神就對挪亞說：凡有血氣的人，他的盡頭已經來到我面前；因為
> 地上滿了他們的強暴，我要把他們和地一併毀滅。你要用歌斐木
> 造一隻方舟，分一間一間地造，裡外抹上松香。方舟的造法乃是
> 這樣：要長三百肘，寬五十肘，高三十肘。方舟上邊要留透光處，
> 高一肘。方舟的門要開在旁邊。方舟要分上、中、下三層。看哪，
> 我要使洪水氾濫在地上，毀滅天下；凡地上有血肉、有氣息的活
> 物，無一不死。我卻要與你立約；你同你的妻，與兒子兒婦，都
> 要進入方舟。凡有血肉的活物，每樣兩個，一公一母，你要帶進
> 方舟，好在你那裡保全生命。飛鳥各從其類，牲畜各從其類，地
> 上的昆蟲各從其類，每樣兩個，要到你那裡，好保全生命。你要
> 拿各樣食物積蓄起來，好作你和他們的食物。挪亞就這樣行。凡
> 神所吩咐的，他都照樣行了。耶和華對挪亞說：你和你的全家都
> 要進入方舟；因為在這世代中，我見你在我面前是義人。凡潔淨
> 的畜類，你要帶七公七母；不潔淨的畜類，你要帶一公一母；空
> 中的飛鳥也要帶七公七母，可以留種，活在全地上；因為再過七
> 天，我要降雨在地上四十晝夜，把我所造的各種活物都從地上除
> 滅。挪亞就遵著耶和華所吩咐的行了。當洪水氾濫在地上的時候，

挪亞整六百歲。挪亞就同他的妻和兒子兒婦都進入方舟，躲避洪水。潔淨的畜類和不潔淨的畜類，飛鳥並地上一切的昆蟲，都是一對一對的，有公有母，到挪亞那裡進入方舟，正如 神所吩咐挪亞的。過了那七天，洪水氾濫在地上。當挪亞六百歲，二月十七日那一天，大淵的泉源都裂開了，天上的窗戶也敞開了四十晝夜降大雨在地上。

表一 耶和華典與祭司典的資料並列（創世記 6:5-8；11-13）

耶和華典的編輯風格（6:5-8）	祭司典的編輯風格（6:11-13）
耶和華見人在地上罪惡很大，終日所思想的盡都是惡，耶和華就後悔造人在地上，心中憂傷。耶和華說：我要將所造的人和走獸，並昆蟲，以及空中的飛鳥，都從地上除滅，因為我造他們後悔了。惟有挪亞在耶和華眼前蒙恩。	世界在 神面前敗壞，地上滿了強暴。 神觀看世界，見是敗壞了；凡有血氣的人在地上都敗壞了行為。 神就對挪亞說：凡有血氣的人，他的盡頭已經來到我面前；因為地上滿了他們的強暴，我要把他們和地一併毀滅。

資料來源：（Brueggemann, 2010: 76）

聖經的敘述者認為這種毀滅性的宣告並不適合由義人挪亞的口來傳達，同樣在神蹟劇中，作者依循聖經的角色，這種毀滅性的預言由創造者上帝親自來宣告，而挪亞在劇中的角色遵照聖經中的形象，在毀滅計畫宣判中，扮演了信息傳遞者的形象。

另一種使用文字婉轉陳說了挪亞本身的形象，就是對照世

界敗壞的景況，反差的描述，呈現出挪亞為公義者的角色。以色列歷代以來，透過聖經，所強調的宗教信仰，就是「聖約」（Covenant）的關係，神親自主動與屬於祂的子民立約，祂以公義慈愛賜下保護與引導，這是信仰中的「以色列祝福」，只有公義群體，領受這份祝福，透過毀滅的計畫，強調施行「救恩」的立約，即刻履行。這就是以色列人的信仰，進入了基督教群體的生命裡。這並非一般民間所稱的「宗教」議題，而是「生命立約」的神聖性與聖潔性，如同婚姻一般，一生一世、非同兒戲。

表二　耶和華典與祭司典在神與挪亞「聖約」關係的比較（創世記 6:8, 18）

耶和華典的編輯風格（6:8）	祭司典的編輯風格（6:18）
惟有挪亞在耶和華眼前蒙恩。	我卻要與你立約。

資料來源：(Brueggemann, 2010: 79)

第二，經文描述強化的「創造」的運動狀態。從原本我們看見上帝對百姓所宣判的毀滅，一直到施行救恩的轉變歷程。其筆參造化，學究天意，聖經作者足以深知上帝的心意，因為我們所面對的，不是一位充滿憤怒而欲將人類毀滅的上帝，而是一位傷心父親的心意，不是上帝放棄我們，而是我們的自由意志主動偏離創造美善的旨意，以世界為群體共同敵對上帝，甚至我們先選擇了遺忘上帝的記憶。如同聖經作者的描述：「耶

和華見人在地上罪惡很大，終日所思想的盡都是惡，耶和華就後悔造人在地上，心中憂傷。耶和華說：我要將所造的人和走獸，並昆蟲，以及空中的飛鳥，都從地上除滅，因為我造他們後悔了。」（創6:5-7）此外，敵對上帝的另一種行動就是「巴別塔」的驕傲心態，聖經作者如此陳述，著實令上帝深感傷痛：「耶和華說：看哪，他們成為一樣的人民，都是一樣的言語，如今既作起這事來，以後他們所要作的事就沒有不成就的了。」（創11:6）

倘使我們閱讀這段「洪水故事」敘述的結果，不難看出「敘述後段」（創8:20-9:17）所關注故事背後的意念，意即，上帝所記念的立約記號「彩虹」，這是出於上帝的記念，是上帝自神聖本體的意念轉向，產生「新創造」，重新將新次序的救贖恩典再次給予屬於祂的百姓。所以純然不是我們世人能夠決定或掌握世界，我們的自由意志已經將世界破壞殆盡，傷害了原本善良萬物的次序，到頭來已經失控，卻無法收拾。為何不讓人類自生自滅？或許還是要回到我們最初的「前記憶」，我們是上帝所創造的兒女，上帝的愛使祂主動「記念」我們與上帝的關係。另外，從聖經文本來比較一下耶和華典與祭司典材料，我們比對編排的次序，得知上帝轉變的心意歷程，描述上凸顯不同的意涵。

表三　在耶和華典與祭司典編輯上，「洪水故事」前段敘述與後段敘述的比較：前段敘述（創世記 6:5-8；11-13）

耶和華典的編輯風格（6:5-8）	祭司典的編輯風格（6:11-13）
耶和華見人在地上罪惡很大，終日所思想的盡都是惡，耶和華就後悔造人在地上，心中憂傷。耶和華說：我要將所造的人和走獸，並昆蟲，以及空中的飛鳥，都從地上除滅，因為我造他們後悔了。惟有挪亞在耶和華眼前蒙恩。	世界在　神面前敗壞，地上滿了強暴。　神觀看世界，見是敗壞了；凡有血氣的人在地上都敗壞了行為。　神就對挪亞說：凡有血氣的人，他的盡頭已經來到我面前；因為地上滿了他們的強暴，我要把他們和地一併毀滅。

表四　在耶和華典與祭司典編輯上，「洪水故事」前段敘述與後段敘述的
比較：後段敘述（創世記 8:20-22；9:1-17）

耶和華典的編輯風格（8:20-22）	祭司典的編輯風格（9:1-17）
挪亞為耶和華築了一座壇，拿各類潔淨的牲畜、飛鳥獻在壇上為燔祭。耶和華聞那馨香之氣，就心裡說：我不再因人的緣故咒詛地（人從小時心裡懷著惡念），也不再按著我才行的滅各種的活物了。地還存留的時候，稼穡、寒暑、冬夏、晝夜就永不停息了。	神賜福給挪亞和他的兒子，對他們說：你們要生養眾多，遍滿了地。凡地上的走獸和空中的飛鳥都必驚恐，懼怕你們，連地上一切的昆蟲並海裡一切的魚都交付你們的手。凡活著的動物都可以作你們的食物。這一切我都賜給你們，如同菜蔬一樣。惟獨肉帶著血，那就是他的生命，你們不可吃。流你們血、害你們命的，無論是獸是人，我必討他的罪，就是向各人的弟兄也是如此。凡流人血的，他的血也必被人所流，因為 神造人是照自己的形像造的。你們要生養眾多，在地上昌盛繁茂。 神曉諭挪亞和他的兒子說：我與你們和你們的後裔立約，並與你們這裡的一切活物—就是飛鳥、牲畜、走獸，凡從方舟裡出來的活物—立約。我與你們立約，凡有血肉的，不再被洪水滅絕，也不再有洪水毀壞地了。 神說：我與你們並你們這裡的各樣活物所立的永約是有記號的。我把虹放在雲彩中，這就可作我與地立約的記號了。我使雲彩蓋地的時候，必有虹現在雲彩中，我便記念我與你們和各樣有血肉的活物所立的約，水就再不氾濫、毀壞一切有血肉的物了。虹必現在雲彩中，我看見，就要記念我與地上各樣有血肉的活物所立的永約。 神對挪亞說：這就是我與地上一切有血肉之物立約的記號了。

資料來源：(Brueggemann, 2010: 85)

　　耶和華典所強調的是在於上帝主動的「記念」我們，祂的轉向充滿了慈愛恩典，因為我們人類無能力解決自身造成的問題。聖經作者提出以色列後裔若要得祝福，仍需繼續謹守耶和華上帝的誡命，因為新創造的歷史來自於耶和華上帝主動的轉向。在祭司典的作者，編輯材料著重於「生命的血」。亡國後所遭受逼迫、流亡世界各地、甚至遭受前所未有的大屠殺，這位神知道以色列落入的苦難，祂在創造新的歷史中賦予以色列人新的盼望。同時，作者期勉當時以色列人遵循神的誡命而得此變故，非所冀望，但因神紀念祂的百姓，祂施行新的命令，透過類似儀式性的陳述，強調人是按祂的形象所造，所以神看重人生命的價值。在神蹟劇《挪亞方舟》的文本，是從上帝的新選民「新以色列民」的角度出發，我們即刻茅塞頓開，了解其中從上帝轉向百姓的態度，救恩從以色列民轉向到普世的新以色列民身上，戲劇腳本道出了三點因素，作為舞台表演，也是一種宗教的教育：第一種轉向，著重在上帝的宣判轉向到普世救恩的等候與確認。第二種轉向，側重於神意欲毀滅的計畫轉向了記念的生命（血）記號。第三種轉向，則是偏重了人因罪的緣故，觸犯了神聖律法而遭致咒詛，卻因人按上帝形象所造，使得上帝在大水混沌中記念方舟中的挪亞家人與各種生命，轉向了「不再有」的新命令，為了上帝的緣故，在患難中忍耐到底的挪亞子孫們，帶來了上帝話語的盼望。

　　聖經學者安德森（Anderson）陳述了這一點上帝轉向的關鍵因素，引用了「洪水故事」經文結構中的核心位置，落在前

後兩段的中心支點上：「神記念挪亞和挪亞方舟裡的一切走獸牲畜。神叫風吹地，水勢漸落。」（創8：1），認為：「混沌與死亡之水，唯一沒有切入的是，上帝對創造物的應許。祂的記憶是與祂的聖約夥伴親切接觸的行為，是一種憐憫的行為。它聲稱上帝不是專注於自己，而是與祂的「聖約」夥伴。這是上帝的記憶，只有這樣，才能給予盼望，使新的生命成為可能。最重要的是，〈約伯記〉14:13明確表示，上帝的記憶是死亡領域最後的盼望。約伯懇求：「惟願你把我藏在陰間，存於隱密處，等你的忿怒過去；願你為我定了日期，記念我。」[17] (Anderson, 1978, pp. 30-39)

　　藉由歷史批判法，或許我們能夠參透聖經中的歷史資料以及文字的編輯過程，挪亞方舟所承載的不只是上帝對世界的整體計畫，如果我們詳讀整本〈創世記〉，細細品味作者所要傳達的信息，我們便會發掘出這個計畫不只是關乎猶太人的信仰問題，也與整體世界未來的走向息息相關。對於中世紀來說，神蹟劇文本的基礎是從上帝的「新以色列選民」的角度，基督徒透過神蹟劇的展演，無論是在教會、或是在市集廣場中，對於文字中所透露的猶太人的文化，是一種集體性的智慧，也是一種信仰文化。方舟承載著猶太人、卻也負載著新以色列民；

17 安德森認為神所記念的恩典，也就是耶穌基督所說的「上帝的福音」，他使用了另外兩處的經文加以比較。「他僕人亞伯拉罕的後裔，他所揀選雅各的子孫哪，你們要記念他奇妙的作為和他的奇事，並他口中的判語」（詩篇105:5）；「祂扶助了祂的僕人以色列，為要記念亞伯拉罕和祂的後裔，施憐憫直到永遠，正如從前對我們列祖所說的話。」（路加福音1:54-55）

另一方面方舟與約櫃屬乎同一字源，顯然上帝所頒佈的誡命，同時也是關乎於整體世界的「再創造」計畫。換句話說，聖經作者並不關心歷史資料本身的唯一性，也不是著重在科學驗證的精確度。然而，上帝的神聖同在，對於遭逢流亡離散的猶太人來說，更重要的是期待著上帝話語的真實性，神聖的臨在，人類的歷史才會有未來盼望與意義。

　　另外，從文學角度分析，聖經的敘述結構中，我們不難察覺出一個神學上的主題，就是人的「罪性」與其「墮落」的結果，在〈創世記〉的故事中，從第 1 章到第 11 章當中，聖經作者藉由編輯方式，強烈訴求的某種對照：回想神的創造原是美好的，但是眼前所見的環境，卻將公義早已失落於世了。聖經學者韋斯特曼（Claus Westermann）整理出一條脈絡，在文學敘述上發現聖經作者有一個基本的結構。因此他提出了「創世的敘述類型」，由這些故事當中，包括了先祖的墮落、該隱、神的眾子、洪水，一直到巴別塔，表現著一般的預言審判話語，在內容結構的陳述上為控訴和宣判。(Westermann, 1980, pp. 48-56)

表五 在文學敘述上，呈現洪水故事主題的結構陳述

陳述主題	洪水敘事
罪	耶和華見人在地上罪惡很大，終日所思想的盡都是惡。（創 6:5） 世界在神面前敗壞，地上滿了強暴。（創 6:11）
話語	耶和華說：我要將所造的人和走獸，並昆蟲，以及空中的飛鳥，都從地上除滅，因為我造他們後悔了。（創 6:7）
施恩	惟有挪亞在耶和華眼前蒙恩。（創 6:8）
刑罰	凡在地上有血肉的動物，就是飛鳥、牲畜、走獸，和爬在地上的昆蟲，以及所有的人，都死了。凡在旱地上、鼻孔有氣息的生靈都死了。凡地上各類的活物，連人帶牲畜、昆蟲，以及空中的飛鳥，都從地上除滅了，只留下挪亞和那些與他同在方舟裡的。（創 7:21-23）

資料來源：(Westermann, 1980: 59)

中世紀神蹟劇延續了猶太人信仰文化與智慧的傳統，或許中古世紀的表現方式在某些戲劇概念上有相似之處，然而，我們比較古希臘悲劇與日本能劇，便能發現其中令人玩味之處。中世紀的儀式劇始於 1100 到 1275 年，相較於英格蘭切斯特神蹟劇，則是晚於 15 世紀末期方形成。從早期儀式劇的表演形式與古希臘戲劇、日本能劇有幾點元素具有相近視覺感受。第一是在教會的儀式下進行，神聖的空間場域，共同傳達出戲

劇的神聖感，是一處將神聖與世俗並存的表演。但是神秘劇與神蹟劇有時候會在街頭的運貨馬車上演出，而且較以多人共同製作來完成。第二，演員全屬於男性，頭帶面具、身段與手勢有制式化的現象，每一個動作皆有其象徵意涵，藉以傳達宗教的形象或語意。第三，倘若比擬日本能劇的服裝道具而言，我們在劇場上容易感覺到中世紀的神蹟劇或神秘劇較之簡單而樸素。根據 Fletcher Collins 的說法：「非常像是我們發現到日本能劇以及花瓶彩繪之希臘悲劇的那樣。」(Collins, 1972, p. 17) 第四，從離散的猶太人身上將信仰的集體智慧轉移到歐洲人身上，同時敬拜的行為一併進入到音樂與戲劇的層面中。Ernest Fenollosa 認為歐洲中世紀的宗教元素可以比較評估日本能劇之間的宗教特質，特別是歐洲在神蹟劇與神秘劇的發展之後，納入了許多的宗教題材。(Ernes Fenollosa, 2009, pp. 12, 62) 第五，Leonard Cabell Pronko 對於能劇表演的結構和風格與天主教彌撒的儀式表現進行了詳細的比較，由此擴展研究，以劇場的角度觀察中世紀神蹟劇、能劇和古希臘戲劇的劇場製作與風格。(Pronko, 1974, pp. 89-90)

　　布瑞頓所創作的《挪亞方舟》取材自其手邊擁有為 1927 年 Alfred Pollard（1893-1960）所編輯出版中世紀切斯特神蹟劇（*Chester Miracle Plays*）的編輯版本 [18]，布瑞頓對此切斯特神

18　從布瑞頓手邊的版本中，作曲家對此文本進行「再詮釋」的說明，記錄在書中的空白頁上。例如：透過手寫的註釋，布瑞頓意欲說明將洪水的戲劇張力，必須轉向教會舞台模式的替代方案，整段洪水的敘述全放進戲劇腳本內。在第 9 頁，他用鉛筆標記了挪亞應該重複上帝意欲建造方舟情節、或音樂樂思的方向；在第 13 頁上，閃

蹟劇的文本上親手編寫個人的註釋。最早版本的出版是在 1901 年 *"English Miracle Plays, Moralities and Interludes"*，其中已包含了兩套的戲劇內容：〈挪亞方舟〉（*Noah's Flood*）、〈以撒獻祭〉（*The Sacrifice of Isaac*）。然而，這些戲劇各別在約克（York）、韋克菲爾德（Wakefield）和考文垂（Coventry）的聖經始末劇被收錄。Pollard 所編輯的文字，以切斯特腳本為基礎，同時考量到其他版本的遣詞立意，兼顧到神學的論點與戲劇的表現。例如：Pollard 引用了約克神蹟劇中 Barkers 的劇本，在《挪亞方舟》一開始上帝本體的形象，向挪亞宣告，神在創世以先，「我是慈愛的上帝，沒有開始／我是造物者，純然的創造，所有的力量都在我心中」（I am gracious and great, God without beginning ／ I am maker unmade, all might is in me）。(P. J. Wiegold, 2015, p. 36)

　　Pollard 所編輯的文本另一處觸發了中世紀神學上的論爭，有關於馬利亞是否為上帝的女兒角色？特別是面對了聖靈感孕、或是基督降生的聖經經文。Pollard 應用了考文垂神蹟劇腳本，該文本也被稱做 "N-Town Plays"（或是 *Ludus Coventriae Play*），在劇中提到天使加百列來到馬利亞面前，稱呼她「上帝的女兒」，並且告訴她，將要由聖靈感孕，生下「上帝的兒子」。有關這角色的問題，顯然是強化戲劇的要素，但是卻引

說道：「父親、這裡有獅子」（Sir, heare are lions …），布瑞頓在此註記了「以合唱方式行進」。然後，在一個空白處，寫上了 *"Kyrie Eleison"*。參 (Pollard, 1927)，BPL 館藏編號：GB-ALb 1-9300358

發了神學上三一神論的本體論爭，由於偏離了聖經原本的經文闡述：「到了第六個月，天使加百列奉神的差遣往加利利的一座城去（這城名叫拿撒勒），到一個童女那裡，是已經許配大衛家的一個人，名叫約瑟。童女的名字叫馬利亞；天使進去，對他說：『蒙大恩的女子，我問你安，主和你同在了！』馬利亞因這話就很驚慌，又反復思想這樣問安是甚麼意思。天使對他說：「馬利亞，不要怕！你在神面前已經蒙恩了。你要懷孕生子，可以給他起名叫耶穌。他要為大，稱為至高者的兒子；主神要把他祖大衛的位給他。他要作雅各家的王，直到永遠；他的國也沒有窮盡。」（路 1:26-33），聖經的敘述中，馬利亞並沒有被敘述為上帝的女兒這個身份，只是一位蒙福者，並且按上帝創世計畫的一位女子角色而已。

　　布瑞頓對於中世紀的神秘劇或神蹟劇的愛好，可以從作品中著眼於孩童與業餘者參與的層面體會出，所謂賦劇言志，作品將他的音樂想法與理念加以表現出來。藉由中世紀的神蹟劇腳本、舞台以及音樂配樂等，體現出布瑞頓期望把聖經對於孩童純真訊息帶給觀賞者，同時將教會的神聖空間連結了音樂的形式，將觀眾也一併帶入了教會儀式裡。神聖與世俗的交流，同樣呈現著職業演奏者與業餘者彷彿心中湧現的全員彼此交匯著；再以，孩童與成人一同在儀式中進行著心靈的敬拜，讓上帝成為祝福的源頭，在整場戲劇中，布瑞頓把英格蘭失落已久的信仰文化與純潔孩童世界再一次點燃復興之火，是一場屬靈復興的火焰。類似的教會元素也一直存在布瑞頓的作品中，除

了表現新時代作曲家所要使用的技法之外，似乎還有一層更深的心靈呼吸。到底布瑞頓要證明什麼呢？為何要在歌劇的結構上構思數年，無論在形式或題材上，需要創建新的樂種或劇種，然而，卻要在傳統的舞台另闢途徑，不落入序列主義的圈套內，以教會的元素將之建立其上，尤其是英格蘭國教的信仰根基呢？

從一些研究學者提出的脈絡，我們可以找到一些端倪。根據 Haddon Squire 的研究，發現布瑞頓早已在 1946 年就已經開始醞釀著手轉化神劇的表現方式，帶入了中世紀神蹟劇的聖經道德敘述與意涵。如歌劇作品《貞潔女盧克雷蒂亞》（*The Rape of Lucretia*, 1946）的概念背景，以及《聖尼古拉斯》（*Saint Nicolas*, 1948）中可以與敘事詩和戲劇融合、主題和會眾參與的「讚美詩」，彼此之間有相同形式的關連。(Squire, 1946, p. 1)

另外，布瑞頓也衝破了歌劇的傳統癥結，將舞台元素的重要關鍵著眼於「觀眾的參與」，也就是納入了教會儀式的作法，將神聖與世俗做了一個連結。Mervyn Cooke 所指出的關鍵因素，除了英格蘭教會的傳統之外，布瑞頓在 1956 年日本之行，受到能劇的劇場觀念影響，指明這一點：

能劇舞台進入觀眾席，巧妙地加強觀眾對戲劇的參與。演員和觀眾之間共同經歷，這一概念再次成為布瑞頓在三個教會比喻中理

想的重要部分[19]，並可能追溯到觀眾直接參與《聖尼古拉斯》、《讓我們製作歌劇》和《挪亞方舟》（1957），後者是比喻風格發展的開創性作品，日期從布瑞頓訪問日本之後的那一年開始。(Cooke, 2001, p. 132)

在《挪亞方舟》之前，布瑞頓創作了《讚歌 II》（*Canticle II*, 1952）有一個副標題〈亞伯拉罕與以撒〉（*Abraham and Isaac*），該作品在文本上與《挪亞方舟》皆出於切斯特神蹟劇的文字，同樣經由布瑞頓在詞句的重組與編輯，改編為戲劇的腳本。所以從整個教會因素來考量戲劇，布瑞頓汲取了聖經的精髓，轉化了神劇的表現，讓孩童、業餘音樂愛好者與教會的會眾共同參與呈現一部屬於「教會比喻」的新創造。《挪亞方舟》可以說是從能劇到教會比喻的轉化過程中，在創造意圖上，對於布瑞頓而言，顯然是一部重要的作品。正如在《挪亞方舟》樂譜的序言中，他寫道：

中世紀切斯特神蹟劇由平信徒演出：當地的工匠、鎮上的商人以及他們的家人，還有當地教會、或者孩子們大教堂的詩班。每個公會都在馬車上從一組戲劇中上演一齣劇（稱為露天表演盛會），這輛車在城鎮周圍移動，其上的表演必須完全展演。場景的設備雖然經過精心設計，但必須非常簡單。《挪亞方舟》配上音樂，旨在用於相同風格的展演，儘管不一定在馬車上。應該使用一些大型建築，最好是一座教會－但不是劇院－足夠容納演員和管弦

19　《教會比喻》（*Church Parables*）三部曲之《鷸河》（*Curlew River*, 1964）、《烈焰燃燒的火爐》（*The Burning Fiery Furnace*, 1966）以及《回頭浪子》（*The Prodigal Son*, 1968）。

樂團，在講道壇上的劇情，但不是遠離會眾的舞台上。不應該試圖將管弦樂團從視線中隱藏起來，指揮者應該在旁邊，但放置點好讓他可以輕鬆前進指揮會眾，然而，會眾在這場行動中必須扮演很重要的角色。(Britten, 1958)

接下來，我們可參考以下《挪亞方舟》歌劇總譜的編輯文本（此處「編號」乃是依據切斯特神蹟劇原始文本所記錄）[20]。

神的聲音：(1)

I, god, that all this worlde hath wroughte,

heaven and eairth, and all of noughte,

I see my people in deede and thoughte,

Are sette full fowle in synne.

我所創造的世界，

天與地、晝和夜，

我看見百姓的行為和思想，

陷在罪中。

神的聲音：(2)

Man that I made I will destroye,

Beaste, worme and fowle to flye;

20 歌劇文本對照與翻譯，乃依據布瑞頓總譜為主要參考，(Britten, 1958)；同時，採用布瑞頓所根據的 Alfred Pollard 的版本，彼此加以對照，(Pollard, 1927)。此處原始編號，則參考中世紀切斯特神蹟劇版本，1892 年原始版本，1968 年再版，(Deimling, 1968)。

For on eairth they me deny,

The folke that are theiron.

Destroyed all the Worlde shalbe,

Save thou, thy wiffe, and children three,

And ther wiffes also with thee

Shall saved be for thy sake.

所有創造的人，我將進行審判，

走獸、昆蟲、鳥類和一切活在這地上的；

因為沒有任何人使我得榮耀。

我將毀滅整個世界，

只有如此行，你的妻子，三個孩子，

和他們的妻子得保持存活，

因為你忠實地服事我。

神的聲音：(3)

Therefore, Noye, my servante free,

That righteous man arte as I see,

A shippe now thou shall make thee

Of treeyes drye and light.

挪亞，我忠實的僕人，

我看到你的敬虔與公義，

現在建造一艘船，

莖細而輕。

神的聲音：(4)

> 300 Cubettes it shall be longe,
>
> And 50 of brode, to mak yt stronge,
>
> Of heighte 50……
>
> Thus messuer it aboute.
>
> 樹皮長三百肘，
>
> 寬度五十，這會變得比較堅固，
>
> 高度五十……
>
> 這就是你要去處理的事。

挪亞：(4，原本切斯特神蹟劇文本是由上帝所說的話語)

> One wyndow worcke through my witte,
>
> A cubitte of lengthe and breadth make itt,
>
> Upon the syde a dore shall sit
>
> For to come in and oute.
>
> 我會在廣場上為房子打造一扇窗戶，
>
> 這就是它按照尺寸的外觀，
>
> 還有打造一扇門，
>
> 然後是可以進出的。

挪亞：(6)

That to me arte in suche will,

And spares me and my howse to spill,

為了祢意志上的證明，

祢從漲潮之中祝福我和我的房子，

挪亞：(7)

have done, yow men and women all,

Hye you, leste this watter fall,

To worke this shippe, chamber and hall,

As God hath bidden us doe.

當完成之時，你們所有男人、女人，

將會看到大水落下，

建造這艘船，其內房間與大廳，

且看神今天如何提供它。

閃：(7)

Father, I am already bowne;

An axe I have, by my crowne!

as sharpe as anye in all this towne,

For to goe therto.

我已經準備好了；

我有斧頭，並且知道如何砍伐！

這裡沒有人有如此鋒利，

我準備要去工作了。

含：(8)

I have a hacchatt wounder keeyne,

To bite well, as may be seene,

A better grownden, as I wene,

Is not in all this towne.

我有一支非常好的斧頭，

這意味著你會看見它，

如此敏銳的選擇，

這些城市裡是沒有這麼好的斧頭。

雅弗：(8)

And I can make right well a pynne,

And with this hammer knocke it in;

Goe wee to worche without more dynne,

and I am ready bowne.

我會刻好精美的螺拴，

用錘子將之敲緊；

你不能稍微安靜些嗎？

我已經準備好了。

閃的太太：（9，在此移動原始文本挪亞太太的段落到雅弗太太
編號 10 的後方）

Here is a good hacckinge,

On this you maye hewe and knocke;

Non shall be idle in this floccke;

For nowe maye noe man fayle.

這裡有一個砧板，

你可以在上面放置大小樹枝；

這裡沒有人招致懶惰；

我們不會有人錯過今天。

含的太太：（10）

And I will goe gaither sliche,

The shippe for to caulke and pyche,

Anoynte yt must be each stiche,

Bord and tree and pynne.

我正在尋找膠泥，

船可能被密封起來，

直到所有一切可以阻擋大水進來，

船槳、木料和桅杆。

雅弗太太：(10)

> And I will goe gaither chippes heare
>
> To make a fier for you in fere,
>
> And for to dighte youer dynner,
>
> Againste your cominge in.
>
> 我會當場迅速收集碎片
>
> 現在開始點火吧，
>
> 然後做一道最好的晚餐，
>
> 為了做為你的回報。

挪亞太太：（文本原編號 9）

> And we shall brynge tymber too,
>
> For we mone nothinge ellse doe;
>
> Wemen be weeke to undergoe,
>
> Any greate travill.
>
> 我們也帶著木頭，
>
> 其他工作並不適合我們；
>
> 女人並不合宜，
>
> 你們卻是合宜的。

挪亞：(14)

Good wiffe, lett be all this beare,

That thou makest in this place heare;

For all they wene that thou arte maister,

And so thou arte, by Sante John !

親愛的太太，吵雜的聲音都在這裡，

但是這些一切你並不會感到厭惡；

他們這些耳語說，你可以掌控一切，

天啊！你就是這樣！

挪亞：（文本回到編號 11 ）

Now in the name of God, I will begyne

To make the shippe here that we shall in,

That we may be readye for to swyme

At the cominge of the fludde:

現在以神的名，我將開始

在此時刻，我們將會建造這艘船，

我們期望順此而為，

洪水即將來臨：

Thes hordes heare now I pynne togeither,

To beare us saffe from the weither,

That we maye rowe both heither and theither,

And saffe be from the fludde.

我們要在此製作厚板與木板，

非常緊密相連，良好的互嵌，

防止天氣變化，在船隻航行時不會震動而毀壞，

這艘船在洪水橫流當中也是安全的。

挪亞：(12)

Of this treey will I make the maste,

Tyed with cabbelles that will laste,

With a saile yarde for every blaste,

And iche thinge in their kinde.

在這裡我將樹做成了桅桿，

使用繩索加以固定，

強力支撐這艘帆船，

就如其他所做的一樣。

With toppe-castill, and boe-spritte,

With cordes and roppes, I hold all meete

To sayle fourth at the nexte sleete,

When the shippe is att an ende.

所有平靜安穩，船首斜桅，

亞麻布與繩索，我並不擔心

即將啟航，下一個航程，

這艘船皆已預備著。

挪亞：(13)

Wyffe, in this vessel we shall be kepte:

My children and thou, I woulde in ye lepte.

太太，船是我們的家：

我的孩子和你，我們就一起進入吧。

挪亞太太：(13)

In fayth, Noye, I hade as lief thou slepte!

For all thy frynishe fare,

I will not doe after thy rede.

挪亞，神知道對我而言有什麼合理的事！

儘管所有的話語都是好的，

我現在並不能聽從你。

挪亞：(13)

Good wyffe, doe nowe as I thee bydde.

我的太太，現在去做我要求你的事。

挪亞太太：(13)

By Christe! not or I see more neede,

Though thou stande all the daye and stare.

靠著神！但是並不在洪水出現之前，

你不也是每天站立，並且觀看。

挪亞：(14)

Lorde, that wemen be crabbed aye,

And non are meke, I dare well saye,

This is well seene by me todaye,

In witnesse of you each one.

我主啊，女人是如此的特別，

每一位孩子並不想跟隨著，

我到今天才看見，

似乎有很長一段日子眼睛都是盲目的，

你們皆向我見證。

神的聲音：(15)

Noye, take thou thy company,

And in the shippe hie that you be,

挪亞，帶著你的家人們，

進入船內，

神的聲音：(16)

And beastes and fowles with thee thou take

He and shee, mate to mate;

For it is my likinge,

Mankinde for to anoye.

並將飛禽走獸一併帶入，

雄與雌，並各從其類；

這是我所喜悅的，

人類總是感到迷惑而有趣的。

神的聲音：(18)

Fourtye dayes and fortye nightes

Raine shall fall for ther unrightes,

And that I have made through my mightes,

Nowe thinke I to destroye.

四十晝夜

降雨在好人與壞人身上，

那就是透過了夜晚我所做的一切，

所有居住的盡都毀滅。

挪亞：(20)

Have donne, you men and wemen alle,

Hye you, leste this watter fall,

That iich beaste were in stalle,

And into the shippe broughte;

The fludde is nye, you maye well see,

Therefore tarye you naughte.

現在你所創造的男人與女人們，

現在就讓大雨落下，

讓每一類動物都有安歇之處，

進入船的主體深處；

潮水即將來臨，你們即將看見，

所以要留心，不要耽擱，這是急切的事。

閃：(21)

Sir, heare are lions, leapardes, in,

Horses, mares, oxen, and swyne;

Goote and caulfe, sheepe and kine

Heare sitten thou maye see.

父親，這裡有獅子、豹，

馬、驢、牛和豬；

山羊和牛，小羊和牛群

看看這裡！

牠們全都來了。

含：(21)

Camelles, asses, man maye fynde,

Bucke and doo, harte and hinde,

Beastes of all maner kinde

Here be, as thinketh me.

你可以在這裡找尋到駱駝和驢，

公羊、山羊、公鹿以及母鹿，

在獵場的所有牲畜

都已經進入了馬廄。

雅弗：(22)

See heare dogges, bitches too,

Otter, foxe, polecats also;

Hares hoppinge gaylie go,

Bringing colly for to eate.

狗跟著獵犬，

也有水獺、狐狸、鼬；

野兔健康地跳躍著，

把甘藍菜帶來吃。

閃的太太： (23)[21]

And heare are beares, woulfes sette,

Apes and monkeys, marmosette,

Weyscelles, squirelles, and ferrette,

Eaten ther meate.

這裡有一對熊、狼，

狒狒和猴子、絨猴，

黃屬狼、松鼠和雪貂，

盡情吃喝

21 原始切斯特神蹟劇的文本與 Alfred Pollard 的文本是由「挪亞太太」講述這些動物；
然而，布瑞頓將之改寫，由「閃的太太」來陳述這段文字。挪亞太太的講述在原始
文本中歸在編號 22，閃的太太的文本則是編號 23。

含與雅弗的太太：(23)[22]

> And heare are beastes in this howse,
>
> Heare cattes make carouse,
>
> Heare a ratten, heare a mousse,
>
> That standeth nighe togeither.
>
> 這裡的空間有各類動物，
>
> 這裡的貓多毛捲曲的，
>
> 這裡有大鼠與小鼠，
>
> 彼此安靜地靠著。

閃與閃的太太：(23)[23]

> And heare are fowles lesse and more,
>
> Herons, owls, bittern, jackdaw,
>
> Swannes, peacokes, them before
>
> Ready for this weither.
>
> 我所看到各種鳥類，
>
> 蒼鷺、貓頭鷹、鷺鷥、寒鴉，
>
> 天鵝、孔雀，在天氣改變之前
>
> 牠們已經找到對方。

22 原始切斯特神蹟劇的文本與 Alfred Pollard 的文本由「閃的太太」描繪這一段動物。

23 切斯特神蹟劇的文本與 Alfred Pollard 的文本由「含的太太」描繪這一段動物。

含與含的太太：(24)

> Heare are cockes, kites, croes,
>
> Rookes, ravens, manye rows,
>
> Cuckoes, curlues, all one knowes,
>
> Iche one in his kinde.
>
> And ech fowle
>
> In this shippe men maye finde.

> 這裡是公雞、鳶、烏鴉，
>
> 禿鼻鴉、渡鴉，還有許多行列，
>
> 杜鵑鳥、麻鷸，這些群體之中，
>
> 幾乎每一物種都有一對。
>
> 每一種動物都在這裡
>
> 邁向前進而入船之內。

雅弗與雅弗太太：(24)[24]

> And heare are doves, ducks, drackes,
>
> Red-shanckes roninge through the lackes,
>
> And ech fowle that noises makes
>
> In this shippe men maye finde.

> 這裡有鴿子、鴨、公鴨，
>
> 赤足鷸穿越池塘而來，
>
> 我們可以分辨各種鳥類的鳴叫聲

24　切斯特神蹟劇的文本與 Alfred Pollard 的文本由「雅弗的太太」描繪這一段動物，詩
　　行 189-192。

召喚牠們邁向前行而進入船艙。

挪亞：(25)

Wiffe, come in! why standes thou their?

For feare leste that you drowne.

太太，請到這裡來！妳為何站在那裡呢？

我深怕妳被淹沒。

挪亞太太：(25)

Yea, sir, sette up youer saile,

Rowe fourth with evill haile,

For withouten anye fayle

I will not oute of this towne.

是的，我主，你只管放下風帆，

跟隨你那救恩的腳蹤吧，

我順應自然

我不會放棄這座城市。

挪亞：(27)

Sem, sonne, loe! thy mother is wrawe:

Forsooth, such another one I doe not knowe.

閃，我兒，現在看看！你母親在發怒：

難道沒有其他辦法，我感到十分地困惑。

閃：(27)

Father, I shall fetch her in, I trowe,

Withoutten anye fayle.

Mother, my father after thee sende,

Byddes thee into yonder shippe wende.

Loke up and see the wynde,

For we bene readye to sayle.

父親，我會十分留心，

不需要爭吵，將她帶回來。

母親，父親差遣我過來您這裡，

您可以進入這艘船嗎？他將會很開心的。

看看，這風如何推動它，

為了此次航行，我們已經準備好了。

挪亞太太：(28)

I will not come theirin todaye,

Goe againe to hym, I saie! 25

我今天並不會過去那裡，

回去他那裡，走吧！

25　切斯特神蹟劇的文本與 Alfred Pollard 的文本中，這兩行是前後對調，挪亞太太對閃的打發語。

挪亞太太：(31)[26]

> But I have my gossippes everyone,
>
> They shall not drowne, by Sante John! [27]
>
> And I may save ther life.
>
> 我有各種不同的街談巷語，
>
> 天啊，他們不應該被淹沒的，
>
> 我可以救他們啊。

街談巷語：(29)[28]

> The flude comes fleetinge in full faste,
>
> One every syde that spreades full ferre;
>
> For feare of drowninge I am agaste;
>
> Good gossippes, lett us draw nere.
>
> 洪水來臨，在我們周圍快速的流動，
>
> 它在驚恐中蔓延；
>
> 我害怕在每一次浪潮中的死亡；
>
> 這些街談巷語使我們逃避了恐懼。

26　切斯特神蹟劇的文本與 Alfred Pollard 的文本中，雅弗編號 31 段落裡，雅弗與挪亞太太之間的對話。

27　切斯特神蹟劇的文本與 Alfred Pollard 的文本中，布瑞頓使用了挪亞太太（26）段落裡第 203-204 詩行，並且放置在 237 詩行之後的陳述。

28　切斯特神蹟劇的文本與 Alfred Pollard 的文本編號，布瑞頓採用 225-228 詩行。

挪亞：(28)[29]

Come in, wiffe, in 20 devills waye!

Or elles stand there without.

進來啊！太太，不要用不適當的方式！

不然，妳總是置身事外。

街談巷語：(30)

Lett us drink or we departe,

For ofte tymes we have done soe;

For att a draughte thou drinkes a quarte,

And soe will I do or I goe.

無論如何，讓我們暢飲而歡吧，來吧，

我們增添了無數次；

大口暢飲是對你有益的，

所以，我也想去喝一杯。

雅弗：(28)[30]

Father, Shall we all feche her in?

父親，我們一起請她進來嗎？

29　切斯特神蹟劇的文本與 Alfred Pollard 的文本編號，一段挪亞太太、挪亞與含的對話，布瑞頓編輯此處挪亞的話語，將原詩行 219-220 放置於此處的故事情節裡。

30　切斯特神蹟劇的文本與 Alfred Pollard 的文本編號，延續上述編號 28 的對話。此處所應用的詩文，是出自含的詩行 221。

挪亞：(28)

Yea, sonnes, in Christe blessinge and myne!

I woulde you hied you betyme,

For of this flude I am in doubte.

是的，孩子們，以神與我的名起誓！

日子將到，戴上帽子，

很快地這場洪水將我們吞滅。

挪亞太太與街談巷語：(29)[31]

Heare is a pottill full of Malmsine, good and strange;

It will rejoyce bouth harte and tonge,

Though Noye thinke us never so longe,

Heare we will drinke alike.

這裡有一整瓶很棒的 Malmsine 酒；

你的心與舌頭使我堅強，

儘管挪亞鄙視，但我們仍然歡欣歌唱，

乾杯吧，我們再次唱起歡呼的歌聲。

31 根據切斯特神蹟劇的文本紀錄，在原文本詩行 232 之後，此段話語是採用 BWh 版本的來源補述方式；然而，Alfred Pollard 的文本則是採用接續詩行 233-236 的文本方式。

閃、含、雅弗：(31)[32]

Mother, we praye you all together,

For we are heare, youer owne childer,

Come into the shippe for feare of the weither,

For his love that you boughte!

母親，我們一起為您禱告，

聽我們懇求吧，您的孩子們，

因為懼怕天氣的緣故，趕緊到船上來吧，

因神的愛而來！

挪亞太太：(31)

That will I not for alle youer call,

But I have my gossopes all.

我不會這麼做，對於你們的要求，

我仍相信這些街談巷語。

挪亞太太：(26)[33]

The loven me full well, by Christe!

But thou lett them into thy cheiste,

Elles rowe nowe wher thee list,

32　切斯特神蹟劇的文本編號 31（詩行 233-240）與 Alfred Pollard 的文本（詩行 237-244）是一段雅弗、閃與挪亞太太之間的對話。此處這段話在原文是雅弗的請求話語。

33　切斯特神蹟劇的文本編號 26（詩行 205-208）與 Alfred Pollard 的文本（詩行 205-208）。

And gette thee a newe wiffe!

上主啊！他們愛著我啊！

你是否讓他們進到這艘船，這樣很好啊，

否則帶著他們經過洪水，

不然，你就去尋找新的女人！

挪亞：(32)

Welckome, wiffe, into this botte.

Ha, ha! marye, this is hotte!

It is good for to be still.

Ha! children, me thinkes my botte removes,

Over the lande the watter spreades;

God doe as he will.

太太，歡迎進入這艘船，

哈哈！這件事仍是那麼火熱！

但是我們保持安靜是件好事。

哈，孩子們，我想這艘船應該要移動了，

大水漫過的地方；

正如神所計畫的。

挪亞、挪亞太太與挪亞的孩子們：(33)[34]

> A! greate God, that arte so good,
>
> That worckes not thy will is wood.
>
> Nowe all this worlde is one a flude,
>
> As I see well in sighte.
>
> 上主啊，祢是如此的美善，
>
> 建築的工人是不會完成祢的意志。
>
> 現在整個世界將臨大洪水，
>
> 我將在高處看到如此情景。

挪亞：(33)

> This wyndowe will I shutte anon,
>
> And into my chamber I will gone,
>
> Tell this watter, so greate one,
>
> Be slacked through thy mighte.
>
> 現在我將關閉門窗，
>
> 進到船艙，不再做任何事情了，
>
> 直到大水退去為止，
>
> 經歷了祢的全能。

34　切斯特神蹟劇的文本編號 33（詩行 249-252），以及 Alfred Pollard 的文本（詩行 253-256）為挪亞的陳述。

挪亞：(34)

Now 40 dayes are fullie gone,

Send a raven I will anone,

If ought-were earth, tree or stone,

Be drye in any place.

And if this foule come not againe

It is a signe, soth to sayne,

現在 40 天已經過了，

現在我放出一隻烏鴉，

是否有土地、樹木或石頭顯露出來，

派出去探索一番。

如果鳥沒有飛回來，

這對我們來說，意味著莫大的祝福，

挪亞：(35)

Ah, Lord, wherever this raven be,

Somewhere is drye, well I see;

But yet a dove, by my lewtye!

A dove after I will sende.

哦主啊！無論烏鴉在哪裡，

那表示有土地，已經沒有大水了；

然而靠著信仰，這一隻鴿子！

我們再派出一隻鴿子。

挪亞：(35)

Thou wilt turne againe to me,[35]

For of all fowles that may flye

Thou art most meke and hend.

妳再次飛回到我這裡來，

如此忠實的鳥兒飛翔

妳會溫柔地帶回了大地的情況。

挪亞：(36)

Ah Lord, blessed be thou aye,

That me hast confort thus to day;

My sweete dove to me brought has

A branch of olyve from some place,

It is a signe of peace.

哦，主啊！我們讚美祢的聖名，

今日因著祢我們得著安穩；

親愛的鴿子帶回來了東西

從某地方帶回了橄欖樹枝，

那是平安的記號。

35　根據切斯特神蹟劇的文本紀錄，該處詩行為 269-272，但是詩行 270 遺失而不見其文字。

挪亞：(37)

> Ah Lord, honoured most thou be,
> All earthe dryes now, I see.
> But yet tyll thou comaunde me
> Hence will I not hye.
>
> 哦，主啊！祢的名何等尊榮，
> 我看見了大地將從海中出現。
> 在祢命令之前，
> 我不會從這裡出去。

神的聲音：(38)

> Noye, take thy wife anone,
> And thy children every one,
> On earth to grow and rnulteplye;
> I wyll that soe yt be.
>
> 挪亞，你帶著你太太，
> 每一位孩子都跟你一起動作，
> 他們必然生養眾多；
> 我定意如此。

挪亞以及全家人：(39)[36]

> Lord we thanke thee through thy mighte,
> Thy bydding shall be done in height,
> And as fast as we may dighte,
> We will doe the honoure.
> 主啊！我們感謝祢的大能，
> 祢即將完成，
> 一旦我們能耕種，
> 我們將獻上榮耀歸與祢。

神的聲音：(45)

> Noye, heare I behette thee a heste,
> That man, woman, fowle, ney beste,
> I will noe more spill.
> 挪亞，今日我向你保證，
> 各種人、飛禽、走獸，
> 將不再有洪水。

36　切斯特神蹟劇的文本與 Alfred Pollard 的文本編號 39，由挪亞單獨陳述的詩行。

神的聲音： (46)

My bowe betweyne you and me

In the firmamente shalbe,

By verey tocken that you shall see,

That suche vengance shall cease.

穹蒼之中有一道彩虹

在你我之間成為見證，

這個記號將照亮著平安，

毀滅將結束了。

神的聲音： (47)

Wher cloudes in the welckine bene,

That ilke bowe shalbe seene,

In tocken that my wrath and teene

Shall never thus wrocken be.

The stringe is torned towardes you,

And towarde me is bente the bowe,

That suche weither shall never shewe,

And this behighte I thee.

天空中的雲彩，

所見的彩虹似乎蒼白，

做為我激烈憤怒

消失的記號。

這樣與你連結，

彩虹彎曲在我腳下，
這裡不會有這樣的氣候，
如洪水般再次遭受衝擊。

神的聲音： (48)

My blessinge, Noye, I give thee heare,

To thee Noye, my servante deare,

For vengeance shall noe more appeare,

And nowe fare well, my darlinge deare.

我的祝福，挪亞，我在這裡賜福予你，

我的僕人，愛中服事我的親愛挪亞，

毀滅將不再出現了，

現在願一切平安，我所愛的僕人。

第三章

《挪亞方舟》的音樂儀式

　　時間就如河流一樣，不斷地匯聚能量、也無拘任何形式，百川異源，而皆歸於海。任何音樂形式也是如此，跨越了各種藝術形式、同時也吸納了各種表現的型態，特意要展現出人類發展上最偉大的行為，就是以藝術形式表達對上帝的敬拜，逐步形成了音樂、戲劇、舞蹈結合的儀式。然而「儀式」在後期發展上，透過教會轉化成對上帝敬拜的「宗教活動」，但是溯本求源，我們不可否認的是，儀式性的原型應該也包含了人類遊戲活動的起源。Louis Dupré 認為「歡慶」的宗教用語，「仍然喚起了與遊戲相關的美好時光。在儀式、或遊戲中創造出的新秩序，賦予了我們平凡的繼承感，並同時具有顯著的獨特性，最終成為人類活動的最高典範。」(Sheppard, 2001, p. 199) 布瑞頓在創作《挪亞方舟》作品上，將英格蘭文化帶回到逝去的河流裡，恢復過往基督教在讚美與敬拜中的形式，教會也需要恢復過往的信仰生命。

目前英格蘭的文化正陷入一種暫時性的完美，看似輝煌，事實上，信仰正在衰退。Johan Huizinga 認為從創世以來，人類就不斷循環追溯遊戲活動，當遊戲結束之時，精鍊後的儀式卻需要更多人類專注在時間的河流裡，恢復生存的意涵。(Huizinga, 2016, p. 17) 這或許是宗教儀式中從起源的創世裡，自然發展成與「神聖時間」結合的一種文化遊戲。布瑞頓的這部作品，保存了神聖時間的儀式，所有歷史存在物當中，它們共同的象徵意義，都會連結了過去的任何一部分。正如法國詩人、劇作家克洛岱爾（Paul Claudel, 1868-1955）如此描寫著：「一切盡都空無、或者可能不是那個時刻；所有事情對我來說是存在的。」[37] (Sheppard, 2001, p. 205) 布瑞頓作品《挪亞方舟》，從儀式的角度來看，我們探究這部作品的宗教文化意涵，同時也嘗試深究其信仰的價值，不只表面分析音樂作品當中音符的排列問題，而是思考布瑞頓採用音符唱出對上帝的敬拜儀式。我們使用教會的音樂儀式角度將作品以三個不同的方向來加以陳述：

一、 時間儀式

　　我們查尋布瑞頓的《挪亞方舟》中，從舞台戲劇中所表現出的編劇方式，以聖經的教導為出發點，戲劇舞台的元素中，「時間過程」是決定戲劇衝突與張力的重要因素之一。布瑞頓

37　原詩出自於克洛岱爾作品《城市》（*La Ville*），第一版追溯到 1893 年。第二次出版是在 1901 年。

要從傳統教會儀式劇中，在禮儀所進行的空間裡，解決時間的
問題；同時，布瑞頓意欲尋找新的樂種，在儀式劇的聖經故事
與教會儀式結構底下，期盼融合神劇與歌劇的形式，或許開拓
出由教會儀式所轉化而來的舞台表演方式，這個種時間儀式較
能符合聖經神學所強調「上帝的介入」，導引而來的神聖與世
俗並行的「一元論」，這一觀點尚能切合猶太神學，在歷史時
間縱軸中，從上帝創世以來，到耶穌基督再臨的國度中，救贖
計畫呈現著一元線性發展。卡爾・楊（Karl Young）的《中世
紀教會戲劇》（*The Drama of the Mediaeval Church*）提供了布
瑞頓研究並編寫中世紀神祕劇的參考基礎，[38] 試圖呈現一元的
時間觀，強化新劇種的儀式表演型態。整體作品給予人教會宣
講的模式，如同中世紀儀式劇的再現，以現代手法「傳道」給
教會的會眾聆賞，猶如教會禮拜儀式一般，行進、禱告、宣講
神的話語、會眾的參與回應等，只是差別在於中世紀儀式劇所
使用的語文是拉丁文，而英格蘭神蹟劇所使用的是中古英文。
無論是儀式劇、神祕劇或是神蹟劇，它們存在目的最主要為著
地方社群服務，一起參與在上帝的家庭之中。(Harper, 1996, p.
137) 布瑞頓意欲展現戲劇時間就是神聖與世俗一元性，將社
群帶入教會之中。此外，1956 年布瑞頓亞洲巡迴之行，印尼
音樂與日本音樂不斷地衝擊他的腦海，舞台的時間與象徵動作
對他而言有莫大的影響力，別出心裁的設計將神聖時間與世俗
時間並列於舞台之上，運用東方音樂素材加以描繪。正如學者

38 布瑞頓在 1950 年代中期取得該書，詳細閱讀其中提到的中世紀戲劇類別的發展與構
　成因素，並在書中多處的註解，思考進行戲劇編劇的可能性。參考 (Young, 1933)

Mervyn Cooke 所指出的那樣：[39]

> 甘美朗和能樂樂團[40] 在演出中採取積極的視覺部分，與劇情和觀
> 看者的視野完全一致。為了《挪亞方舟》建立戲劇性慣例的想法，
> 布瑞頓在樂曲解說前言時所提出的。這部作品是通過中世紀神秘
> 劇和東方劇場元素之間的綜合方式，融合劇場移動、手勢、音樂
> 和宗教情操的嘗試。(Diana, 2011, p. 163)

　　有關於時間儀式在劇場的使用上，很明顯地，布瑞頓受到
能劇象徵概念的影響，以及對印尼甘美朗樂器使用的著迷，[41]
在布瑞頓擁有的那本 Alfred Pollard 所編輯的 *"English Miracle
Plays, Moralities and Interludes"* 空白頁面上註解著一些文字說
明，例如哪些段落是 "Ensemble"（合奏部分）？哪些段落需要
"Recit"（朗誦部分）。在某些段落的樂器配樂上就已經突顯了
峇里島風格的影響；另外，劇情動作上採用能劇的模仿象徵方
式進行，像是建造方舟時的動作；在演員表當中，布瑞頓列出
了四名後台工作人員（男孩），這種概念相似於能劇中的「後
見」（koken，舞台的輔佐員）。(Cooke, 2001, p. 161) 這種舞
台時間與空間動作的神聖儀式，布瑞頓特意建立一種跨越神劇

39　Barbara A. Diana 引用了 Mervyn Cooke 劍橋大學 1985 年哲學碩士論文（MPhil），
　　Britten and Bali: a study in stylistic synthesis. (Cambridge: University of Cambridge, p.
　　83)

40　能劇中專門負責音樂的「能樂」，稱為「囃子方」（器樂者，hayashi-kata）。

41　布瑞頓曾在 1956 年訪問印尼時聆賞過甘美朗合奏，但是，更早之時，接觸甘美朗
　　音樂是透過加拿大作曲家兼民族音樂學者麥克菲（Colin McPhee, 1900-1964），於
　　1941 年，麥克菲邀請布瑞頓一起錄製其作品〈四首鋼琴連彈〉的錄音，此時布瑞頓
　　早已接觸了甘美朗音樂風格的創作方式。

與歌劇的新樂種，因此，這些風格逐步形成日後《教會比喻》儀式性的表演活動。正如《挪亞方舟》樂譜的序言中，寫道：「在講道壇上的劇情」，並且「不應該試圖將管弦樂團從視線中隱藏起來」，(Britten, 1958) 類似的概念直接取法於能樂的演出型態。另外有關於甘美朗聲音特質的處理，這是布瑞頓與峇里島甘美朗的心靈連結：一方面，布瑞頓運用甘美朗的節奏「非同步」的聲響，再配搭上原本歐洲複音的卡農技巧加以融合，不同打擊樂器，以不同速度，同時演奏相同的旋律，並且產生縱向的和弦，發出類似室內管風琴的聲音屬性。(Bridcut, 2012, p. 293) 另一方面，布瑞頓透過了峇里島甘美朗的敲擊音色，產生了對於少年與孩童的聯想，直接產生在音樂形象與戲劇的情節之上。布瑞頓曾經在 1956 年 2 月 8 日致函給羅傑・鄧肯（Roger Duncan）的一封信中，我們可以讀到一些訊息，像是書信其中一段的文字描寫「我必須告訴你關於峇里島音樂的所有信息，當我看到你時，也許可以玩其中的一些（我正在帶回一些錄音），但是會讓你感到逗趣的應該是甘美朗（峇里島樂團）由大約 30 種不同形狀和大小的樂器，如鑼鼓、木琴、鐵琴所組成的，全部由 14 歲以下的男孩演奏。他們也樂在其中，樂趣無窮啊！」[42] (Britten & Reed, 2008, pp. 402-403)

42 根據書信中的註釋，布瑞頓與皮爾斯一行人隨著峇里島神廟遊行，以前的意象隨後進入一些作品當中，像是教會中行進隊伍的音樂型態，如《挪亞方舟》、《烈焰燃燒的火爐》（*The Burning Fiery Furnace*），這種少年演奏的甘美朗記憶可能刺激了布瑞頓多年後的創作過程，同時，布瑞頓選擇甘美朗作為兒童死亡的音樂象徵，如《魂斷威尼斯》（*Death in Venice*）。 參考 (Britten & Reed, 2008, pp. 405-406)

　　談到時間儀式的觀點，我們分析作品中使用樂器音色的屬性，打擊位置的層次與節奏應用。此外，在《挪亞方舟》當中，布瑞頓如何在舞台上處理神聖時間與世俗時間的並存一體性問題？布瑞頓使用甘美朗的技巧，以手搖鈴的轉化音色方式加以描繪出神說話的聲音，神出現的時間與空間，所在的位置就是「神聖臨在」。作品許多段落中幾乎以此方式來加以表述神向挪亞說話，就如聖經中神對許多猶太先知說話的場域是一樣，神與世界一起並行，這也是猶太神學很重要的時間儀式。我們用一段的音樂做為實際例子，《挪亞方舟》第 120 段落，也是樂曲最後的結束部分，挪亞一家人與七組的動物群共同唱出對神的讚美，最後的〈阿們〉達到了高潮，多邊聲音共同參與，搭配著樂器音色，引導出神最後親自宣告的聲音，由於神的「記念」，對祂自己所愛的百姓再一次發出祝福的宣告，（圖一）並且，這次的祝福同時指向著對猶太民族所預表的應許，這一場神對百姓全新的擁抱時刻，歌詞如此宣告著：（圖二）

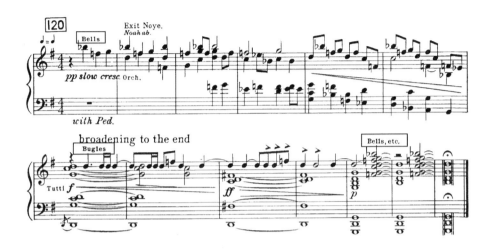

圖一　譜例：第 120 段落，樂曲最後的結束部分使用手搖鈴與號角，描繪神對百姓祝福。

資料來源：(Britten, 1958: 76)

我的祝福，挪亞，我在這裡賜福予你，

我的僕人，愛中服事我的親愛挪亞，

毀滅將不再出現了，

現在願一切平安，我所愛的僕人。

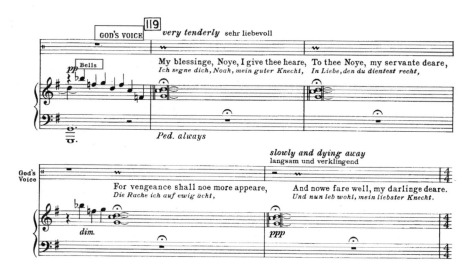

圖二　譜例：第 119-120 段落，手搖鈴的聲音預示上帝對挪亞的應許。

資料來源：(Britten, 1958: 76)

　　伴隨著挪亞逐步離開舞台，音樂調性以和諧的 G 大調作為基礎，配上由手搖鈴的鈴聲伴奏（降 E 大調調性）；以及，最後的號角聲（降 B 調性），彷彿是神對子民的呼召，如今對於新以色列民的英格蘭信仰而言，聽到神的聲音，溫柔地祝福挪亞，亦是對於堅守信仰的英格蘭人民的祝福。在聖經中「挪亞的應許」如同彩虹一般，也是神藉由耶穌基督對世界的百姓所展現的印記與祝福。在最後手搖鈴與軍號的聲音中逐漸地消失，布瑞頓描繪了舞台靜默，在聆聽者的信仰中卻激盪出一種充滿活力與人性感知的恩典，神與人立約的彩虹，就是神的

「聖約」，這是神與人之間永恆的約定，大自然的恆常正為此做出了見證。《挪亞方舟》首演之後，克拉克爵士（Kenneth Clark）評論說：「坐在奧福教會，在那裡，我花了這麼多小時的時間，等待著聖靈之火，然後在《挪亞方舟》的演出中得到它，一個無法抵擋的經歷。」[43] (Carpenter, 1992, p. 109)

在戲劇中第 111 段的音樂，唱出了神對「挪亞的應許」，就是這一道「彩虹」，與神的聲音互相輝映，神所參與世界的方式，以及宣告祝福的預表，襯托出方舟的救恩所在，正如前文所言，方舟與律法約櫃是同一個字形，預表了祝福也傳達了律法精神。然而，挪亞方舟對今日的新以色列民而言，所代表的含意就是「教會」。我們回到聖經來考察這一段神所說的原意：「神說：我與你們並你們這裡的各樣活物所立的永約是有記號的。我把虹放在雲彩中，這就可作我與地立約的記號了。我使雲彩蓋地的時候，必有虹現在雲彩中，我便記念我與你們和各樣有血肉的活物所立的約，水就再不氾濫、毀壞一切有血肉的物了。虹必現在雲彩中，我看見，就要記念我與地上各樣

43 Kenneth Clark 爵士，EOG（English Opera Group，布瑞頓創建的團體，布瑞頓的長期夥伴）的創始董事會的成員之一，也是一位 CEMA 藝術委員會的創始成員（於 1953 年至 1960 年曾擔任委員會的主席）。從第一屆開始，擔任過 AFMA（Aldeburgh Festival of Music and the Arts）常駐講師。音樂節人際關係與財務關係的重要領導人，也是潛在支持音樂節的友好關係人。布瑞頓畫家摯友瑪麗・波特（Mary Potter）曾在 1956 年 6 月 22 日的演講上說道 Clark 爵士：「大多數人知道他是一位藝術委員會主席，國際藝術家協會負責人；[獨立電視台]和國家美術館的著名總監，在戰爭期間，他將自身的責任與現代藝術的興趣保持一致。對一些人來說，他是一為可靠的要角。他一直鼓勵新的人才，幫助那些處於困境中的人，並且與一些沒有任何價值的時尚熱潮保持一定的距離。」Clark 爵士的薩福克童年描述給予了奧德堡歡樂氣氛的重要文字基礎。參見 (Gishford, 1963, pp. 39-45)

有血肉的活物所立的永約。」（創 9:12-16）布瑞頓再次地運用手搖鈴模仿甘美朗鈴聲伴奏的型態（降 E 大調進行），做為彩虹出現的音樂氛圍。整體舞台角色與會眾共同吟唱出聖詩《創造奇功》（*The spacious firmament on high*），以 G 大調呈現，加上手搖鈴音符增值方式，使大自然的雲彩、日頭、月亮、星星先後輝映，倍感增色不少。如此音高堆疊的方式，加上卡農的手法，突顯了神所介入世俗的恢弘氣勢。(White, 1983, p. 219) 整體歌聲縈繞在教會場域之內，彷彿神創造宇宙萬有的秩序，氣吐虹霓興宇宙，一口氣之中，「再創造」神所預備的新秩序。G 大調堆疊著第六度音（降 E 音），以手搖鈴點綴著雲彩月明，神蹟的時刻跟隨神的宣告，此時彩虹環繞著舞台之上而出，卡本特（Humphrey Carpenter）認為，布瑞頓這一樂段意味著：「描繪那些流露著敬虔感的人（G 大調）。」當然，布瑞頓所表明的甘美朗音色的意圖：「真正的敬虔，一種宇宙一體的真實意義，則來自於感性完全接受（峇里島甘美朗風格，加上六度音）。」(Carpenter, 1992, p. 383)（圖三）

> 天空中的雲彩，
> 所見的彩虹似乎蒼白，
> 做為我激烈而憤怒
> 消失的記號。
> 〔在這個宣告中，巨大的彩虹橫跨在舞台上的方舟後面〕

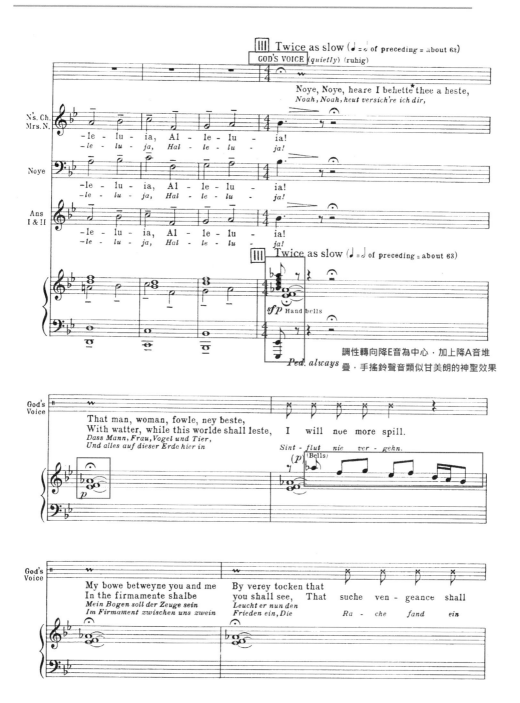

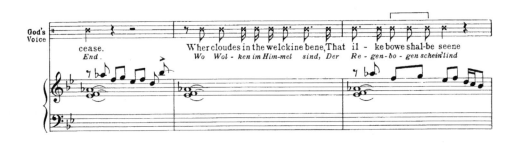

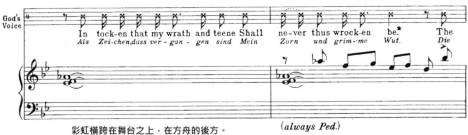

彩虹橫跨在舞台之上，在方舟的後方。

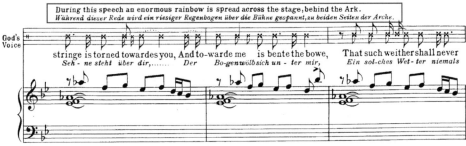

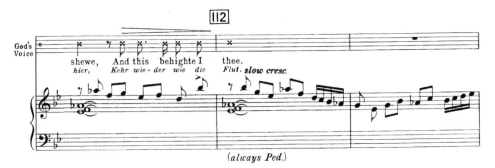

圖三　譜例：第 111 段落，上帝宣告彩虹的應許記號。

資料來源：(Britten, 1958: 64-65)

有關於甘美朗打擊概念，布瑞頓的秘書兼作曲家伊摩珍（Imogen Holst, 1907-1984）描述了布瑞頓將手搖鈴納入總譜的想法，這是來自於一群男孩的練習手搖鈴的啟發，連結到亞洲之行的峇里島印象：(Carpenter, 1992, p. 383)

> 他們（手搖鈴者）是當地奧德堡的青年俱樂部成員，布瑞頓曾經前來邀請……有一天，其中一個男孩說：「我現在必須要走了。」然後布瑞頓說：「你在做什麼？」當時他們正在練習手搖鈴。布瑞頓說：「哦，我很樂意欣賞它們。明天下午你會來演奏讓我欣賞嗎？」所以他們前來了，在他的花園裡演奏，《小布朗的水罐》（*Little Brown Jug*）我聽起來是這樣。然後，他非常激動，以致於在《挪亞方舟》給了那些小男孩們如此奇妙的時刻。

運用整體教會的空間，這讓我們聯想到教會結構就像是敬拜神的聖所，戲劇舞台所表現方舟的位置，就如同神聖臨在的「至聖所」，神介入的事件或話語也透過「至聖所」加以宣告。中世紀的儀式劇、或神蹟劇，通常上帝的角色扮演與否，這個神聖臨在與世俗個體的衝突會牽連到神學的爭論。換句話說，這一個觀點直接會觸及教會的律法禁忌，而引發了被冠以「褻瀆神聖」的罪名；同時對於猶太人來說，這一觀點同樣也是屬於褻瀆神的大罪。因此，在中世紀的戲劇角色上，寧可採用聖經作者傳達神話語的方式進行，就是用神的「聲音」宣告律法，如此作法在神學上是符合神的神聖性。布瑞頓同樣忠於聖經的作法，在舞台上我們聽到上帝是一個無形的聲音，在總譜上寫著「豐富的說話聲音……放在高處，遠離舞台」，由口述演員來擔綱。(P. J. Wiegold, 2015, p. 29)

　　舞台戲劇的開始處，我們做為神的百姓與神一同在神聖的場域內，在開場的聖詩《懇求主垂念我》（*Lord Jesus, think on me*）的四節歌詞中，挪亞通過會眾走向舞台，挪亞跪在表演區域內（正如至聖所的場域），聆聽上帝的聲音，彷彿立即回答觀眾的合唱禱告一樣，如此儀式發軔之始，不可草率行之。上帝的聲音此時進入了至聖所，布瑞頓在樂譜中所標記的情感術語為「驚人的」（tremendous），描述上帝說話的語氣是帶有豐厚的聲音特質，並且說明了朗誦者並非要專業的演員或配音員，布瑞頓在總譜上記載著「用一個簡單的真誠傳達，而不是一味的『誇大』語調」。(Britten, 1958) 從神學的角度來看神的聲音，我們感受到聖經作者並不是要把神的形象塑造成暴君的角色，而是「憂傷的父親」，聲音中充滿著催促與擔憂，神對百姓表達深切的悲傷，神學家德利茲（Franz Delitzsch）認為這裡所表達的上帝悲傷的深度與〈何西阿書〉當中驚人的宣告是一致的，[44] 經文確認上帝受到百姓所帶來的痛苦、傷害和自然環境的影響，使得上帝進入必需「介入」世界的「聖俗共同地帶」。(Delitzsch & Taylor, 2001, pp. 233-234) 布瑞頓採用神人共同進行的戲劇方式，神指示挪亞開始建造方舟，神與挪亞聲音的重疊，代表了挪亞參與了神的「再造計畫」之中，使用了三行歌詞的朗誦，讓神本身向會眾說話，帶有節奏方式進行；

44　我們比較一下阿西阿先知傳達神的悲傷情緒：「以法蓮哪，我怎能捨棄你？以色列啊，我怎能棄絕你？我怎能使你如押瑪？怎能使你如洗扁？我回心轉意，我的憐愛大大發動。我必不發猛烈的怒氣，也不再毀滅以法蓮。因我是神，並非世人，是你們中間的聖者；我必不在怒中臨到你們。」（何 11:8-9）

唯有最後一行的話語朗誦，是神與挪亞所強調的訊息，宣告的
話語傳遞給在場的會眾。這似乎感受到神的聖靈已經向挪亞顯
明，否則挪亞又怎會「同時」感受到上帝所要說的宣告呢？那
麼，挪亞又如何「一起」參與神的聲音語彙之中呢？很顯然這
是透過戲劇的方式進行神聖的時間儀式的重演過程，傳達神將
要「再創造」的心意。(Sheppard, 2001, pp. 121-122)（圖四）

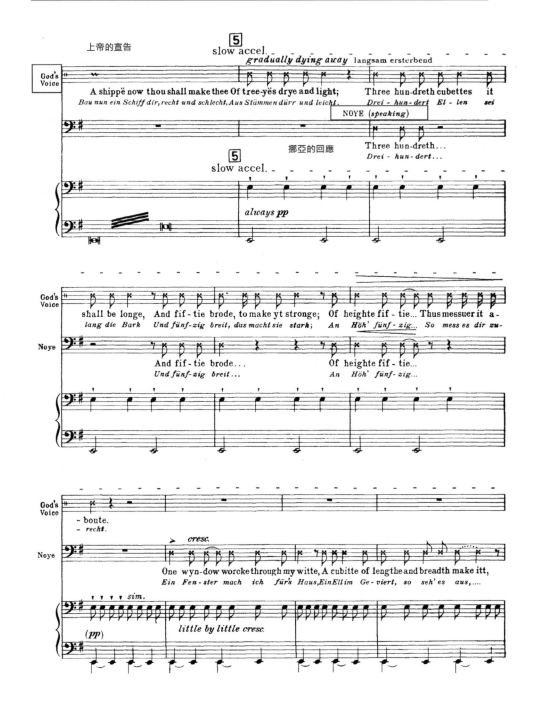

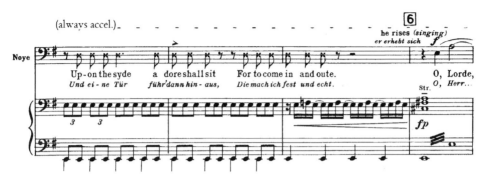

圖四　譜例：第 5 段，上帝指示挪亞開始建造方舟。

資料來源：(Britten, 1958: 4-5)

　　只要一提到舞台的時間，就會想到音樂的象徵手法來處理時間的儀式，最能夠讓觀眾引起注意的莫過於「人物角色」。布瑞頓在戲劇角色登場的音樂處理上除了使用調性的氛圍、配器的音色以及甘美朗的打擊樂器聲響，營造了神聖臨在的象徵手法。在戲劇的舞台上也必須處理歷史事件的時間，音樂如何配合特定歷史時期的儀式，布瑞頓使用了中世紀素歌與三首不同時期的聖歌，將這些神聖儀式的歌曲放在舞台的線性物理時間發展上，教會的會眾在短時間內經歷了神聖時間的跨越行進，這部份將在後面文章中關於聖詩的屬性再加詳述。

　　時間儀式上，若是從神學角度來觀察戲劇儀式的神聖性，音樂在處理舞台的時間雖然表面上使得教會的會眾身處在物理線性時間上感受故事情節的過程，但是，我們如果談到時間儀式的問題，會眾仍會以信仰的立場來經歷神聖的臨在，則會

出現兩種層次的影響，這也是戲劇裡對於時間的詮釋有著多重
層次感，第一種層次就是會眾感受到特定歷史事件的「時間召
喚」，第二種層次則「人物角色的超驗性」，就如同《挪亞方舟》
神出現的聲音場景，再次將儀式的宣達，超越了神聖與世界的
界線。對於第一種層次「時間的召喚」，我們就不再談論物理
線性的時間觀，而必須用週而復始的循環時間來看待神創造的
行為與起初的意義，透過儀式劇或神蹟劇，使得特定發生的歷
史事件不斷地在舞台重演，藉由戲劇表演與音樂吟唱，儀式的
作用在會眾的信仰中不斷地內化成一種屬靈的態度。我們相信
這不單是一場歷史的事件、更重要是神的救恩計畫，神的永恆
本體介入，使得這次的事件會令不同世代的猶太人、或基督徒
永遠被記念。神的記念是永恆的拯救，然而，人的記念就是時
間儀式超越了世代侷限，內化成我們生命中所相信的「永恆事
實」。所以，在教會的戲劇中，舊約創世故事與新約基督降生
的兩大結構，對於基督徒來說始終保持了記念儀式。(Nemoianu
& Royal, 1992, p. 204)

　　對於第二種層次「人物角色的超驗性」，戲劇除了是一場
遊戲活動的展現，透過語言或聲音，將會眾帶離日常生活的慣
性，進入一場不同於平常的生命之旅，此外，更重要是舞台也
是展現「角色認同」心理投射之處，人物吟唱的心理反應可以
說某種情況底下，代表了會眾的心聲，讓基督徒在生活中的矛
盾緊張關係，藉由角色的音樂讓我們更能認同其事件的行為。
正如 Hans Urs von Balthasar 所說，這種公眾角色的投入，會打

破神聖與世俗的界線，同時跨越了觀眾反應的扮演與真實之間的藩籬：「這個角色中的位置替代表現於對現實的重新呈現，只有通過替代才能進入現實領域。這個演員作為兩種存在和現實領域彼此相遇的媒介：公眾展現了現實領域……以及我們超驗的範圍，而不是在這個現實中直接獲得的，然而，這種現實是刻劃著一齣上演連臺的『製作』。」(Balthasar, 2009, p.241) 換句話說，Hans Urs von Balthasar 認為，人物角色超越了現實世界，也跨越了世俗藩籬，那麼，在時間觀的想法，確實符合猶太神學，對於神所介入的世界，神聖世俗一元並進發展的看法，其箇中屬性在戲劇中最能展現。除了人物角色的心理認同之外，只有戲劇被賦予了超驗視角，角色就會在舞台之上，而神自己就是這場戲劇的導演，所以除了神之外，沒有人對自己的命運能清楚掌握人生最後一幕。(Balthasar, 2009, p. 117) 透過了音樂非理性化的抽象音符，將這類超驗的屬靈意涵從教會場域內傳達給會眾。

二、 調性象徵的儀式

20 世紀音樂中，新調性的變化是自由而沒有框架，按照作曲家的方式排列組織，各有其進行。布瑞頓善用於調性作為象徵，作為歌劇或舞台劇的發展，其故事內涵，鋪陳神聖與世俗並存的角色，透過調性象徵，突顯舞台儀式的化出化入，場景之間彼此聯繫，展現故事的情節。《挪亞方舟》確實為布

瑞頓歌劇作品中的敘事內涵具體而微的展現音樂手法，運用歌劇中所使用的調性技巧，像是：以和聲為中心的調性音導向，以及應用和弦中的音程關係，產生調性二元對立的現象，擴展調性連結，設計以「調性主軸」的軸線發展，來建立音樂的氛圍，強化戲劇的情節。Claire Seymour 認為這部作品中「探討了 e 小調和 G 大調之間的關係的表現潛力，並且建立了其中 E 與 F♮ 之間的半音衝突，所產生的象徵性和戲劇性對立，以及 B♭ 的表現功能及其相關的樂器音色。」除了調性象徵之外，布瑞頓使用特定的調性編排次序，使得調性符合戲劇結構的表現。從早期孩童歌劇《小小煙囪清掃工》（*The Little Sweep*, 1949）所表現的儀式精神，在《挪亞方舟》也再次出現教會儀式的進場與退場形式，日後並塑造了嶄新舞台形式《教會比喻》（*Church Parables*）的教會戲劇。[45] (Seymour, 2007, p. 223) 從作品的整體調性觀察，布瑞頓選取一組調性，相應於教會聖詩旋律與詩節變化，強化「調性中心音」的象徵，描繪出〈創世紀〉當中神聖與世俗並存世界的趨向與動能，其大致輪廓如下：

45　Mervyn Cooke 指出，《挪亞方舟》在結束前，上帝宣講的話語，12 個手搖鈴的再現，表達了峇里島的甘美朗風格，所強調舞台上象徵彩虹的意義，並且創造了舞台儀式上「無時間性」的永恆概念。類似的風格，布瑞頓在教會比喻第一部《鷸河》（*Curlew River*）再次經歷了共鳴的意境。參考 (Cooke, 2001, p. 222)

表六　《挪亞方舟》使用「調性中心音」的象徵，刻畫出神聖與世俗並存的世界

E 音的屬性	神宣判人性的罪惡
E+A 音的屬性	預備
F♮音的屬性	建造方舟
B♭音的屬性	教會儀式的進場
E+B♭音的屬性	挪亞太太任性頑固
C 音的屬性	神的憤怒（暴雨風）
C+B♭音的屬性	教會儀式退場
E♭音的屬性	進入神聖之間的過度
E♭+B♭音的屬性	神與挪亞所例的聖約（彩虹記號）
G+B♭音的屬性	神聖的宣告與敬虔挪亞回應
F♮音的屬性	人的讚美與神的祝福再臨
G 音的屬性	理性和諧的結束（再創造的世界）

資料來源：(Evans, 1995: 282)

（一）G 大調引導了敬虔時刻的氛圍

　　布瑞頓使用 12 半音分別出現，通常會選擇一些特別音高作為調性中心，提供戲劇作為角色心理的象徵，或者烘托劇情的氣氛。《挪亞方舟》中，G 音作為調性中心而言，音樂作為敬虔時刻的氛圍，我們從作品中，以三處的劇情說明「調性」所啟發的作用。首先，挪亞一家人與動物進入方舟的樂段（第 48 至 49 段），動物們以行進的方式吟唱「上主垂憐」，因為整段音樂是將動物上升進入方舟的心境，面對神聖方舟的空間，彷彿萬物一同朝聖，深感自身的卑微而心中升起對上主的讚美，口裡唱出了求主垂憐的敬虔心，盼望能蒙主垂顧而得拯救。故此一系列上升的和弦，介於 E 和 B♭的等距離，以 G 音為調性基礎，由五個音所排列的唱詞段落。(Seymour, 2007, p. 217) 我們從調性的安排上窺探出布瑞頓意欲使用 G 調性作為《挪亞方舟》在宗教特質的定調以及戲劇傳達的象徵。（圖五）

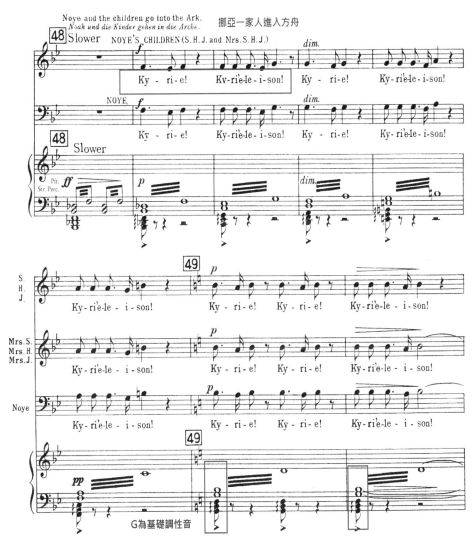

圖五　譜例：第 48-49 段：挪亞一家人進入方舟，吟唱〈垂憐經〉。

資料來源：(Britten, 1958: 29)

　　第二處是在樂譜第 67 段，布瑞頓描寫暴風雨的音樂中，我們從低音聲部的反覆音型，運用上行小三和弦，12 個半音逐步往上演變，過程中不斷循環，自然音階的爬行，用 G 音來圍繞著 C 音，布瑞頓讓調性相對穩定，Peter Evans 認為這段調性敘述了暴風雨中神救贖的同在，一種寧靜穩妥的情緒：「布瑞頓的目的是使用如此的輪廓，表明了在水面之上彎曲爬行，但更實際的是，準備一種氛圍，戴克斯（John Bacchus Dykes, 1823-1876）的讚美詩《永恆天父，大能救贖》（*Eternal father strong to save*）：第 5 與第 3 詩行都有助於塑造這個基礎。」(Evans, 1995, p. 278) 此時，G 大調穩定了挪亞家人與動物之間的情緒，12 音的推移，彷彿在暴風雨當中神聖的時間與方舟的時間進行著，彼此並存不悖。透過暴風雨的場景，聖經作者強調世界毀滅的過程中，一方面描繪世俗中人性悖逆的頑梗，世界動盪不安；另一方面作者對照出暴風雨正是神介入世界的時刻，顯明神的能力釋放，不斷地向世界施加壓力，超越了科學所能測度的限界。布瑞頓使用樂器演奏出反覆低音的形式帕薩卡雅舞曲（passacaglia），使得這種暴風雨的循環表現出大自然的可畏力量。（圖六）梅勒斯（Wilfrid Mellers）形容為這段帕薩卡雅舞曲主題是「上帝的律法，這是不可改變的」。[46] (Palmer, 1984a, p. 158)

46　梅勒斯內文中亦有補充說到帕薩卡雅舞曲的使用，布瑞頓稍早在作品《彼得葛萊姆》（*Peter Grimes*）中〈第四間奏曲〉曾經運用該樂曲形式。

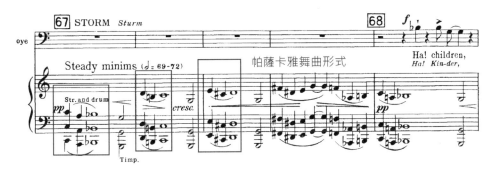

圖六　譜例：第 67 段暴風雨，帕薩卡雅舞曲形式。

資料來源：(Britten, 1958: 40)

　　第三處在作品中三首聖詩中的最後一首，塔利斯（Thomas Tallis, 1505-1585）的《創造奇功》（*The spacious firmament on high*），這是布瑞頓所安排會眾參與的聖詩，在最後一首所使用的調性放在 G 大調上。（圖七）正如 Claire Seymour 認為布瑞頓所建立的音樂戲劇結構，為了使人再次與神達成和諧與和解，所以 G 大調賦予了實現聖詩所要表達明確的「和好」，再次讚美神對宇宙、世界「再創造」的豐富與美好，滿足調性情感上的目的。(Seymour, 2007, p. 220) 此外，在樂器的調性使用上有一段轉調，管風琴間奏段落的模進手法則是對 G 的音高產生必要調節，同時對照手搖鈴的音符，強化第六度音，也就是 G 的音高，正如先前引用卡本特所形容的「那些流露著敬虔感的人（G 大調）」。

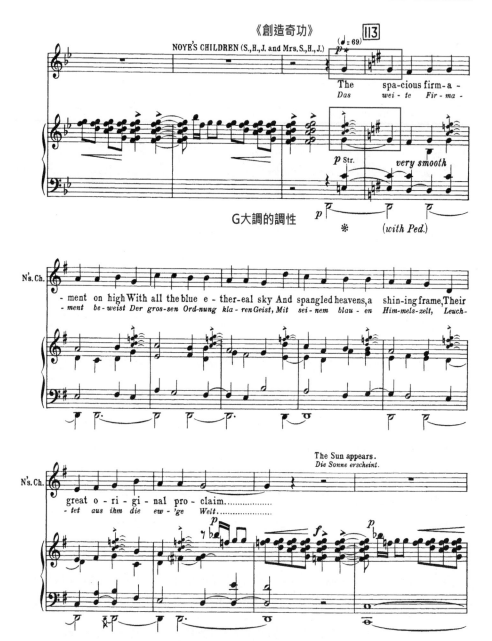

圖七　譜例：第 113 段，挪亞孩子們吟唱段落，聖詩《創造奇功》

（ *The spacious firmament on high* ）。

資料來源：(Britten, 1958: 66)

　　另外，這首聖詩的最後一節，會眾起立，加入吟唱的行列，朝向 G 大調調性前進，流露出受造物讚美上主的榮耀，呈現著神人關係的「和好」。（圖八）正如聖詩歌詞所帶出的意象：「明智的耳，卻能傾聽他們所發榮耀歌聲，在光明中讚美頌稱，『造我之主，全能神聖』。」在教會的神聖場域，手搖鈴與號角的聲響，在方舟至聖所之處，正如約櫃上有基路伯天使的守護[47]，G 大調不只是音樂的讚美調性，更是進入了神同在的「和好」，神聖臨在的「再創造」，人聲、樂器聲，同聲讚美上主，因為受造物所發的聲響，表明了與神的宇宙之間關係再次恢復和諧，唯有神的兒女可以從 e 小調逐步朝向 G 大調的神聖儀式內。(Palmer, 1984a, p. 160), 對於英格蘭教會文化而言，G 調性音似乎介於鈴聲和管風琴交替的對比聲音世界，又同時一種展現文化的力量，以甘美朗音樂滲入英格蘭教會聖詩，以東方神祕主義與之縈繞，結合了馬克杯作為樂器的實用主義思維。(Wiebe, 2012, pp. 179-180) 這種新的文化力量在 G 調性的情感表現上，補足英格蘭教會文化，亦即儀式之外存留的一處空白，東方的神祕情感與冥想，填補了西方教會理性主義的形式。正如「情通萬里外，形跡滯江山」，對上主的讚美是一種橫跨東西方的空間，對神表露的情感同樣也不被任何事物阻隔。

47　聖經對於基路伯天使的描述：「要用精金做施恩座，長二肘半，寬一肘半。要用金子錘出兩個基路伯來，安在施恩座的兩頭。這頭做一個基路伯，那頭做一個基路伯，二基路伯要接連一塊，在施恩座的兩頭。二基路伯要高張翅膀，遮掩施恩座。基路伯要臉對臉，朝著施恩座。要將施恩座安在櫃的上邊，又將我所要賜給你的法版放在櫃裡。我要在那裡與你相會，又要從法櫃施恩座上二基路伯中間，和你說我所要吩咐你傳給以色列人的一切事。」（出 25:17-22）約櫃預表神的同在，摩西在此處領受神的誡命與指示。

挪亞家人們

G大調的調性

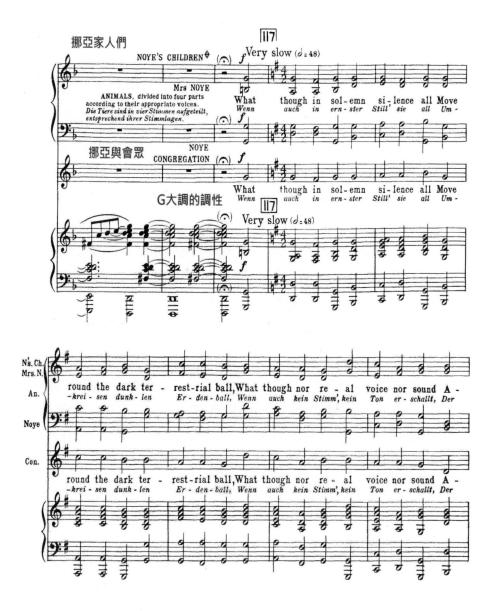

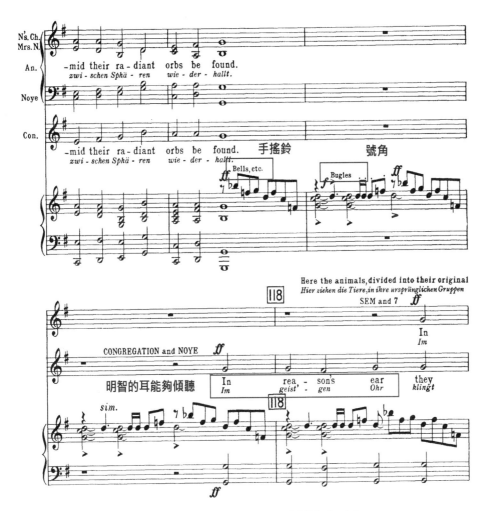

圖八　譜例：第 117-118 段，全體會眾齊唱《創造奇功》。

資料來源：(Britten, 1958: 69-70)

（二）　　E 調性為顯明罪人蒙拯救的動人心理

　　布瑞頓使用同樣「調性主軸」的設計手法，作為音程二元衝突的情緒反應，同時強化調性中心音的持續效果呈現人物角色的心理反應。在這裡，我們從作品中舉出另一類型調性，同樣可以激發出人物角色的心理與情緒，亦即：「E 調性」在作品中反映出人的罪行對於被拯救的盼望，一條對於神的信心道路，逐步開展。我們用幾處的樂段深化探尋其 E 調性的使用方式，令人物角色「蒙拯救」的場景音樂，求之不難。會眾此刻有類似「感同身受」般的心理，面對現代世界那般自以為義，敗壞神的次序；此時，在神聖的儀式內，我們必然能夠感受到神的憤怒與憂傷心情。

　　首先，在樂曲的開頭之處，我們在和弦的聲響上聆聽到持續音 E 不間斷地在低音部上聲聲吶喊，使用定音鼓那種嚴肅的鼓動聲響，彷彿鼓之以雷霆，潤之以風雨，說明了神面對罪惡的世界所表露的憤怒，E 音的聲音象徵著神對挪亞所預先發出的毀滅警告一般。我們同時也聽到鋼琴與弦樂在上方和弦中率先用聖詩合唱的終止式，先行衝撞不安的氣氛，襯托出 F 音與 E 音在半音的音程上的二元對立關係。正如先前 Claire Seymour 所說的「E 與 F♮之間的半音衝突，所產生的象徵性和戲劇性對立」(Seymour, 2007, p. 223) 此處的 F 音表現的非常突兀與刺耳，顯然地這個音高是象徵著神的憤懣以曉世人，再次由 F♮回到 E 音，透過挪亞與會眾所吟唱的第一首聖詩《懇求主垂念我》（*Lord Jesus, think on me*），將人對於渴望神的拯救，

透過禱告的吟唱，e 小調的音樂，求神紀念挪亞的聖約，使神的憤怒不再降臨，轉向了對我們的拯救。（圖九）

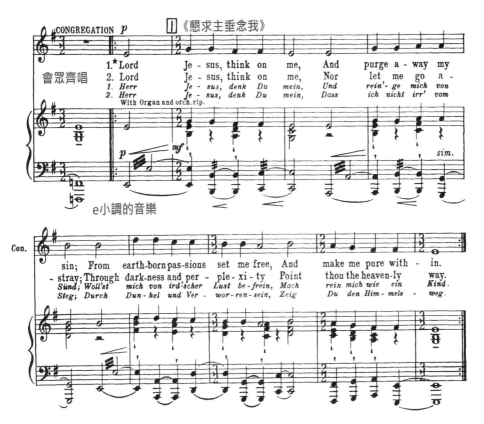

圖九　譜例：第 1 段開頭處，會眾吟唱聖詩《懇求主垂念我》

（ *Lord Jesus, think on me* ）。

資料來源：(Britten, 1958: 1)

　　樂曲開頭讚美詩《懇求主垂念我》採用 e 小調來表現人對於本身的罪惡，懇求神的赦免與保護，我們注意到低音線條的三個音符（E-B-F♮）由完全音程與不完全音程的組合，下行 4 度模進進行，這種「三音類型」表現著衝突：神的憤怒與憂傷的衝突情緒、人對於赦罪的懇求與回轉，渴望拯救的衝突心理。(Evans, 1995, p. 274) 布瑞頓使用在第一首聖詩的情感上，意圖增進他所設計的「調性軸線」，在 E 與 F♮ 之間的衝突運用。如此音程衝突的方式，同樣，我們對照早期使用這種類似的手法，在歌劇《彼得・葛萊姆》（*Peter Grimes,* 1945）第一幕的合唱，同出一脈的手法，應用了教會的聖詩形式，使音樂帶著儀式象徵，情緒沁入人心，令聽者感受到神聖臨在的安穩感。所以，e 小調與人類的「罪惡」是密切相關，渴望蒙拯救的心理反應，正如麥蒂爾（Wilfrid Metiers）所形容這種調性為「朝聖的調性」，事後將該段落聖詩細細體會，頗令人回味無窮的意境。(Seymour, 2007, p. 214)

　　在此陳說音程二元對立關係，我們以此推論另一處 E 音與 D♯ 音之間的衝突探討，正如先前陳述的 e 小調，象徵著人的罪惡，干犯神的憤怒而招致毀滅，同樣也流露出人渴望回轉，懇求神的紀念與赦罪。在樂段 53 處（圖十），我們分析布瑞頓在此處所應用的 e 小調，放置於挪亞的兒子，延續著聖詩《懇求主垂念我》的旋律，帶著降記號的音型，形成弗里吉安的教會調式，面對著挪亞太太的冥頑不靈、不聞不知的態度，布瑞頓採用了 e 小調的大七度音程 D♯ 音來擴大描述其心態，以其

樂段 55 段為高潮之處（圖十一）。Claire Seymour 將此處形容
為「雙調性的對立，持續的 e 小調三和弦（也就是：頑固低音〈洪
水之歌〉）強化了她狂熱的言論，她寧願流言斐語，仍舊不相
信救恩。」(Seymour, 2007, p. 217) 此處的〈洪水之歌〉使用頑
固音型放在主和弦之上，持續音型，誇大的 D♯ 音，生動地描
繪出挪亞太太認為「洪水」之事不過是無稽之談，視之為「神
話」而非「神的話」必要成就的命令。

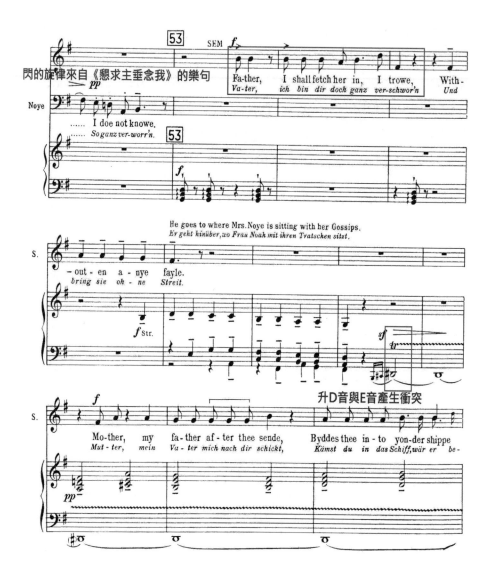

圖十　譜例：第 53 段，閃邀請母親的旋律樂句。

資料來源：(Britten, 1958: 31-32)

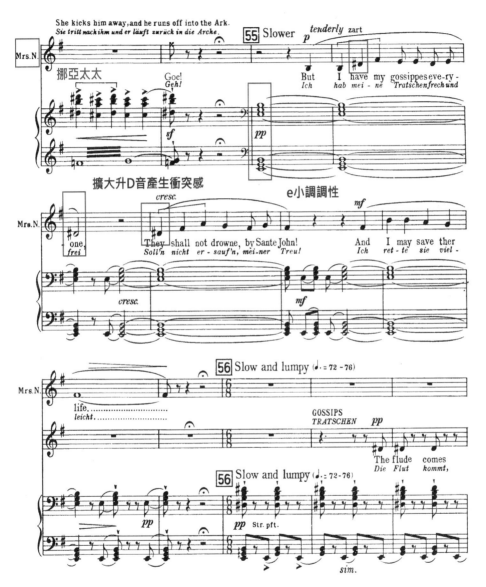

圖十一　譜例：第 55 段，挪亞太太諷刺挖苦的樂段。

資料來源：(Britten, 1958: 33)

第二，布瑞頓使用 E 調性與 B♭調性音形成「三全音」，類似這樣的手法在布瑞頓其他作品中，描述孩童角色的純真與無辜犧牲的形象，在此處最明顯的應用則是屬於樂段第 32 段之處（圖十二）。我們第一次聽到軍號聲的吹奏，調性上屬於 B♭音。「號角」這項樂器，讓我們聯想到聖經中所提及「號角」的吹奏召集，應用祭司吹奏號角時的響聲，預示了召集上升的動作，挪亞一家人與動物兩兩成對，逐步登入方舟。此外，號角也是以色列人為了戰爭召集眾人的樂器，我們可以參考〈約書亞記〉：「七個祭司要拿七個羊角走在約櫃前。到第七日，你們要繞城七次，祭司也要吹角。他們吹的角聲拖長，你們聽見角聲，眾百姓要大聲呼喊，城牆就必塌陷，各人都要往前直上」（6:4-5）；另一處應用在以色列國王登基時的預表，我們從〈撒母耳記下〉：「押沙龍打發探子走遍以色列各支派，說：你們一聽見角聲就說：押沙龍在希伯崙作王了！」（15:10）。一般而言，英文聖經將希伯來「號角」（Shofar）翻譯成聲音響徹的「小號」（Trumpet），另外希伯來樂器 Keren，以公牛角的骨製作，在英文聖經通常翻譯為「號」（Horn）。[48] (Lockyer, 2004, pp. 52-53)

48　「號角」（Shofar）樂器在聖經中有多處使用該項樂器，在詩歌讚美神的敬拜亦經常使用之。從古代希伯來人出埃及到迦南地，第一次經歷耶利哥戰役，城牆的戲劇性倒塌，這一系列的神蹟事件，在聖經中以歷史文獻的角度記載，「號角」扮演非常重要的角色，由祭司擔任音樂神聖的職份，藉以號角聲音鼓舞人心，象徵神的同在，耶和華的軍隊親自領軍作戰的神聖意涵。參考 (Stainer & Galpin, 2013, p. 155)

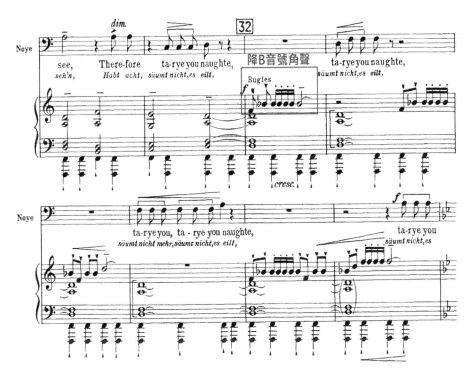

圖十二　譜例：第 32 段，第一次軍號（降 B 音號角聲）的出現。

資料來源：(Britten, 1958: 22)

　　顯然布瑞頓此處號角的應用是連結了「小號」聲響的意象，然而，這般意象並非與軍事或戰爭有關，這種軍號的聲音想必是布瑞頓回憶自己的童年往事。布瑞頓在就讀格雷瑟姆學校（Gresham）時，其同學大衛・萊頓（David Layton）認為：「在《挪亞方舟》的軍號主題是對在板球館前練習的學校樂隊人員的一種回憶，那裡有一個『盛大的迴聲』，他和布瑞頓就在球

門網的附近。」(Carpenter, 1992, p. 382) 依照學者 John Bridcut 從布瑞頓的少年時代資料追蹤研究:「在當時格雷瑟姆學校是一個進步和開明的公立學校,他對學校處理蓬勃發展的和平主義方式表示讚賞。布瑞頓和大衛•萊頓拒絕參加學校場外 OTC 的軍事訓練,導致了一場與當局者的重大唇槍舌戰。」布瑞頓自己也說:「有許多小時的激烈爭論和對動機的質疑,但最終他們被允許退出。他們會在網上打板球,而學校的其他人則在遊行場地行進,軍樂隊的聲音在周圍的建築物上迴盪。雷頓相信 30 年後,這些迴聲在《挪亞方舟》中播下了號角的種子。」[49] (Bridcut, 2007, pp. 15-16)

　　因此,布瑞頓採用 B♭調性音一方面連結 E 調性的「三全音」,意欲表現自然純真的孩童形象,將 B♭調性在戲劇裡塑造挪亞兒子們的純真,等候神的命令時刻;另一方面,使用 B♭調性的軍號聲響,象徵神的命令宣告,等候一個時刻的來臨,不單是考驗挪亞的信心,同樣地,對於挪亞兒子們的耐心等候,神透過命令,以便於察驗他們是否「願意真誠」等候誠命。神的秩序往往伴隨著軍號的產生,布瑞頓對稱地使用在挪亞一行人與動物「進入」方舟的行列,同樣也運用在「走出」方舟的時刻。此時,挪亞完全地沈默,也是讓自己在神面前學習完全順服於神的誡命,正如 B♭調性的意涵:"Be Flat"(承受某種下壓力的、或選擇沈默的接受)顯露一種潛在雙關語的調性象徵。(Rupprecht, 2013, p. 107)

49　相關書信資料,可參考 (D. Mitchell & Reed, 1991, p. 420)

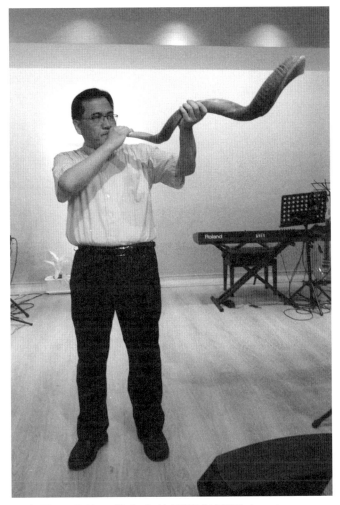

圖十三　照片：教會中使用號角情形（一）。
　　　　資料來源：感謝劉永傑師丈提供，蒙允使用。

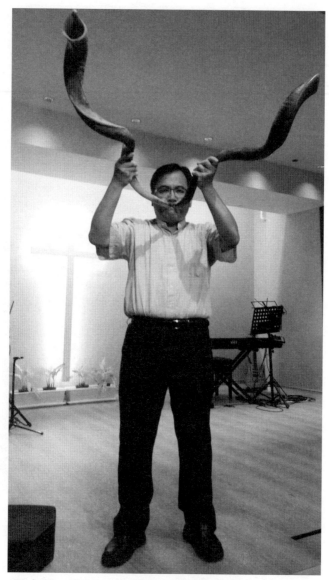

圖十四　照片：教會中使用號角情形（二）。

資料來源：感謝劉永傑師丈提供，蒙允使用。

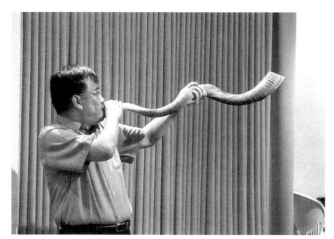

圖十五　照片：教會中使用號角情形（三）。

　　資料來源：感謝劉永傑師丈提供，蒙允使用。

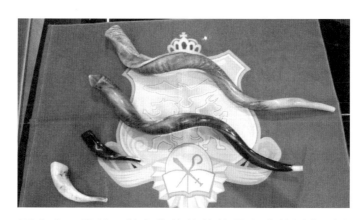

圖十六　照片：號角與旌旗的使用在舊約以色列人
敬拜中有重要的屬靈意涵。

　　　　資料來源：感謝劉永傑師丈提供，蒙允使用。

三、 會眾參與儀式

　　論及教會屬靈的恢復，我們可以了解這是在大不列顛文化
復興運動的脈絡底下，對於英格蘭國教而言，基督教不再只是
字句經典的宗教形式，英格蘭民族的特質原本就善於體驗生活
周遭事物，理性思維探索生命的議題，並不會流於空泛哲理性
的神學思想。所以對於作曲家而言，教會的音樂儀式在當代思
潮中必須「回歸」英格蘭人的生活層面，重新找尋失落已久的
信仰價值，在生活藝術中，作品與神學結合，「恢復」經驗論
的神學，透過作品再次體驗上帝臨在的神聖感。事實上，在時
間觀的角度，我們觀察生活事物，應該不難察覺到神的時間，
從挪亞時代到如今，始終沒有與世界的物理時間脫離。如果從
布瑞頓的相關作品來思索，「為何」布瑞頓會進行一些音樂形
式的改變？但是，在教會儀式應用上，這些作品的改變顯然並
不是為了純粹藝術形式而來。如果我們從大環境的文化復興運
動探詢布瑞頓的新音樂形式，那麼，我們或許也只能解釋當代
思潮的影響，使得布瑞頓面對歐陸音列主義的推波助瀾，不得
不從英格蘭傳統價值中，再次挖掘出什麼才是「英格蘭特質」
的內涵。然而，從布瑞頓的作品內涵中，我們可以感受到無論
是音樂形式的創新，或是英格蘭傳統價值，似乎有一個觀點能
夠連結這兩種概念，則是布瑞頓的信仰價值。在音樂的手法上，
我們看到作品中「會眾參與」的元素，結合了教會儀式；同時
布瑞頓並沒有完全丟棄音列的原則，使得作品能產生一種「難
得雙全法，不負基督不負卿」，透過作品在各樣世俗的思潮下，

將神的百姓帶回到神聖臨在的教會裡，同時又能夠滿足作品的現代感，讓一些期待從傳統中創新改革的教會會眾，在戲劇中感受到如同身處教會中一般，他們彼此領受了聖經教導，堅固了自身的信仰價值。

　　布瑞頓使用會眾儀式的概念，如同先前說明一般，在其總譜上，我們從布瑞頓的文字說明中清晰明白地瞭解。布瑞頓特別強調：「中世紀切斯特神蹟劇由平信徒演出：當地的工匠、鎮上的商人以及他們的家人，還有當地教會、或者孩子們大教堂的詩班。……場景的設備雖然經過精心設計，但必須非常簡單。《挪亞方舟》配上音樂，旨在用於相同風格的展演，……最好是一座教會—但不是劇院—足夠容納演員和管弦樂團，在講道壇上的劇情，但不是遠離會眾的舞台上。不應該試圖將管弦樂團從視線中隱藏起來，指揮者應該在旁邊，但放置點好讓他可以輕鬆前進指揮會眾，然而，會眾在這場行動中必須扮演很重要的角色。」(Britten, 1958) 觀賞者在教會戲劇中扮演參與者的「教會會眾」，而不是旁觀者的「戲劇院觀眾」。

　　探討會眾參與儀式之前，我們先從當代各種音樂手法與電子媒介當中，那種令人目不暇給的前衛思潮，反璞歸真，回復到教會儀式的質樸概念。這種教會儀式面對當代音樂思潮，產生了改變，教會音樂本身從應用性來探究其變化內容，應該不是為了某種單純藝術解構的理念，或者為了純粹創新傳統的目的；我們應該是從神參與世界的角度，使得音樂符合教會中所推動「靈性形成」的媒介。物理上來看，宇宙天體是活動能

量的，而非靜止不動的，同樣地創造宇宙的神，使得地球發生
洪水、地震、火山活動也是活躍的證明。對於神的百姓而言，
歷世歷代的教會儀式是活潑多元的展現，所以在音樂史上作曲
家才會激發出各種音樂的讚美形式，將其潛在的能力不斷地移
動，例如：空間移動的對位法、或者是時間移動的儀式化戲劇。
布瑞頓所理解的神蹟劇轉化成現代作品《挪亞方舟》，讓神的
聲音不斷展現，這種聽覺效果，我們可以回到聖經中「神的話」
裡面，我們重新被其中話語所提醒：在《挪亞方舟》敘事中，
聖經作者向我們強調，神的記憶是永不會忘記，因為神記念我
們百姓，所以在洪水過後，等待次序的恢復之後，神自己不也
是主動重新向祂的百姓立約嗎？歷史事件不斷地重述其百姓的
過犯與神一次次的赦罪，然而，在〈出埃及記〉的敘事中，為
了生活與信仰的約定，神親自教導百姓，故此向摩西頒佈了律
法、典章與制度，以及會幕建造的次序與材料，難道這一些過
程，百姓所帶出來的敬拜不就是儀式的起頭嗎？百姓向神讚美
的行動，今日教會吟唱詩歌、或是神劇的表現，這些音樂藝術
中的宗教行為，不也是「功能性移動」的意涵嗎？今日教會的
講台上，牧師或者神職人員帶領會眾吟唱聖詩，會眾透過聖詩
吟唱的傳統，進入到神聖的時間當中，將我們帶向了神起初創
造的時間，舞台戲劇的呈現也具同樣功能，表演者與教會會眾
兩者接連起來，令我們又回溯過往的時間，這場表演於是在宗
教導引的「目的」下，而非探索內在的意義而已。(Kott, 1987, p.
207) 整場音樂與戲劇轉化成了教會的儀式，帶我們又重回起初
的時刻，神的記憶中，求神施恩憐憫，這不也是「功能性移動」

的儀式嗎？在今日現代文明中，教會經常忘記了聖約中的儀式性功能，常常只用純粹的功能性移動以當代風格的方式取代舊有的儀式，換句話說，此時此刻，教會反倒是用日常交際的實用語言，代替古老的文字意涵與儀式意義。(Kott, 1987, p. 220) 對於「神的記憶」重現在舞台上的概念，會眾進入了神聖時間裡，這一種思維符合了教會歷史中許多教父認為存在意識作為「神的記憶」，只有回憶停留在不變的實質內容，在恢復過去的神權時刻底下，只有舞台與儀式融合不斷地重建了這種「永恆的現在」。(Nemoianu & Royal, 1992, p. 202)

　　中世紀神蹟劇的舞台是最能展現神聖永恆的空間，如果說到「永恆的現在」這般神聖的時間，則是教會的節期使得參與的會眾透過了儀式，彼此能夠感受到神聖的臨在，歷歷在目。因此，布瑞頓作品《挪亞方舟》應用教會節期的儀式性的讚美與文化懷舊感，這是充分理解教會會眾所參與聖詩的信仰實踐，而非美學鑑賞的空泛層面。

（一）　　節期是儀式時間的再現

　　這個作品是採用歌劇的結構，歌唱敘述來表現劇情，在音樂與戲劇的結構上，布瑞頓運用三首聖詩做為會眾吟唱的基礎，藉以做為人物角色對於神在毀滅行動上的回應。教會的會眾共同吟唱聖詩，最能夠讓人感受到不只是神蹟劇的文化氛圍，更重要是布瑞頓藉由作品讓當地會眾與孩童共同參與教會的節期。然而，作品《挪亞方舟》的音樂戲劇給予了教會

節期一個機會，讚美的歌聲、懇求赦免的悔改心聲，下情上達，在中世紀教會建築中盪氣迴腸，神的道彌光，靈性受其光照啟發。這三首聖詩分別為：《懇求主垂念我》（*Lord Jesus, think on me*）、《永恆天父，大能救贖》（*Eternal father strong to save*）和《創造奇功》（*The spacious firmament on high*）。對於會眾與孩童參與該作品一事，我們從 1957 年 12 月 7 日布瑞頓寫信給歐文‧布蘭尼根（Owen Brannigan, 1908-1973）的一封信中瞭解其想法：「我正在為兩名成年人和六名專業孩子創作，以及數百名本地學童。我們在一個非常美麗的當地教會（奧福教會）做了兩三場演出，一種天真的中世紀風格。」(Carpenter, 1992, pp. 380-381)

　　很顯然，布瑞頓運用教會儀式上最重要的素材，就是聖詩吟唱，口唱心和的讚美神，以此方式用心靈敬拜神，用悔罪的心志呼求神的赦免，教會的大齋節期儀式不斷地重現，使得表演者、孩童與會眾共同參與了一場「教會禮拜」儀式，在戲劇舞台上傳達了「大齋節期」的神聖感，正所謂「節期儀式運用之巧，存乎悔改與讚美之心」。我們聆聽布瑞頓運用會眾參與的第一首聖詩《懇求主垂念我》，音樂一開始的小三度音程，帶出了旋律幽幽黯然的悔罪之心，放置在這部作品的開頭處，由管弦樂做為序奏，帶出某種原始粗獷的情感，e 小調自然音階，較少的雕琢修飾的會眾聖詩，同心吟唱，開啟儀式之感。

這首聖詩透過了索斯威爾（Southwell）曲調配樂，[50] 使得這首聖詩成為許多教會傳統吟唱的著名曲調之一。藉由開始聖詩，將現場會眾帶入了「回憶」之中，喚起了會眾失落已久的信仰記憶，意即，教會「大齋節期」的禮拜記憶，其認罪悔改情感──在即將到來的災難之前，帶給人一種適當的懺悔氛圍。[51] (Elliott, 2009, pp. 67-68)

　　經由教會節期的禮拜，使得會眾不斷地參與聖經中神所創造世界的儀式，並且更新了我們現今的記憶。布瑞頓創作當代藝術作品的同時，讓孩童參與這場神起初創造世界的「記憶」。這些孩童在日後的歲月中，不但對於歌劇創作能夠賦予實際應用的理解，同時對於孩童在教會主日學的教導上也能夠體會出生活信仰的甘苦過程，進而追求信仰中的生命意義。布瑞頓或許在創造藝術作品，但卻增加了信仰的附加價值，將一群失落已久的英格蘭傳統文化，跨越了時間，帶回到挪亞時代對神的信心與依靠。《挪亞方舟》的戲劇是教會節期的再現，而讓儀式再現的主要因素，應該是「聖詩吟唱」的傳統。藉由

50　這首聖詩《懇求主垂念我》（*Lord Jesus, think on me*），在旋律上則是一般所說「索斯威爾」（Southwell）的曲調。然而，照聖詩學的研究，曲調作者應該是 William Damon（1540-1591），按當代倫敦記錄將他描述為義大利人，後來參考文獻中，有資料提到他出生於「義大利路加」（Luke in Italy），即「路卡」（Lucca），其本身英格蘭的名字可能是「達馬諾」（Gulielmo or Gulielmus Damano）。參考 (Julian, 1907, pp. 1108-1109)

51　聖詩集當中記錄這首詩歌曲調 William Damon 是寫於 1579 年，收錄於《詩篇曲集》（*Psalms*），編輯在聖詩第 129 首第 2 曲調，應用於教會年曆中「大齋節期」（Lent）有關「悔罪赦免」的神學意涵，歌詞中充滿了主耶穌的光、生命與愛。(Hymns Ancient & Modern Ltd, 2004, pp. 216-217)

戲劇的架構，使得聖詩在結構下標記了事件的「回憶」與「再現」，會眾轉而成為了戲劇參與的角色，聖詩成為戲劇元素的一部分，對於戲劇文本也適度傳達了會眾對於神充滿感恩的情感，同時，也是劇中人物懇求神的拯救所作出的回應。(Wiebe, 2012, p. 173) 此時，聖詩的功能從會眾熟悉的英格蘭傳統聖詩，向著事件敘述進行詮釋，首演的奧福教會的建築空間中，將「時間」加以轉化推移，這三首聖詩扮演了不同時間跨度的詮釋。對於布瑞頓而言，小時候參與在教會主日學中所學習到聖詩，對於日後在當代音樂創作上有很深刻的影響。(Palmer, 1984b, pp. 78-81)

　　三首英格蘭的聖詩，分別是：《懇求主垂念我》、《永恆天父，大能救贖》和《創造奇功》。除了第一首《懇求主垂念我》歌詞作者是第 4 世紀托勒密主教塞內西烏斯（Synesius of Cyrene, 375-430），採用希臘文寫下基督教教義的闡述，而目前通用於英語國家聖詩的翻譯歌詞者為查德菲爾德牧師（Allen William Chatfield, 1808-1896）。[52] 因而，在整體應用上，這三首聖詩在時間的跨度可以說是從 16 世紀開始，向著 18、19 世紀逐步推移。直到布瑞頓的《挪亞方舟》作品中再次展現出來，因此，在戲劇文本與聖詩功能應用上，我們體認到這部作品並

[52] 查德菲爾德牧師曾在英國劍橋大學三一學院接受教育，在劍橋的時候，他是擔任貝爾大學的學者並榮獲學院得獎人。他於 1831 年畢業，獲得古典文學榮譽的第一等級成績。在 1876 年翻譯基督教希臘文的教父作品，進而出版了他的作品 *"Odes in his Songs and Hymns of the Greek Christian Poets"*，其中第十首頌歌則是翻譯了塞內西烏斯這首聖詩的詩文。參考 (Hymnary. org, n. d.).

沒有被侷限在中世紀的時間與文化環境，在創造、毀滅與再創造世界的過程中，聖詩音樂在作品中跨越時間的表現，肩負著傳統連續性的重責大任，持續恢復原本存在人們生活當中的英格蘭教會信仰價值。這三首聖詩的曲調傳達著不同時代的信仰精神，正如 Heather Wiebe 所描述《挪亞方舟》中聖詩流露著懇切的祈求，使用了《懇求主垂念我》配上了 16 世紀的索斯威爾（Southwell）曲調；戴克斯（John Dykes, 1823-1876）維多利亞時期航海的聖詩《永恆天父，大能救贖》，在風暴的高潮中出現，成為日後航海者、或海軍水手們信仰依靠的歌曲；《創造奇功》，則是由塔利斯（Thomas Tallis）的卡農加以配樂，細細品味詞意透出曲外，表露了上帝的應許和彩虹出現的聖約記號。(Wiebe, 2012, p. 173)

（二） 教會儀式的懷舊感

對於基督教信仰群體來說，代代相傳的教會節期與儀式總有說不盡的懷舊情感。他們從文化的氛圍感受到教會儀式的信仰傳承，同時在教會的儀式內，將文化與信仰連結，使得會眾參與教會的禮拜儀式，已經不是僅僅只停留在教會內的「事工」。對於許多英格蘭人來說，從中世紀流傳下來的教會儀式透過參與聖詩吟唱的會眾，帶出了自己共同回憶的往事。另一方面，禮拜儀式也提供了會眾參與神聖臨在的場域。神蹟劇的表演則是將歷史的起初事件重新再現，在「跨越時間」的舞台上，表演者帶領會眾進入了共同時間記憶，英格蘭文化復興運

動中拓展宗教與文化的宏觀視野，再次激發起信仰群體對於教會儀式的懷舊情感。

　　布瑞頓根據中世紀切斯特神蹟劇的文本，構思《挪亞方舟》的音樂與戲劇結構，布瑞頓在進行劇情編排之時，讓會眾參與在戲劇角色中，藉著聖詩歌頌出中世紀對神的情感，形成獨特的兒童舞台劇。透過聖詩吟唱，令觀眾回憶起童年教會主日學所傳唱的聖詩，勾起童年懷舊情感，而會眾參與在戲劇角色亦有其歷史傳統的典故。我們知道布瑞頓在編劇的構思設計是有其依據，他手邊的私人藏書卡爾・楊（Karl Young）的《中世紀教會戲劇》（*The Drama of the Mediaeval Church*），可謂是經典文獻的匯合總編，收錄了中世紀許多戲劇典籍文本，呈現出中世紀教會儀式與戲劇轉化的關係，以及一些神蹟劇腳本的來源參考。我們從書中看到有關會眾參與在彌撒、或聖餐儀式的起源，以及從儀式中角色的表現，會眾參與儀式所吟唱的聖詩與戲劇文本的關聯，內文中多有探討其來源。我們在此引用書中兩段歷史傳統描述，說明「會眾參與」的情形，或許我們可以從中領會信仰群體對於教會儀式在傳統節期上的懷舊情感，以及布瑞頓參考其文獻來源思考其孩童歌劇類型的創作與舞台編劇。

　　卡爾・楊在書中所陳述會眾參與在戲劇化儀式的現象，出自於 12 世紀儀式戲劇化的書籍手冊《理性的奉獻禮儀》（*Rationale Divinorum Officiorum*），是由 Johannes Belethus（1135-1182）所編纂，依據這本手冊的紀錄，描寫著最早將「聖

餐禮拜」的傳統逐漸地加以戲劇化，由神職人員、會眾分別代
表著三位君王角色（Reges），他們在祭壇上放置聖餐器皿、
聖餅或酒的時候，三位君王的扮演使得教會全體會眾一同進行
聖餐儀式，顯示了這類的戲劇化儀式開始沿著聖餐儀式的傳統
而下。(Young, 1933, p. 36)

　　卡爾‧楊在書籍中提及了另一處儀式戲劇化的應用場合，
與教會重要的節期「聖誕禮拜」[53] 兩相搭配。引用歷史文獻弗
洛里（Fleury）的戲劇文本，它以獨立的劇目形式演出，呈現
出聖誕儀式的戲劇化。在文本中，會眾明顯地看到，「馬槽」
被放置在教堂的一扇門口，有可能是朝向西邊、或南邊的門。
在這個地方，天使做出了宣告之後，牧羊人繼續進行了敬拜，
在此處，就產生了與接生婆的日常對話。然而，這個場景的尾
聲是非常獨特的，因為他們朝見了聖嬰，並且口唱心和地讚美
這位嬰孩之後，牧羊人邀請「會眾」也如此一起敬拜上主。[54]
因此，在中世紀教會戲劇活動敬拜儀式底下，「會眾參與」其
實是很常見的，在復臨節和聖週期間，會眾被邀請參加遊行，
並在聖像前俯伏屈膝。(Young, 1933, p. 89) 這些儀式戲劇的活
動逐步演變成了教會的神蹟劇、或是神秘劇之類的相關劇本，
由此觀點，我們窺見布瑞頓在《挪亞方舟》要求「會眾參與」
三首英格蘭傳統聖詩的吟唱，會眾起立與舞台上的角色共同融

53　拉丁文 Officium Pastorum，在教會儀式意涵即為：牧羊人的儀式。
54　因應這段邀請的吟唱方式，在樂曲的選擇上，他們使用了略微修改過的中世紀輪唱
　　曲形式（Antiphon），這首樂曲同樣也出現在「主顯節」（Epiphany）的另一個戲
　　劇版本。

入了神聖的禮拜儀式，猶如在教會內舉行了一場中世紀神聖的禮拜，也或許再現了神創造世界，由所有受造物一起歡慶讚美上主的祭典。管弦樂的序奏與管風琴的聲響，宛若神對兒女們強烈的呼召，從混亂的世界中走入神預備的方舟，一種寧靜與平安，是不受暴風雨催逼的牽連，在神裡面享受格外的安息。布瑞頓將英格蘭聖詩做為幕與幕之間結構性的連結方式，而不是做為整體材料的一部分。(Sheppard, 2001, p. 292) 換句話說，將英格蘭傳統聖詩做為信仰的傳承，與屬靈合一的力量，而不單是看成禮拜儀式有機體元素的一部分而已。

　　所以，對於《挪亞方舟》的屬靈內涵，英國評論家道出了教會中會眾參與的時刻，大家在成長中所經歷過生命信仰的懷舊感。事實上，這也是布瑞頓所預期的會眾，認為他們應該從小就習慣這些共同吟唱的時刻，自然而然地能夠加入參與吟唱行列。(Sheppard, 2001, p. 121) 於是，在這一個觀點上，我們能夠理解布瑞頓所採用戲劇結構融合教會儀式的作法，進而創造一種新類型的孩童歌劇，或許他期望沿著中世紀教會儀式劇與神蹟劇河流而下，有意識地尋找一處介乎神劇與教會儀式劇之間的寬闊之地，超乎於評論的界線範圍之外，這部作品在表演形式上彷彿是「純粹」娛樂作品的美學層次，(Sheppard, 2001, p. 125) 然而，在會眾參與的角度觀之，我們更能研判這部作品當是信仰表現的屬靈操練，早已超越了既有「樂種」的窠臼與框架。

（三）　　會眾參與的音樂表現

在當時大不列顛文化節慶所規劃的一系列活動，整體的音樂節慶表現裡，《挪亞方舟》作品宗教性的儀式慶典格外分明，當代藝術與音樂思潮中，如何表現出現代科學與文化傳統的對照，這一概念將文化遺產和歷史、科技和工業，甚至建築和設計的表現形成鮮明對比，突顯了政府在政策上宣示的「文化復興運動」的復古與革新雙重意涵。布瑞頓運用了中世紀切斯特神蹟劇腳本，考量會眾參與的儀式，做為音樂舞台儀式化的依據。在當時文化復興的氛圍底下，這種寫作手法逐步在不列顛各地的音樂節活動中成為關鍵性的成功因素。在文化節慶方面，藝術委員會（CEMA, Council for the Encouragement of Music and the Arts）期望達成扶植藝術音樂節活動的目的，在倫敦以外成立新興藝術團隊，大致上反映當代思潮的音樂節活動有：1945 年的喬汀翰（Cheltenham）當代英國音樂節，該音樂節鼓勵戰後英國交響樂寫作風格的建立；1947 年的愛丁堡藝術節，它是從格林德波恩音樂節（Glyndebourne Festival）[55] 演變而來，愛丁堡音樂節是由布瑞頓的朋友，皇室成員之一黑伍德伯爵（the Earl of Harewood, 1923-2011）所籌劃推動；此外還有 1948 年巴斯音樂節（Bath Festival）以及布瑞頓所推動的奧德堡音樂節（Aldeburgh Festival）。(Wiebe, 2012, p. 30)

另外，藝術委員會的文化贊助計畫協助不列顛各地大致有

[55] 1934 年由 John Christie(1882-1962) 所創建培植的藝術節，在 1941-1945 在二次大戰期間而暫停，戰後，於 1946 年此地又再次開啟了藝術節的活動。

23 個藝術中心進行活動推廣，在藝術委員會的經費贊助下，這些組織機構共同推動當代音樂活動與活絡宗教戲劇的傳統，(Conekin, 2003, p. 89) 例如：1951 年，《約克郡郵報》（*Yorkshire Post*）的記者布思羅伊德（Derrick Boothroyd）評論著約克音樂節。他寫道：「約克慶典的動機是傳統往事的榮耀，由四個世紀的塵土中將神秘劇和喬治王朝舞會（Georgian Ball）復興起來，盛裝打扮的會眾參與者跳舞小步舞曲。」(Conekin, 2003, p. 165) 整體的宗教戲劇與音樂創作上在這一波浪潮中產生許多傑出的作品，在文本上皆依中世紀神蹟劇、神秘始末劇（Medieval Mystery cycles）、道德劇（Morality）為憑據，並非以歌劇傳統為出發而設計。然而，這些作品也依循著中世紀以來約克（York）、考文垂（Coventry）和切斯特（Chester）的教會傳統，在各地上演。[56] 此刻文化節慶中，劇作家賽耶斯（Dorothy L. Sayers, 1893-1957）對於會眾參與在宗教戲劇與音樂的表現，有幾段話需要我們去深思其意義，教會的文化復興藉由會眾參與的音樂戲劇表現，是否能引導會眾恢復其自身的屬靈信仰？或者只是藝術文化的「純粹」審美經驗？

> 國家裡幾乎任何一個城市、或鄉村在節慶的節目中皆包含某種宗教戲劇作品。

[56] 根據不列顛教會委員會的資料紀錄，其作品大致反映著具有宗教特質的現代音樂與戲劇的製作，如：15 世紀道德劇《世人》（*Everyman*）、弗萊（Christopher Fry）的《囚徒的睡眠》（*A Sleep of Prisoners*）、賽耶斯 (Sayers) 的《生而為王》（*The Man Born to be King*）以及約翰‧本仁（John Bunyan）的《天路歷程》（*Pilgrim's Progress*）等標準劇目。參考 (Churches, 1951, pp. 14-15)

> 我不會說它必然意味著全國性的信仰復興，這可能只不過是表示
> 「宗教的興趣」的恢復，這絕非相同的事情；或者，也可能意味
> 著「更屬靈的生活態度」之後，一種不確定的探索，本身不是特
> 定基督教的東西，也許可能（如果不是堅決地正在進行）會混合
> 了一些反基督教的東西，藉此變異分裂為純粹的審美敬虔態度。
> (Sayers, Winter 1952, pp. 106-107)

　　無論會眾參與的音樂表現如何，對於作品本身的神聖感是
不會改變的，在儀式敬虔感上，會眾對於教會的信仰，仍有一
些屬靈層面的感染力。在《挪亞方舟》中，布瑞頓以類似的手
法寫作，在文本上接受中世紀的戲劇模式，如同當時各地音樂
節的盛況一樣。藉由音樂上的聖詩應用，使得會眾在傳唱的過
程增添作品的儀式神聖感。同時，布瑞頓為了讓孩童也能夠參
與在作品當中，舞台上挪亞孩子們、他們的太太，以及孩童所
扮演的動物們，一方面豐富了音樂的儀式感，另一方面從劇本
中增減其中古世紀英文的使用方式，並去其繁複，隨音樂反覆
吟唱，使得孩童以簡約方式學習並且容易記憶。例如：孩子們
扮演進入方舟的動物，唱著〈垂憐經〉（*Kyrie Eleison*），以
及出方舟的時候唱〈哈利路亞〉（*Alleluia*）。(Bankes, 2010,
pp. 167-168)

　　會眾在音樂的表現增添了教會儀式的神聖性，在作品中，
會眾顯然成為了戲劇角色的一部分。將會眾與角色相連的概
念，最重要的元素就是聖詩的使用。然而，此時會眾已經不是
美學接受者的「觀眾」，而是參與者角度進入了藝術「再創造」
的詮釋過程中，成了教會儀式中的「會眾」，在神聖與世俗彼

此連結的舞台進行角色扮演。轉化的過程有幾點我們可以稍加探討：

首先，布瑞頓轉化聖詩的語言，融入了戲劇的語言，使得英格蘭的信仰群體所領會中世紀神蹟劇的傳統，參合了聖經的神學，這對於每一位教會信徒而言，領略者皆有所感。從信仰的角度來說，聖詩的音樂表現詮釋了神學的內涵，足以作為會眾對神信心的回應。同時，聖詩放入了戲劇的結構裡，在戲劇文本中，強化了會眾信仰的象徵語彙，以色列所經歷的歷史事件，對於新以色列的信仰群體而論，聖詩吟唱超越了時空，正所謂「明鏡所以照形，往事所以知今」。布瑞頓早在 1948 年的作品《聖尼古拉斯》（*Saint Nicolas*）即曾經運用了聖詩巧妙的構思。另外，在《挪亞方舟》當中，聖詩概念的應用，將《懇求主垂念我》，融合暴風雨當中「帕薩卡雅舞曲」不斷反覆的低音主題（圖六），風暴中不斷仰望著救贖主的拯救，因為主的復活，我們在風暴危難中才有指望，使徒保羅最能感受到世界的風暴，一次次擊打在他的身上，因著復活的主耶穌基督，使他吟唱聖詩，依靠信心，仰望復活的救贖，因為基督的復活，我們在風暴中所指望的拯救，方有確據，正如使徒保羅所強調的「復活教義」：

> 但基督已經從死裡復活，成為睡了之人初熟的果子。死既是因一人而來，死人復活也是因一人而來。在亞當裡眾人都死了；照樣，在基督裡眾人也都要復活。（林前 15:20-22）

第二，布瑞頓使用聖詩轉化的語彙，使用聖詩概念進行轉化語彙的手法，最明顯的就是中世紀「素歌」（plainchant）的移用，也就是指向文化挪用的概念，形成日後教會舞台的新形式。例如：《挪亞方舟》中，動物的進場（進入方舟）與退場（出方舟），布瑞頓使用了〈垂憐經〉（*Kyrie Eleison*），以及〈哈利路亞〉（*Alleluia*），在中世紀切斯特神蹟劇中，我們看不到此等文字的使用方式。所以，學者庫克（Mervyn Cooke）認為這段音樂顯然是布瑞頓的精心設計，同時，他也認為日後布瑞頓設計教會舞台新形式作品《教會比喻三部曲》（*Church Parables*），採用西方文化的信仰語彙取代了日本能劇中禪宗哲學的「南無阿彌陀佛」（Namu Amida）的宗教用語。(Cooke, 2001, p. 161)

第三，日本能劇的神聖性與世俗性的連結，啟發了布瑞頓採用西方宗教文化「聖與俗」的形式加以應用。其靈感得自於日本能劇的舞台空間概念，神聖與世俗的橋樑象徵彼此連結，將舞台向前伸展，將觀眾席與舞台交接的界線打破，強化觀眾的參與感。有關這一點，布瑞頓從日本之行後，一直受到能劇的宗教性與音樂性多所啟發。庫克認為：

> 能劇舞台進入觀眾席，巧妙地加強會眾對戲劇的參與。演員和會眾之間共同經歷，這一概念再次成為布瑞頓在三個教會比喻中理想的重要部分，並可能追溯到觀眾直接參與《聖尼古拉斯》（1948）、《讓我們製作歌劇》和《挪亞方舟》；然而，《挪亞方舟》則是「比喻風格」發展的開創性作品，啟發的日期從布瑞

頓訪問日本之後的那一年開始。(Cooke, 2001, p. 132)

在《挪亞方舟》可見各種元素材料的匯聚，逐漸形成當代新的創作思潮、或風格，這些的元素包含了有會眾參與、聖詩吟唱、文學比喻手法、中世紀素歌使用、舞蹈傳統等，布瑞頓再一次採用戲劇舞台的方式，將神聖與世俗特質連結在一個戲劇角色與會眾之間的交界地帶：

> 將《挪亞方舟》一些元素結合起來，例如：會眾參與吟唱各種聖詩，同時融合了比喻元素之一；戲劇裡，亦開始吟唱素歌，以及舞蹈的使用，同時應用類似於《魂斷威尼斯》作品中（舞者們打算描繪各種角色，如嬰兒馬槽周圍的動物和田野中的羊群等形象）。(Cooke, 2001, p. 162)

第四，布瑞頓所運用的「會眾參與」的元素，顯然是以西方歌劇結構為考量，同時在編劇法上，布瑞頓思慮良久，引導音樂與戲劇的設計，藉以推敲著一種文化相遇的過程，使得東西方文化在編劇概念中，藉由文化的衝擊、差異到融合與再現，一方面吸收了中世紀的神蹟劇與日本能劇，形成了制式化的比喻風格。另一方面，英格蘭聖詩與拉丁素歌的宗教情感，融入在舞台戲劇，布瑞頓意欲使得世俗層次的娛樂美學，改變為會眾參與融入的教會舞台劇，其戲劇文本所表露情詞易工，如此的編劇方式，更能令會眾引起信仰的回憶而產生共鳴。然而，如此「會眾參與」的元素設計符合了現代音樂戲劇在文化融合上的反響。文化相遇的過程，使得布瑞頓作品滿溢著深遠的宗教儀式與深邃的動作象徵，漸漸形成了布瑞頓使用的「慣例」，

中世紀神蹟劇與日本能劇的語言與手勢的符號象徵，令人著迷於曠古以前的巫樂祭祀之美，觸動了黑伍德伯爵內心的深沈情緒：如此能劇在符號與象徵上「變得令人越來越感興趣、著迷、感動。」(Graham, 1965a, p. 3)

　　第五，會眾參與的儀式，在布瑞頓的作品《挪亞方舟》中所使用的素材，則是耳熟能詳的英格蘭聖詩和拉丁素歌，如：〈垂憐經〉與〈哈利路亞〉。此靈感是布瑞頓受到天主教「穿袍儀式」（robing ceremony）的啟發，確認了教會舞台入場與出場方式，使得這種思考方向可以應用在東方宗教的冥想與中世紀基督教的靈修，兩者合一，再創傳統，形成教會儀式與講道的新風格，而非某種「純粹」的表演藝術。從《挪亞方舟》到《教會比喻》三部曲，以聖詩與素歌作為素材建構的「三段式」結構，正是從日本能劇的「橋掛」（橋懸り）逐次入場的概念轉化，以日本禪宗意境內化，深刻反映在肢體與動作，形成了進退場儀式、穿袍儀式（神聖的進入）以及講道式的表演。布瑞頓一行人前往威尼斯旅遊中，機緣巧合參與了一場彌撒，教會的儀式進行，使得布瑞頓有了深刻的印象。關於這一點，我們可以從舞台總監與製作人葛拉翰（Colin Graham, 1931-2007）的一段製作解說中有此說明：

　　　威尼斯上演歌劇（1964 年 2 月），我們參與了一場彌撒，由 San Giorgio Maggiore 神職人員主持祭禮，我們因著主持弟兄的穿袍儀式而有靈感，服裝從亞麻布胸腔以敬畏的態度展開。這使得布瑞頓在《教會比喻》中使用在院長宣告之後進行穿袍儀式……（Graham, 1965b, p. 48）

　　西方當代作曲家面對一種陌生文化的會遇，所產生的疏離感，對於作品採用能劇在音樂上的象徵型態，戲劇上的動作手勢的符號意涵，使得布瑞頓的作品提高了文化獨特性，帶著會眾參與了儀式的體驗。宗教體驗的情感與象徵，明顯地與西方美學產生了陌生的「異化」現象，拉開了彼此理解的界線，中間的界線卻給予觀眾有了神學的靈修與想像空間。當代作曲家強化作品的「異化」現象，並非是在二次戰後對於人性瓦解，才轉移寫實手法而專注陌生文化的東方世界。許多文學與戲劇早在 1930 年代就已經透過作品表達了文化會遇的神學觀，Ezra Pound 對於能劇的翻譯，最早的出版是在 1926 年，少年時代布瑞頓早已深受吸引，布瑞頓一直到了 1953 年才擁有了第二版的書冊，藉以閱讀其能劇文本的各類要素。在此時期，另一部作品 1930 年的歌劇作品《說贊成的人》（*Der Jasager*），同樣也是受到能劇的感染，產生了文化的陌生感與奇異感，由德國作曲家威爾（Kurt Weil, 1900-1950）創作，戲劇腳本由布萊希特（Bertolt Brecht, 1898-1956），根據日本能劇故事腳本《谷行》（*Taniko*）所改寫而成。很明顯地，我們能夠了解這時期在歐洲地區充斥了現代主義的思潮，對於文化會遇與融合，帶有非常濃厚的興趣，由此角度來詮釋歐洲自中世紀以來的的文化觀與神學觀。在戲劇裡展現文化「異化」體驗的過程中，觀眾置身在戲劇的角色下，正如布瑞頓所感受到陌生儀式的神聖情感，日本能劇與穿袍儀式影響了作品《挪亞方舟》和《教會比喻》三部曲。(Wiebe, 2013, p. 167)

　　1964 年布瑞頓在威尼斯旅遊，參與了教會的彌撒儀式，穿袍儀式的場景，令布瑞頓留下難忘的印象。此時，我們不要忽略了一項重要的教會歷史大事，天主教在 2 月舉行了梵蒂岡第二次大公會議，我們可以從會議的憲章看出教義論及教會與神的百姓，回復了以新約聖經為基礎的大公性與普世性，論及禮儀與會眾的應用與角色，傾向於各地教區會眾的參與和公共儀式的普遍化與本色化。布瑞頓的靈感在某種程度上得自於該地的彌撒，並從中獲得穿袍儀式的諸般形式，姿態與手勢的象徵語彙，本色化、在地化的轉化思維，妙緒泉湧般衝擊著布瑞頓。因此，布瑞頓認為素歌的特徵若能如此進行本身的本色化、或在地化，將之轉化為舞台戲劇所用。素歌的本色化過程若出一轍，其內涵的宗教情感，透過素歌儀式的傳達，所表現的時代背景，亦有超越時間的限制，自中世紀的神蹟劇延續到現代教會舞台；同時，素歌的神聖性取代了日本禪宗的「南無阿彌陀佛」的念誦，亦在空間上跨越了教區的界線。布瑞頓所創作的作品，無論是《挪亞方舟》、或是《教會比喻》完全符合了梵蒂岡第二次大公會議的教喻。

　　此外，倘若從素歌的特徵角度來探索布瑞頓的作品，我們不難察覺到素歌吟唱的方式在作品中不斷地出現，例如：早在 1937 年，布瑞頓接受 BBC 委託所創作宗教性特質的作品《天國良伴》（*The Company of Heaven*），將素歌的使用引入作品當中，[57] 陸續在後來的作品中，葛利果素歌的使用經常可見。

57　布瑞頓的好友，也是研究學者 Donald Mitchell 與 Philip Reed 形容這部作品的風格為

1940 年他創作了《安魂交響曲》（*Sinfonia da Requiem*），運用了中世紀著名的繼抒詠旋律〈末日經〉（*Dies Irae*），藉此令觀眾對於當代作品在聽覺上增加熟悉度。(Diana, 2011, p. 173) 布瑞頓長期合作的夥伴，劇作家、詩人普洛默（William Plomer, 1903-1973）對於素歌的運用手法，無論是創意、音樂活力、或是神學的角度，作品的整體上，從來往的書信記錄當中，我們似乎感到普洛默是肯定這種素歌與聖詩的連結，一方面，音樂的創作效果，可以令舞台具有張力；另一方面，觀眾從基督教信仰的情感上，感受到作品中宗教轉化的意涵。正如普洛默對《鷸河》這部作品的整體感受：[58]

> 在我看來，《鷸河》是一個非凡的創意、整合、力量和活力的作品，我渴望聽到它的全部效果，並追尋每個樂器的演奏過程，並且對於演唱織度的研究。我很高興，從佛教語彙轉化到基督教語彙已經完成。只有你已經看到了將能劇轉變到歐洲中世紀傳統的可能性，只有你能夠帶來這種緊張和縈繞的效果。(Reed, 2010, p. 563)

「宗教清唱劇」。參考 (Mitchell, 1998, p. 163)

58　這段文字是根據布瑞頓私人的日記當中所記錄，普洛默是在 2 月 27 日旅行至奧德堡，此行主要是 3 月 5 日「歌劇饗宴」之邀宴而來。在 3 月 2 日，普洛默寫了這段文字感想，作為感謝布瑞頓的邀約，並且使他有此機會能聆賞到新歌劇的創作。根據日記的文字理解，此次新歌劇的嘗試發表，應該是布瑞頓以鋼琴的形式，所彈奏呈現的。

第四章

當代文化的連結

　　回到聖經中的釋經傳統，創世計劃講述上帝經由祂的百姓以色列民，向四方傳播上帝的存有以及祂的創造心意。中世紀的英格蘭地區接觸了基督教文化與信仰，透過神蹟劇、或神祕劇的演出方式，轉化並擴大聖經的釋義範圍，進一步應用在該地區基督教文化的群體上，及至文藝復興以降，基督教的生活型態結合了殖民主義的擴張，基督教文化幾乎形同了英格蘭生活中的屬靈含意。因此，自 18 世紀以來，英國開啟了新一波靈恩運動的浪潮，例如：屬靈奮興運動，這項屬靈恩賜賦予了上帝格外的恩典與選召，引自聖經的傳統詮釋，轉化了以色列身分的政治認同，延伸到屬靈生命與民族文化的情感認同，正符合聖經中所提及「新以色列民」的呼召延續，並繼承以色列的選民身分。上帝所立的「新約」似乎將從此地開展，英國文化

復興的意象氛圍與屬靈奮興運動的屬靈經驗，從聖經詮釋互相連結，表現在 20 世紀的音樂作品中。無論是音樂風格、或是形式技巧的角度，《挪亞方舟》蘊藏著作曲家信仰生命的屬靈意象，我們可以從兩個方面加以探討神學思維：第一是群體的信仰連結；第二則是英格蘭教會文化的更新。

一、群體的信仰連結

聖經中上帝的創世計劃是與祂存有的本體息息相關，依從聖經的敘述，上帝的祝福與審判（或者說刑罰）有其次序性，如同創世計劃的邏輯，就此觀之，上帝與百姓之間的「聖約」，在連結上的延續性皆迎刃而解。正如使徒彼得所言：「因為時候到了，審判要從神的家起首。若是先從我們起首，那不信從神福音的人將有何等的結局呢？」（彼前 4:17）換句話說延續性是從猶太人、以色列人的家裡開始接受祝福、或審判，連結到相信上帝福音的人身上，耶穌基督在此等人身上就會有聖靈的印記，任何接受此印記的民族，在屬靈的意義上就成了「新以色列民」，繼續將福音帶往世界各地。如此的擴展計畫，也符合了耶穌基督的大使命，重新立約者承受著此福音使命，在本族、或本鄉開啟了福音運動、或靈恩運動，前仆後繼，無形中也將民族自身的文化往前推進，隨著宣教的腳步帶往其他文化之地。耶穌所吩咐的福音宣揚，也是有著一定的次序，說明了上帝的計畫，自創世以來不變的心意與順序，這段話出自於

路加醫生的紀錄：「耶穌對他們說：父憑著自己的權柄所定的時候、日期，不是你們可以知道的。但聖靈降臨在你們身上，你們就必得著能力，並要在耶路撒冷、猶太全地，和撒瑪利亞，直到地極，作我的見證。說了這話，他們正看的時候，祂就被取上升，有一朵雲彩把祂接去，便看不見祂了」（徒 1:7-9）我們很清楚英國的靈恩運動自聖經的基礎而來，無論從救恩延續的觀點、或是以色列家的身分認同，英國將自己連結於此。因此，18 至 19 世紀我們可以看到世界的宣教分布，不但是大英帝國擴張最快速的時期，同時也是英國基督教（新教）文化宣揚最有影響力的時刻。

（一）新以色列民的屬靈異象

在 18 世紀中，英格蘭的社會文化影響了政治的理念，這是從基督教的信仰裡觀察政治的逐步穩定，社會民生的改革與教會教區的牧養與培靈工作，將英格蘭由外而內推向了信仰高峰。這或許說明了英格蘭所掌握的歷史契機得天獨厚，若不曾擁有上帝特別的祝福，也不會在教會歷史中有所謂的「屬靈大復興」時期，民族的轉變成為基督教新教國家這一些關鍵時刻的歷史契機絕非是自身民族歷史所能主宰與主導。另一方面，上帝的祝福表現在英格蘭社會民生的需求供應與發展上，「工業革命」的技術奠定英格蘭在此時期的穩定基礎，「新以色列民」的聖經信仰，融合了理性哲學，將其人民由此出發建立了民族自信心。我們或許可以藉由音樂作品去觀察英格蘭的神學

論述，體驗著英格蘭式的「以色列異象」。有英格蘭「聖詩之父」稱號的瓦茲（Issac Watts, 1674-1748）一方面詮釋《聖經》中的經文，一方面創作聖詩，作品影響英格蘭地區信徒們的音樂風格與傳唱形式。特別是瓦茲在 1719 年從《聖經》中汲取〈詩篇〉靈感，撰寫多首的聖詩歌詞中，英格蘭信徒感受到「天佑吾皇」的祝福，也領受「新以色列民」的福音使命，視大不列顛為新耶路撒冷，擔負往世界各地去傳福音的重責大任。另外，我們可以從 BBC Proms 最後一晚音樂會安排，強烈感受著身為英格蘭人的神聖福音使命，這些曲目延續著文化傳統，儼然就是激勵自己身為上帝的百姓，為著祂神聖的計畫而救贖全世界的基督大使命，這些必演的曲目，包括：艾爾加（Edward Elgar, 1857-1934）的《希望與榮耀之地》（*Land of Hope and Glory*）、阿恩（Thomas Augustine Arne, 1710-1778）的《統治吧！不列顛》（*Rule, Britannia!*）、帕里（Charles Parry, 1848-1918）的《耶路撒冷》（*Jerusalem*），以及國歌《天佑女王》（*God Save the Queen*）等，愛國歌曲的響亮與熱情，有如宣教使命的理想，聖詩般的吟唱，傳達出上帝與「新以色列民」的「聖約」，音樂風格帶有強烈的屬靈異象。

除此之外，我們也可以從韓德爾（Georg Friedrich Händel, 1685-1759）的作品中看到以色列屬靈身分的轉移。從聖經信息的詮釋裡，尋找新以色列民的屬靈意義，這不僅是政治身份彰顯外在行為，像是帝國主義與殖民主義的合理性，同時，屬靈意涵也具有神學上的根基所在，神的聖約在正統性的傳承，回

溯到猶太的先知書〈耶利米〉上，將以色列的異象找到合法性的詮釋：「耶和華說：日子將到，我要與以色列家和猶大家另立新約，不像我拉著他們祖宗的手，領他們出埃及地的時候，與他們所立的約。我雖作他們的丈夫，他們卻背了我的約。這是耶和華說的。耶和華說：那些日子以後，我與以色列家所立的約乃是這樣：我要將我的律法放在他們裡面，寫在他們心上。我要作他們的　神，他們要作我的子民。」（耶 31：31-33）韓德爾作品散發著自信的英格蘭人所欲承接的聖約與以色列偉大的歷史使命。新以色列民就是神的選民，就是基督徒，或新教徒，捍衛著神所創造、歷史與法典。作品中歌頌戰爭的神聖與榮耀，韓德爾透過歌劇說明這場「聖戰」，他們所佔領上帝的應許之地，一個流淌著牛奶和蜜的土地，不斷擴張，藉以彰顯神的選民應得的榮耀，並且捍衛自身的信仰，反對流行於當地的各種民間迷信傳說和伊斯蘭教的異端教義。這是 18 世紀以來，英格蘭人幾乎認為他們是這個時代的「新以色列民」。(Day, 1999, p. 70)

我們從韓德爾在 1746 年創作的神劇《馬加比的猶大》（*Judas Maccabeus*）看出端倪，韓德爾將此曲題獻給坎伯蘭公爵（Duke of Cumberland），歌頌其在蘇格蘭高地的庫洛登戰役（Battle of Culloden）中勝利的英雄姿態。早年在 1727 年韓德爾已創作四首讚美詩運用在坎伯蘭公爵的父親喬治二世的加冕典禮上，其中最為著名的讚美詩為《祭司撒督》（*Zadok the priest*），從此之後，直到 1953 年這首讚美詩成為皇室加冕典

禮必唱的曲目。暫且不論韓德爾創作的動機為何，顯然作曲家
非常清楚英格蘭人的新教信仰深植於民族情感內，使得作曲家
甚至將「以色列的祝福」比喻轉化詮釋為此時的「英格蘭之
地」。（韓文正譯，2002，頁114）

　　新教的宗教改革神學傳統，不只影響作曲家，對於文學家，
同樣受到聖經文學的啟示。在英格蘭的伊莉莎白一世（Elizabeth
I）時代中，外在環境受到政治、社會動盪與外交困頓，有如四
面楚歌、危急無援之感，國內宗教改革的局勢引發神學爭論與
天主教傳統教制的衝突，使得矛盾日深。文藝復興時代在此背
景下，以色列的屬靈異象對於英格蘭人生活信仰影響更加劇烈
而產生共鳴。英格蘭的教會在宗教改革後的聖經譯本，從中多
所啟發，帶給文學、音樂與藝術有強烈的宣教使命感。由聖經
翻譯到經文註釋，在文藝復興時代下形成了著名的「英王欽定
本」（KJV），其經文詮釋的根基得自於1560年的日內瓦聖經
版本。若從聖經文學的角度探討以色列的屬靈異象，日內瓦聖
經版本的木刻標題強化了神的救贖時刻與百姓的信仰與忍耐，
這類的信仰語彙，在宗教改革之後，某種程度給予了新教國家
的教會制度與社會結構，在政治與社會方面的合法解釋。對於
以色列身分意涵的屬靈層面，這是出自於聖經〈出埃及記〉第
14章，以色列歷史中最偉大的神蹟，出埃及而過紅海的歷史敘
述。上帝藉著摩西手中的杖，將洪水分開，高舉手杖是一種象
徵，上帝同在的記號。另外，以色列從埃及人當中分離出來，
這也是民族的象徵，預表上帝的選擇與計畫，如同創世記中描

述的洪水毀滅，如不是出於上帝的預知，我們人類的歷史幾乎是無法在時間中站立的住。這種預知介入在人的歷史之下，上帝與人的「聖約」不斷地使祂自己恢復對我們的記憶，因為出於上帝的本性，憐憫與慈愛，又重新地在預先計畫的宇宙（空間與時間）下，我們的存在歷史得以延續傳承。宗教改革過程的流血記號也是如此，上帝的介入與紀念，新教得以因著福音使命而擴展疆界，像是：新教出自於羅馬大公教會（天主教）的教制而形成新的體制，在神學上可以從〈出埃及記〉的經文中再次詮釋，伊莉莎白一世的統治時刻，新教的英格蘭「神的教會」就脫離了世俗的羅馬體制。(Hamlin & Jones, 2013, p. 77)

　　對於英格蘭作曲家而言，他們很熟悉聖經歷史的敘述，尤其是舊約經文，創作成歌劇或神劇的題材，在教會或是戲劇院演出，用音樂藝術的形式傳達新教的神學，這是在英格蘭地區普遍容許的社會情形，特別是中產階級結構穩固的英格蘭社會，信仰價值與市場機制，早已經形成了一種既是寬容、也是體制外默許的淺規則。從音樂表演的市場來觀察，英格蘭的觀眾對於教會的教義莫不遵從，自然地，他們認同古代以色列的選民與現代英格蘭新教選民之間的相似之處。因此，文藝復興時代以來的作曲家，運用新以色列民的異象來延伸民族的傳承，福音使命接續者概念，正如普賽爾的作品《亞瑟王》（*King Arthur,* 1691）轉化了德萊頓（John Dryden, 1631-1700）文學題材，使得歌劇的音樂呈現了民族的材料，以及政治性的上帝選民角色，在克倫威爾（Oliver Cromwell，1599-1658）時代民族

性宣傳的例子，並於王政復辟時期（Restoration）在公共劇院
上演。(Day, 1999, p. 84) 正如前述，在巴洛克時期，韓德爾所
創作的歌劇與神劇，對於社會的反映，在無形中形成了「以色
列屬靈異象」做為前提的音樂作品。

　　英格蘭新教改革後「英王欽定本」的聖經（KJV），不單
是聖經歷史在文學與音樂應用上的變革，也是教會在宣教歷史
上，神的百姓在英格蘭之地「隨地制宜，因時興革」的作法，
更能貼近當代英格蘭基督徒的信仰理解。布瑞頓在英格蘭教會
的洗禮下，接受英國國教對於聖經的詮釋與想法，在音樂創作
上往往觸及到以色列異象的素材運用，無論是從文學歌詞、音
樂、或戲劇角度上，可能會產生某些對於聖經詮釋的當代應用。
作品《挪亞方舟》，其歌詞文本流露著中古英文的修辭語法；
另外作品《聖尼古拉斯》(op. 42, 1948) 中的〈尼古拉斯之死〉，
合唱歌詞所提及的內容：「在所有百姓的面前所預備的，成為
照亮了外邦人，並成為了以色列百姓的榮耀」。「以色列的榮
耀」這概念，在布瑞頓腦海中表現著「上帝的榮耀與祝福」，
本質上，無非就是將「英格蘭特質」的傳統樂曲形式與以色列
異象相互聯合，應用在音樂的創作上，其根源屬乎聖經文學。

（二）聖經文學的應用

　　音樂歷史上，我們知道義大利歌劇源自希臘悲劇的傳統與
哲學思維，但是對於英國人來說，「神劇」的信仰體現更甚於

歌劇的娛樂形式，表現在日常生活中的文化禮節。關於這一點，應該說是英國人對於文字與文學有某種特殊的靈感與愛好，理性主義的哲學也反映在音樂形式上：一方面，在社會文化階層，文學底蘊茲茲涵養，薰陶著中產階級的文化份子，教區牧師也是屬於這一階層的文化宗教人；另一方面，在文化藝術上，英格蘭文學與聖經文學在中世紀以來有著互相對照，密不可分的連帶關係，其中最經典的就屬於「神劇」的風行，為最受英格蘭中產階級歡迎的表現樂種。從音樂與戲劇上，我們窺測其表現手法，或許能疏理出聖經文學中，以色列的表現方式應用到西方音樂發展上會產生衝突、或是轉化融合的「可能性」。在此我們從文學與音樂兩方面探索聖經文學的脈絡，以色列人重於情感表現甚於戲劇衝突，其因素大致如下：

1. 以色列人使用詩歌文學表現戲劇

以色列的詩歌文學以各種形式記錄聖經的教導，這是以色列人生活情感的核心，也是禮拜儀式的靈魂所在。對於上帝的立約，面對神聖的律法教導，或是生活讚美的謳歌，以色列人總是以「歌唱」方式來吟唱與傳頌。無論是摩西五經的律法誡命、或是歷史書中上帝的神蹟作為、甚至於詩歌文學中日常生活的情感抒發，聖經中的文字並非只是傳達「字面」的意義，更重要是「吟唱」出文字內涵的「啟示文學」。以色列人的詩歌表達了生活的哲學，用歌唱方式傳達周遭生活的內涵，與上帝本體彼此共融的「模仿律」，而不是藉由戲劇創造出來某種

神聖與世俗二元對立的「衝突律」。例如〈約伯記〉中悲劇性深刻的概念，啟示了上帝最終的意念，經歷生活悲慘的體驗，卻是心靈淨化的一首美麗詩歌，呈現上帝的祝福與應許。詩歌本身就是戲劇的體驗，正如「神劇」所展現出神聖與世俗並存的生活，一切都在上帝的計畫與關懷之內；而並非像是「歌劇」的淨化理論，人生在舞台上所呈現的靈魂與肉體分離的狀態，靈魂的淨化與肉身的墮落，二元衝突是一種無法解決的宿命論，無法解釋現世的真實生活，這種論點源自於希臘悲劇的宗教哲思，即便是諸神的命運也逃脫不了宿命的悲情。此外，以色列在歷史書的論述中，如：〈約書亞〉和〈士師記〉，我們同樣可以看見詩歌傳唱出上帝的預言，上帝很快透過「話語」和「音樂」（這是一體性概念）顯明了祂自己的律法和預言。律法是以歌曲吟唱的方式頒布的，預言的應許、咒詛、呼籲悔改也是如此。「話語」和「音樂」的表現也都與在耶路撒冷聖殿的禮拜儀式息息相關（參〈列王記上〉6-8；〈歷代志下〉28-29；〈歷代志下〉1-4），在大衛和所羅門的早期君主制度下取得了極高的音樂成就。(Letellier, 2017, p. 23)

　　聖經中詩歌文學的作品，出類超群的詩詞我們都會直接地想到〈詩篇〉、〈箴言〉、或者是〈傳道書〉，相較之下，〈約伯記〉呈現了上帝的道（話語）與公義，以及探討人的生活道德與罪行的信息，詩文敘述平鋪直敘，較少波瀾起伏；另一部〈雅歌〉更是在教會中鮮少被應用，或許教會中牧師的教導較著重於訓悔勸勉，而不是歌詠著我們與上帝之間愛情的真善美；

同時這部作品較不能反映當代教會面對世俗化的過程，而是恢復到上帝、人與創造自然之間的關係，在「聖約」中以歌唱方式吟詠出精神的遺產、一種道德勇氣、一種愛情的熱情光輝。每一句詩詞描繪著以色列北方自然田園的風情，情感生動，歷歷在目。就文學與音樂結合的曲種來看，聖經的詩歌文學與西方中世紀的田園詩或牧歌十分接近。如此詩文形式反倒是容易在音樂的藝術裡表現的淋漓盡致，「神劇」中的歌詠形式必然與此有密切之淵源。(Letellier, 2017, pp. 23-24)

　　我們在提到以色列經常使用音樂不同的形式，表現對上帝的敬拜與讚美，強調於生活儀式的情感，而不在於舞台戲劇的呈現。在說到這個部分之前，我們先討論聖經中經文文字的內涵，攸關於音樂與文學之間的詮釋：就是上帝的「道」（話語），與「聲音」（voice）彼此聯繫著。有關於這一點，一些學者或作曲家有意識到英文聖經的詮釋角度，提出口傳與音樂的探討部分。何謂上帝的話語？如何聆聽到上帝的話語？是一種語言文字的形式，還是一種聲音現象，先知要如何感知而能加以口傳或文字記載呢？這是另一章可以用來專門論述的議題，但是在此處，我們先聚焦在「聲音」（voice）的概念上。聖經中最早描寫出人對於創造主有關於意志與話語上的不順服：「我在園中聽見你的聲音，我就害怕；因為我赤身露體，我便藏了。」（創 3:10）提到了上帝的聲音，對於這種無法言喻的聲音，某種「話語的」內容，也就是這個聲音透過語調、速度、表達、流動、節奏、動態和抑揚頓錯中傳達了無形的意圖，構成了自

身的基本本質。換句話說，聖經中的「音樂」是採用語詞歌詠出來，上帝藉由聲音傳達祝福與咒詛，希望人的耳朵在可接受的範圍內所聆聽到的聲音，但是一種超越人理性和理解的需求：「並且地上萬國都必因你的後裔得福，因為你聽從了我的話。」（創 22:18）(Stern, 2011, p. 23)

　　有關上帝本體的探究，我們亦可參考猶太哲學《光輝之書》（*The Zohar*），它是一本從神祕主義角度推究律法書（Torah）中上帝本體論的註釋，談論到上帝的本體、宇宙起源、黑暗到神光明的本體論、自然與人之間能量的關係等等，在神學中被認為猶太律法中《米大示》（*Midrash*）重要的「拉比文獻」。我們根據這本書中所描述的：「上帝所說的話語，作為一種能量，無聲無息地從沉默的神祕中沈澱下來的能量，但當祂發出時，則變成了一種被聽到的聲音。」(Sperling, Simon, & Levertoff, 1978, p. 69) 上帝的聲音，無論是話語、或是抽象意志的宣告，透過物理震動的自然現象所傳達，上帝所創造的人與自然界，經由身體的心靈與感官所接收，猶太族長、或先知將所得到的信息轉譯成書面的文字，並且賦予文字脈絡的詮釋。[59] 我們舉兩處聖經中的例子，對於「聲音」現象的描述，舊約〈創世紀〉：「神說：要有光，就有了光」（1:3）；新約〈約翰福音〉：「太初有道，道與神同在，道就是神。」（1:1）由此可知，以色列對於文學語詞與音樂的概念是一體性，連結了

59　有關於猶太先知口傳與書面文字之間的關連，這方面的研究著作可參考：(Ong, 2001) 以及 (Ong & Hartley, 2013)

上帝神聖本體，音樂作為敬拜上帝的媒介與方式，並非如同西方作曲家所想像中的創作方式。因此，布瑞頓在創作《教會比喻三部曲》，依照聖經文學的「比喻」材料，而所塑造的音樂形式，將舞台的戲劇形式簡化、或重複材料的使用，因為要從以色列對於音樂的詮釋觀點，音樂的限制反倒是要表現靈性在神聖與世俗之間的衝突，尤其是對於所謂「外邦人」的世界，上帝的百姓以色列人面對異教文化衝突，更加明顯。正如教會比喻三部曲的第二部《烈焰燃燒的火爐》所表現的異國文化，舞台引入了巴比倫宮廷的音樂，登其舞台以望氣氛，其活力注入了戲劇的效果。但是，劇情的象徵簡化，以及音樂的形式素材重複，為了要建構「比喻」三部曲的新型態，符合以色列使用文學語言傳達聲音的本質，相對侷限了音樂、或樂器的使用技法，強調聖經中屬靈的層次，或許相對產生了「音樂失落感的危機，並且減損結局的戲劇效果」。(Cooke, 2001, p. 253)

「英王欽定本」聖經（KJV）的文學描繪，在英格蘭文學筆下經過了一次翻譯，雖然說字面上相當接近原文（無論是希伯來文、或是希臘文），但是領受者卻是英格蘭信徒，在以色列異象上，已經有了第二次的轉譯，不自覺地將英格蘭文化帶入了聖經文學領域內，而加以想像與詮釋。所以，布瑞頓創作《挪亞方舟》之時，其歌詞文本採用中世紀英文的詞彙，同時將英格蘭「新以色列民」的想像帶入作品之中。而這部作品的評論若不是那麼地好，探討其原因，本不在於作品自身的藝術性，而是出於觀眾領受的角度問題。作曲家霍洛威 (Holloway)

這麼說：「認真吟唱著引人入勝聖樂的時候，我們的耳朵內疚地偏向音樂家們，因為他們準備著『非聖潔』的行進儀式。」(Holloway, 1984, pp. 215-216)

2. 以色列人使用音樂表現戲劇

聖經〈創世紀〉中有許多音樂的表現，也就是前面提到上帝的宣告話語帶出的聲響中，具有豐富的聲音表現。上帝在《挪亞方舟》有多處宣告，挪亞一家人與動物的聚集，就是某種聚會的形式表現，上帝的宣告必須配有聲響樂器，正如「號角」的吹奏，展現了上帝吩咐祂的子民聚集，並遵從祂的命令而行事。對於號角的使用來說，整部聖經對於以色列歷史所佔有其重要的角色與地位，正與使用者身分有關，同時與「號角」樂器使用的神聖性有關。

根據聖經對於號角使用場合的著墨，通常使用在聚會的召集，由祭司所擔任的吹奏部分，整場聖禮之中皆由號角所引導。無論軍事行動、或是宗教節慶，祭司的音樂工作，包括號角前導必須在上帝帶領下進行的，號角沒有吹奏之前，以色列行進隊伍是不能任意向前邁進。換句話說，行進的隊伍必須由號角所引領，以色列百姓必須聆聽神的聲音，聽從神的吩咐之後，眾百姓方能有所動作。在《挪亞方舟》中，布瑞頓在號角的應用上明顯遵照聖經中以色列使用的聖禮規範與象徵意義。聖經中舊約與新約對於神的命令有著一貫性的寫作意涵，祭司第一次吹奏號角，表示著「來吧！」的意涵，而第二次的吹奏則有

「去吧！」的象徵。在〈創世紀〉中，上帝對挪亞的命令：「進入方舟」；在洪水退去之後，上帝則吩咐挪亞：「出去方舟」。同樣地，在耶穌的吩咐（聲音傳達）中，我們也看到這號角象徵的意義：「到我這裡來得著安息」，然後說：「差遣你進入所有的世界裡」。(Lockyer, 2004, p. 59) 一去一來，話語與聲音意味著，神的聲音本身就是吩咐，神的兒女領受這吩咐，同樣地，表明我們願意接受這份祝福與救贖，然後起來「去」進入世界，將大使命傳入世界。

聖經中描寫到音樂的象徵，新約中記載新以色列民唱「新歌」的概念，這是最能夠體現舊約中以色列詩歌與音樂的表現型態。如果說在《挪亞方舟》音樂中，我們體驗吹號角的象徵，代表神命令的傳達與宣告，那麼，我們且看新約聖經〈啟示錄〉第 4 章 1-11 節裡面，約翰長老生動地刻畫出天上聲響的異象：

> 此後，我觀看，見天上有門開了。我初次聽見好像吹號的聲音，對我說：你上到這裡來，我要將以後必成的事指示你。
>
> 我立刻被聖靈感動，見有一個寶座安置在天上，又有一位坐在寶座上。
>
> 看那坐著的，好像碧玉和紅寶石；又有虹圍著寶座，好像綠寶石。
>
> 寶座的周圍又有二十四個座位；其上坐著二十四位長老，身穿白衣，頭上戴著金冠冕。

有閃電、聲音、雷轟從寶座中發出；又有七盞火燈在寶座前點著；這七燈就是神的七靈。

寶座前好像一個玻璃海，如同水晶。寶座中和寶座周圍有四個活物，前後遍體都滿了眼睛。

第一個活物像獅子，第二個像牛犢，第三個臉面像人，第四個像飛鷹。

四活物各有六個翅膀，遍體內外都滿了眼睛。他們晝夜不住的說：聖哉！聖哉！聖哉！主神是昔在、今在、以後永在的全能者。

每逢四活物將榮耀、尊貴、感謝歸給那坐在寶座上、活到永永遠遠者的時候，

那二十四位長老就俯伏在坐寶座的面前敬拜那活到永永遠遠的，又把他們的冠冕放在寶座前，說：

我們的主，我們的神，你是配得榮耀、尊貴、權柄的；因為你創造了萬物，並且萬物是因你的旨意被創造而有的。

　　字裡行間中滿滿地裝載著舊約中的各種異象，正如美國聖經學會翻譯委員會成員 Richard L. Jeske 提到舊約所連結的各種記號，上帝透過族長、先知向百姓吩咐（命令）的話語（聲音），例如：我們比較一下以西結先知的異象「你曾在伊甸 神的園中，佩戴各樣寶石，就是紅寶石、紅璧璽、金鋼石、水蒼玉、紅瑪瑙、碧玉、藍寶石、綠寶石、紅玉，和黃金；又有精美的鼓笛

在你那裡，都是在你受造之日預備齊全的」（結 28:13）。神的記號彩虹回應了挪亞的應許。另外，24 位寶座上的 24 位長老（啟 4:4）反映了古代的天國審判觀念；數字 24 號也表明上帝子民的整體性，是 12 位族長和 12 位使徒的結合。(Jeske, 1998, p. 28) 天上的聲音、各種的音樂與號角琴音，向著耶穌基督吟唱著「新歌」，頌揚上帝的受膏者。[60] 這種聲音就如《挪亞方舟》反應著大地自然、各種走獸、挪亞及其後裔在受膏著面前一同隨著角聲歡呼歌唱。在新約中，「新歌」的聲音被描寫成救恩之歌，被羔羊之血所救贖的歌唱者，在啟示錄中稱為「有生命的人」與「長老」，同時他們也是歷世歷代的殉道者，與神一同活著，永遠用永活的生命一起歌頌讚美上帝。(Lockyer, 2004, p. 129)

> 他們唱新歌，說：你配拿書卷，配揭開七印；因為你曾被殺，用自己的血從各族、各方、各民、各國中買了人來，叫他們歸於神。
>
> 又叫他們成為國民，作祭司歸於神，在地上執掌王權。
>
> 我又看見且聽見，寶座與活物並長老的周圍有許多天使的聲音；他們的數目有千千萬萬，
>
> 大聲說：曾被殺的羔羊是配得權柄、豐富、智慧、能力、尊貴、

60　「新歌」成為救贖之歌，在舊約《詩篇》中詩人曾經描寫了這首內心肺腑感人的歌曲，吟唱著：「你們要向耶和華唱新歌！全地都要向耶和華歌唱！要向耶和華歌唱，稱頌他的名！天天傳揚他的救恩！」（詩 96:1-2）

榮耀、頌讚的。

我又聽見在天上、地上、地底下、滄海裡，和天地間一切所有被
造之物，都說：但願頌讚、尊貴、榮耀、權勢都歸給坐寶座的和
羔羊，直到永永遠遠！

四活物就說：阿們！眾長老也俯伏敬拜。（啟 5:9-14）

（三）中世紀神祕始末劇（*Mystery Play cycles*）的影響

　　對於布瑞頓而言，《挪亞方舟》作品的構思不單是意味著
聖經作者所傳遞上帝的話語（聲音），顯明一種神聖與世俗並
存的概念。同時藉由聖經中「新約」信息的傳送，連結「舊約」
的以色列民異象，在英格蘭的文化底下，融合了神蹟劇傳統，
逐步將「新以色列民」的使命，在英格蘭作曲家的想像與使命
中流露出來。換句話說，作品散發著強烈的宗教文化，並連結
著以色列文化與英格蘭中世紀神蹟劇兩者的傳統元素。許多過
往的資料顯示，1951 年不列顛節慶的舉行，英國有意識地帶動
「文化復興運動」，恢復往事的文化記憶，最重要的元素應該
是恢復本地人的信仰記憶。失落已久的基督教文化生活，世俗
化的信仰，使得「國教體制」的英格蘭處在一種背離聖經的生
活態度，而在宗教世俗化的現實生活裡，所謂「新以色列民」
的信仰價值，福音使命，令基督徒自身感到跋前躓後，動輒得
咎。此時，對於基督徒信仰群體而言，宗教文化必須從失落的
信仰中尋找，將之得回。中世紀的神祕劇或神蹟劇特別提供了

一種記憶、保存、或者可能回復已經岌岌可危的宗教文化，「信仰」本身是社會連結，也是某種強而有力的凝聚力。就如神蹟劇中要求會眾參與並吟唱聖詩，藉此讓會眾凝聚一股敬拜讚美的神聖力量，同時是音樂與戲劇發散出濃郁宗教氣味，一種樸素、直接、普遍，並且可以接近的味道。(Wiebe, 2012, p. 164)

英格蘭中世紀的戲劇傳統，從教會內的演出，外展到市鎮的巡迴馬車表演，其文本內容則是屬於中古英文的文學特質。在宗教文化上扮演重要信仰傳承的倫理教導，對於人民生活而言，與教區教會有著不可分割的的群體關係。同時，這種戲劇傳統連帶著教會教導與教義的傳達，在日常生活當中，這種戲劇的上演兼具了屬靈信仰與娛樂美學的雙重含意。簡單的區分，「神祕劇」比較側重於舊約聖經故事，或者是新約耶穌的生活事蹟與事件，「神蹟劇」的內容則關注於聖徒與殉道著的生活事蹟與事件。在歐洲，這些戲劇的發展約在第 10 世紀左右開始，到了第 16 世紀發展為重要的戲劇形式，這個劇種原本是伴隨著教會神職人員擔任演出，同時扮演教育的功能，戲劇中表現著高度的聖經文學內容與嚴肅的題材。後來因為參與的人員與觀眾大量滲入市井文化，開始出現一些世俗化的用語與行為；在內容上，文本也滲透了一些喜感幽默、或挖苦嘲諷的語詞，放入原本嚴肅的聖經經文中，在戲劇演出上就不適合在教會的場合上演，開始轉到可移動的馬車在城鎮街道上進行表演。這種戲劇形式逐漸受到人們的喜愛，所以，製作戲劇的單位也由神職人員轉向到各種公會（如：雜貨商、麵包師、磨

坊經營者等）願意出資製作這些戲劇與道具。(Stern, 2011, p.
31) 因此，布瑞頓創作《挪亞方舟》所使用的切斯特神祕始末
劇（*Chester Mystery Play cycles*）是源自 14 世紀英格蘭的文本，
由 24 部戲劇所組合而成，整套對於聖經的救恩歷史有著連貫
特質，舊約的故事預表了新約中救恩與贖罪計畫在耶穌基督身
上得到完成。一般的研究對於切斯特神祕始末劇有著共同觀點：
第一，該劇代表了宗教和世俗之間的一個有趣的平衡。在研究
中經常提到的「宗教性，但不一定是儀式性」。第二，「世俗化」
這個術語意味著隨著劇本變得越來越複雜，同樣地，也越顯得
不敬虔和世俗化。第三，地方方言的始末劇仍然是僧侶修士和
大教堂的經典文學作品。第四，其語言詞藻帶有喜感的特性，
倘若提及了上帝本體、或是宇宙穹蒼的敘事，總會帶著嚴肅而
敬虔特質；所以，從聖經文學的角度來看，應屬於一種邊緣地
帶的戲劇文本。(Dunn, 2003, p. 897)

　　正如上述所言，切斯特神祕始末劇在文本上的發展，內容
詞藻多屬於聖經的宗教性語詞，融合日常生活語彙。既非儀式
性的劇種，演出的場合也不在嚴肅的教堂內，而是吸引市井小
民的街市之上。在馬車歌舞與遊行集會的表演神祕始末劇，
往往令街市男女棄其生意，會於道路之中，歌舞於市井，這在
中世紀十分吸引一般觀眾的目光。正當文藝復興時代來臨，切
斯特神祕始末劇卻因為英格蘭女王伊麗莎白一世宗教改革的關
係，教會的神職人員從神學的角度，認為該部劇作有些神學觀
點與文學語彙帶有平民主義的特質。若是英格蘭教會需建立國

教主教制，在神學與教義教導上必然主張新教的聖經觀點：「唯獨聖經」，自然地反對天主教在各種釋經上偏離聖經的教諭與聖徒傳統。如果不符合聖經裡所記載的啟示性文字，一律應加以排除。因此，神祕始末劇此時曾一度被教會所禁止。在近150 年後的 1951 年，卻因英國的文化節慶而被英格蘭國教會要求復興起來，並且至今仍然影響許多當代教會作曲家的創作。(Stern, 2011, p. 32)

　　切斯特神祕始末劇的寫作不斷由文學家的創作加入元素，同樣地，戲劇創作也會刺激文學作品的靈感，某種程度來說，英王欽定本的聖經，英文的詞藻與句法，直接給予了中世紀以來文學創作的泉源。例如：中世紀英格蘭文學家喬叟（Geoffrey Chaucer, 1343-1400）所創作的〈米勒故事〉（*Miller's Tale*），故事內容打情罵趣，假笑佯嗔，男女互相調情的荒誕淫穢，講述故事陳明人內在的罪性，同時編排入挪亞方舟的洪水故事，做為上帝神聖的刑罰與莊重的文字訓誨。整體故事的講述，米勒所使用的語詞，仍是以詼諧和滑稽的語調陳說，通過中世紀神祕劇的形式來推廣本身的故事腳本。(Hamlin & Jones, 2013, p. 12）

　　布瑞頓創作的《挪亞方舟》，在當代文化思潮推波助瀾底下，期望賦予舞台戲劇形式的新手法，依據切斯特神祕始末劇的形式與中世紀戲劇概況設計進行。我們可以看到在總譜上的文字指示，透過舞台設計、場景佈置、戲劇動作等等盡其可能的「非常簡單」以符合中世紀神祕始末劇的原貌：「切斯特神

蹟劇，專為成人和兒童的聲音、兒童合唱團、室內樂團和兒童
樂團而設」，布瑞頓也言明了這部作品應該在「大型建築中進
行……最好是一座教會，但不是一個劇院。」整部作品的類型，
布瑞頓仍是遵照著聖經作者的寫作特點，也就是以色列人擅長
以詩歌文學所表現的戲劇方式，應該是屬於文學體裁的「音樂
戲劇」和音樂形式的「教會清唱劇」之間的混合體。(Wiegold,
2015, p. 29)

　　在《挪亞方舟》創作之後，布瑞頓也透過了《教會比喻三
部曲》帶給西方音樂歷史一個新的震撼，西方當代創作另一種
新的舞台形式，這不但令人注意到音樂形式的「簡明素材」類
型，在戲劇上的「簡化象徵」舞台與佈景，使得觀眾感到立心
既異，亦覺耳目一新。布瑞頓這種作法，並非是顛覆過去傳統，
標榜實驗精神，製造「為藝術而藝術」的聽覺體驗；反倒是，
他訴諸於中世紀的傳統與藝術精神，無論是日本能劇、或是西
方的神祕始末劇，成功地統合了音樂史上那些經常被任意分開
的「樂種」，回歸到聖經的音樂儀式裡，不再是二分法的娛樂
美學，而是追隨著上帝的本體形象，一神論真理，引述著「合
一」的特質，神聖與世俗、音樂與戲劇、歌劇與神劇、文學與
戲劇等一體性。(Diana, 2011, p. 150) 因此，我們就能進入以色
列人「吟唱經文」的神聖儀式，明白了舊約與新約中，這些字
裡行間中明白表露了上帝的「聲音」。我們更不會刻意去區分
「儀式性」宗教、還是「經文性」宗教之自以為理性的弔詭之
中。

二、　英格蘭教會文化的更新

　　布瑞頓透過創作《挪亞方舟》在奧德堡音樂節的演出活動，不但呈現了奧德堡音樂節呼應英格蘭文化復興運動，更重要的是他凝聚了英格蘭教會文化的群體關係，以及讓英格蘭人重新體認宗教改革以來，英王欽定本聖經（KJV）對於英格蘭在文化認同與群體信仰的實踐裡，有著莫大的關連性。這部作品並不是一味去迎合當代潮流的音列主義或是實驗性電子音樂的前衛派風格，反倒是根植於傳統聖經中的以色列文化，找尋上帝的聲音，信仰的價值，這些在英格蘭教會中逐漸喪失。無論是在教會體制、文化、或是藝術與音樂的體現，音樂創作者如果失去了恆常信仰的支持，忽視了（甚至聽不見）上帝「聲音」的預言，這才是英格蘭教會文化逐漸世俗化所帶來的空洞危機，藝術與音樂充其量只不過是表象而已，只有恆常的心靈世界才能夠填補這世俗物質化給予人「不滿足」的空虛感。《挪亞方舟》或許對於前衛的音樂創作者而言，是落伍、守舊的思維，然而，布瑞頓真的不瞭解前衛手法嗎？他當真不明白當代的主流思潮嗎？其實不然，如果只是要將自己的藝術生命放置於隨波逐流的「易變性」理論裡，倒不如讓音樂創作所著眼的角度是在於恆常的定理中。正如前述，音樂的聲音早已存在於上帝的話語裡，這是世界聲音的元素與理性根源同出「一元本體」。換句話說，這部作品只是在所謂「前衛」作風的角度，標榜「布瑞頓風格」重要呢？還是以作品本身來恢復上帝本體的創造，重新召喚「新以色列民」這個信仰的群體來得重要呢？顯然地，布瑞頓早已選擇做出了作曲家該有的「社會責任」。

從三個觀點：第一，文化記憶與群體意識、第二，人文環境的妙緒泉湧、第三，戲劇角色的概念與形象。我們簡單陳說其間，以推論布瑞頓創作《挪亞方舟》的作品計畫，作曲家有意識地呼應政治上強調不列顛節慶的文化復興運動；在社會的氛圍上，藉由奧德堡音樂節的市鎮文化再造，使得中世紀神秘始末劇傳統再現。因此，這兩者彼此之間連結了英格蘭教會文化的更新與信仰群體的主觀意象。

（一）文化記憶與群體意識

　　奧德堡音樂節自 1948 年以來，推動地方社群的藝術活動與當代音樂作品的文化交流，具有舉足輕重的角色，布瑞頓與其好友皮爾斯（Peter Pears）等人在規劃與組織上考慮到當代音樂創作需要回饋於民族文化的浪潮中，同時，如果要喚起社群意識的從屬感，發展地方文藝能量，就必須從地方居民積極參與地方藝術音樂的活動開始。根據卡本特（Humphrey Carpenter）的布瑞頓傳記，他描述了戰後的英國民眾在殘破荒廢的心靈中渴望著過去輝煌而豐富的文化，透過文化節慶的形式彌補了此時心靈的罅漏，他認為從 1947 年開始，文化元素在社會上顯得積極活躍，使得「音樂節在各地方不斷地湧現」(Carpenter, 1992, p. 253)。[61] 因戰後英格蘭人民對於亟欲恢復「文化記憶」所產生的「文化飢餓感」，(LeGrove, 1999, p. 314) 此

[61]　書中提到了 200 多個歷史上生成的音樂節，在 1947 年當中有兩個著名的音樂節產生：斯特勞德（Stroud）與愛丁堡（Edinburgh）音樂節。

時執政的工黨開始規劃文化政策，因應此一波強烈社會風氣的浪潮。1957 年布瑞頓開始構思創作這部屬於孩童與業餘地方社群的教會舞台作品《挪亞方舟》，在 1958 年 6 月 18 日奧德堡音樂節當中奧福教會（Orford Church）首演之前，從文本的改編與音樂要素的手法，布瑞頓首要恢復的就是奧德堡社區居民的文化記憶。

　　什麼是文化記憶的恢復，要從什麼地方開始做起呢？從布瑞頓的作品《挪亞方舟》推論，應該就是要藉由舞台作品重新恢復教會的生活與地方社區居民信仰的連結，其中所要恢復的「文化記憶」就是那些從小在教會中聆聽的「主日學」故事，這些故事對於宗教改革後的英格蘭人民來說，世代相傳，所有的宗教活動皆以《聖經》的故事為中心，這也包含了音樂與藝術活動。聖經的敘述無非是在描寫上帝的「創造」（〈創世記〉）與「再創造」（〈啟示錄〉），經文詮釋中隱含了重要的「聖約」概念，貫穿了千年時間以來的救恩歷史，並且對於未來歷史的預知啟示。從聖經的歷史觀來看，「再創造」也就是一種「恢復關係」，這就是「聖約」的重要性。這一些故事本身對於信仰群體而言，並非只是文字敘述的書籍腳本，重要的是文化記憶對於這些社群居民來說，上帝的「聲音」（話語）傳達出的命令與律法（世界創造根基的基礎）是「活生生」的記憶，而且也是生活中不可或缺的集體意識，使得整體社會的次序都在「聖約」的關係中進行。

　　這觀點就是本文要說明的，基督教文化不是要去證明「歷史」資料的正確性，而是從上帝的角度，我們關注於上帝心中的情感，對所創造的人與世界的關係與情感。上帝與社區群體的關係並不是建構在比較文學中古代神話的普遍論述，更不是表面性地探討宇宙的生成、或是斷裂的地質學說的敘述說法，這種「活生生」的關係，透過生活中的「聖約」，建立了親密的父子關係，這是關乎到以色列民的上帝和祂轉化世界的奇特方式。(Brueggemann, 2010, p. 74) 我們與上帝的情感是一致的，洪水的故事將我們帶回到上帝的面前。英格蘭社群居民面對戰爭的蹂躪與破壞，再一次地感受到被造物生命的脆弱與痛苦，由於信仰群體對於洪水的故事，猶如世界被擊打，因著人的悲傷和脆弱，對於上帝的悲傷有著同感的人生體驗，彷彿創造主是一個「遙遠的上帝」，因為祂的創造帶來意想不到的緣故，新的創造與第一次創造一樣，付出相當昂貴的參與和等待。(Brueggemann, 2010, p. 79) 然而，如此「遙遠上帝」的形象是令布瑞頓最感到興趣的戲劇角色。

　　我們再次深度思考布瑞頓的作品《挪亞方舟》，他所採用的音樂理論並不附和著熱衷於 12 音的序列主義運動，也不像沈迷於聲響實驗泥沼的另一些作曲家那樣。在當代思潮中，音樂作品風格有著多元的走向，1950 年代以後，歐洲的音樂發展進入到迅速變化「既分裂又交融」的類型中，個人主義不斷呈現自我面貌，在作品風格上令研究者難以區別。正如阿多諾（Theodor W. Adorno, 1903-1969）以音樂社會學的用語來形

容：「近年來的最極速的狀態」，情感上顯露著自我的感覺。
(Adorno, 2012, p. 272) 此時布瑞頓面對當地的教會群體，意欲
使得社區的居民與孩童共同參與藝術領域之內，透過音樂作品
的實際演出，將藝術與信仰連結，將地方小鎮的純樸生活昇華
成「參與者」的創造動力。整體創作的概念，符合不列顛節慶
的目標，作品的風格必須取道「文化實用主義」來加以實現，
突破在 12 音的聲浪思潮之外。

　　《挪亞方舟》這部作品可以說是具體表露了布瑞頓創作觀
念，也影響了奧德堡居民的教會生活與音樂娛樂的方式。正當
所有奧德堡附近地區的社區居民與孩童在 1958 年奧福教會，
共同聚集參與一場盛大的晚宴，好似中世紀在市街上熱鬧的
遊行表演活動一般，《挪亞方舟》已經重新喚起英格蘭文化與
教會生活的連結關係。在作品中，其精神文化產生了社群的集
體意識，作曲家本身發自孩提時代在教會中汲取聖經的文化氛
圍，在英格蘭地區的教會教導，將「以色列的異象」轉化為基
督教宣教事工所興起的屬靈奮興運動。布瑞頓的作品承繼了基
督教精神文化，自然地散發著「傳記體」的敘述方式，陳述
聖經洪水的故事，挪亞的角色同樣喚起了社群共同的信仰醒
覺，上帝與新以色列民重新立下的「彩虹聖約」。(Bostridge &
Kenyon, 2013, p. 127)

　　另外，作品與社群意識的連帶關係影響了商業電影製作的
概念，在 2012 年發行，安德森（Wes Anderson, 1969-）所導
演的一部電影《月昇冒險王國》（*Moonrise Kingdom*）。這部

電影在臺灣並沒有電影公司取得代理權，而此地觀眾無緣在各地的影城前往觀賞，這或許在臺灣的娛樂產業對於商業與藝術之間的考量，仍存在著一條鴻溝，令人感到十分惋惜。安德森導演在影片中，大量使用布瑞頓音樂有意識地為其電影中故事提供了配樂與作曲家的連結，整體音樂的剪接與連接，聆聽的感受上，我們似乎自覺地認同布瑞頓在西方音樂主流上佔有一席之地。這些作品，像是《星期五下午》（*Friday Afternoons*, 1933-1935）、《仲夏夜之夢》（*Midsummer Night's Dream*, 1960）、《簡易交響曲》（*Simple Symphony*, 1934）、《青少年管弦樂入門》（*Young Person's Guide to the Orchestra*, 1946）、《挪亞方舟》（1957）都被包含在影片的配樂中，除了成為電影「敘事結構」的一個組成部分。正如安德森導演自己所說的那樣：

> 我想，布瑞頓音樂對整部電影產生了巨大的影響，對於電影的配樂。在這裡演出《挪亞方舟》的戲劇，當我在 10 或 11 歲之時，我和我哥哥其實是在做一個這樣的製作，那音樂是我一直記得的東西，並且給我留下了非常深刻的印象。在某種方式來說，這部電影是一種色彩。(Bostridge & Kenyon, 2013, pp. 127-128)

從作品與文化的關係，倫敦大學國王學院音樂系學者薇貝（Heather Wiebe）認為《挪亞方舟》對於奧德堡音樂節的文化目標，確實激起了社群的集體意識，尤其是在幾件事情方面，對於社會氛圍亟欲恢復的英格蘭文化復興、或是基督教文化之傳承確實顯而易見：第一，提供音樂參與演出的機會；第二，

在音樂作品中直接參與聖經教導與文化傳統的演出；第三，恢復當地的文化與教會生活；第四，在音樂的表現上，反對大眾文化產品的被動狀態，與消費嚴重脫節的狀況。(Wiebe, 2012, p. 151)這些論點，正切合前述所言布瑞頓採用了「文化實用主義」為主要的創作概念。

（二）人文環境的妙緒泉湧

　　布瑞頓從年幼時在英格蘭國教教會參加主日學，接受聖經故事的教導，聖詩的吟唱對於布瑞頓必然有一定程度的情感，國教的儀式同樣也有一定程度的參與。所以，對於教會人文的環境，無論是國教高派的神聖禮儀、或是低派的福音性詩歌，在布瑞頓成長過程，自然形成了他對於薩福克郡（Suffolk）的人文與自然風情那般情有獨鍾，自發性回應上帝的聲音，他自身流露著音樂靈性的偏好。例如：1942 年創作的《聖誕頌歌》（*A Ceremony of Carols*）和布瑞頓為 Christopher Smart 的尋求上帝庇護的詩詞而譜曲《歡慶羔羊》（*Rejoice in the Lamb*, 1943）這兩首詩歌創作正是反映在他少年時代教會時期，心靈中渴望的音樂類型與風格。(Kildea, 2014, p. 35) 音樂純真的性情一直是他喜愛而無以言語的感受，如同他對聖經中孩童形象的感知與渴望，對男童聲音的美感體驗，產生了一種引領而望、傾耳而聽的喜悅。布瑞頓創作的作品，其中泉湧的靈感則來自於社群孩童的意象，薩福克郡的學校與社區活動經常成為布瑞頓所要展現音樂人文的重要門徑。除了教會舞台劇《挪亞方

舟》中孩童扮演了重要的角色，以及孩童聲音特質在音樂上的表現手法，在教會儀式應用上，他同樣為英格蘭國教教會創作了一些儀式性的作品。例如：《戰爭安魂曲》（*War Requiem*, 1962），使用了天主教安魂曲的歌詞與形式。《短彌撒曲》（*Missa Brevis*, 1959）以男童的聲音和管風琴創作一個短小的樂曲，現在是大多數教會曲目的核心部分，一方面是因為它挑戰了男童聲音的表現，另一方面其具有明顯的聲響效果，被認為是布瑞頓最好的樂譜之一。(Bridcut, 2012, p. 290)

布瑞頓認為薩福克郡地區具有特色的環境因素，表現了豐富人文特質，這包括了地方性的教會與禮拜堂。演出與表演的場合往往結合了教會的風情與地方自然特點，例如：布萊斯堡（Blythburgh）、奧福（Orford）和弗瑞林姆（Framlingham）的教會。另外，例如：Thorpeness Meare 的平底船「舟上音樂會」，布瑞頓則創作了《六首根據奧維德詩集的變形記》（*Six Metamorphoses after Ovid*, 1951）在停泊河面的扁舟上首演，音樂在微風中飛馳而過，一同享受自然與人文風情的音樂節。當地的業餘音樂家以及許多孩童經常透過奧德堡音樂俱樂部和其他合唱團定期參與，在奧福教會演出的《挪亞方舟》，則為經典的表演場合與曲目。(Bankes, 2010, p. 124)

布瑞頓結合薩福克地方特性與社區的群體，共同參與音樂節的規劃，而且教會的神聖空間，給予了布瑞頓創作的泉源，透過一些作品的上演，成為了布瑞頓回應上帝聲音的「音樂話語」，可說是當代作曲家中最具體現「文化實用主義」與「自

然神學」的創作者。布瑞頓著眼於教會神聖空間的應用與作品中所需要的聲響位置，例如：教會三部曲《鷸河》（*Curlew River*, 1964）、《烈燄燃燒的火爐》（*The Burning Fiery Furnace*, 1966）和《浪子回頭》（*The Prodigal Son*, 1968）首演，以及《挪亞方舟》等在奧福德教會首演。音樂節中大量使用當地人員參與，與多所學校的合作，使得少年與孩童加入，更增添了音樂節的熱鬧氣氛與文化深耕的意義。例如：霍爾斯利海軍學校（Hollesley）裡有軍號隊、萊斯頓現代中學（Leiston Secondary Modern）的手搖鈴樂隊，此外，還有許多其他的學校提供了動物面具的製作等。(Bankes, 2010, p. 126)

　　布瑞頓的創作中有著大量文學特質包含其內，散發著英格蘭特質的靈感，人文的環境，源於他對於聖經文學以及英格蘭詩人的作品有著習慣性的閱讀與思考。至於文學詩人的影響，這種風格就不只是來自於薩福克郡的人文環境，從文學的詩詞底韻、生命的意象、基督教的生死倫理觀，以及音樂的民間素材運用，這些基本的語彙多以英格蘭人文民風含蓄地內藏於布瑞頓的創作泉源之中。文學意境賦予了布瑞頓對於聲樂、歌劇作品的創作天性，對於英格蘭詩人詩作與小說，在他的見解與想法內，有著某種深刻文字的閱讀與人文的理解，「天命之謂性，率性之謂道，修道之謂教」，布瑞頓在教會中自幼受到聖經教義的養成，在屬靈生命中透過聖經的故事教導，上帝所賜予的天賦讓布瑞頓教會音樂類型的創作媒介了上帝聲音（話語或命令）的傳達，帶動教會禮拜的更新。奧德堡音樂節進一

步促進教會與社區居民的文化生活結合，將「藝術與人文」的活動落實到更新的屬靈生活中，成為教會表達上帝之愛，最具體的關懷事工。發揮上帝創造以及賦予教會音樂意涵的美意，激起地方居民的心靈共鳴。談到這一點，學者莊生（Graham Johnson）描述布瑞頓音樂是蘊含著文學特質，用音樂與文學使居民沉浸在英格蘭教會文化的更新意象裡：「布瑞頓可說是一位偉大的『英格蘭曲風』的作曲家，由於他年輕的時候將William Blake 與 Walter de la Mare 的詩作譜成曲子，這兩位詩人所用的語詞是別具英格蘭的韻味，詩作讀起來讓布瑞頓心中著實著迷。……作曲家的根基立於普遍的英格蘭意象，而不只是僅僅在於薩福克郡而已」。(Johnson, 2003, p. 223)

從布瑞頓的作品《挪亞方舟》來分析英格蘭教會文化的更新，除了教會對於聖經文學的詮釋與應用，如何帶入奧德堡社區的生活與學校教育之外，在社會功能上，教會的存在與社區的連結也是重要的環節之一。《挪亞方舟》中上帝的聲音如何能夠在英格蘭產生「在地化的詮釋」，進而面向著現今的人文社會，在宣教與牧養上符合當地社區居民對於屬靈生活的關照。這部作品以實際舞台表演的方式，邀請社區居民共同參與製作，共享成果的作法，在無形中開啟關懷居民的途徑，在當代社會中，這種途徑可說是藝術活動的「音樂人文關懷」。

《挪亞方舟》儼然成為布瑞頓做為音樂人文關懷的實際作品，參與者主要有兩種類型，一類為社區居民，另一類為學校的孩童。布瑞頓從社區日常生活中尋找所有的各種鍋碗瓢盆，

嘗試各種聲響的可能性，在《挪亞方舟》中，把馬克杯懸吊起來，指示孩子們用木製的勺子敲打它們，以製造出大量的聲音，模仿驟然落下的雨滴。他喜歡使用一些日常生活當中的原料製作，自然的樂器聲音就在我們生活周遭當中，這是社區居民最熟悉、也是最貼切的感受。從舞台戲劇的角度而言，這是某種配樂的手法，無論是在舞台上、或是電影中，音樂的配樂與音樂效果對於戲劇來說，總是相得益彰。這種使用方式得自於布瑞頓早期從事電影配樂的經驗，例如：莎士比亞的《馴悍記》（*Petruchio*），作曲家實際上應用了許多聲音變化的實驗，使得音效的作用充滿了蒙太奇，布瑞頓靈巧的配樂創作、倒退播放音軌、其他自然的聲音錄製和使用，以及一些尖銳的對話等。因此，《挪亞方舟》的聲音處理與音樂的創作，對於布瑞頓而言，可謂是「不徐不疾，得之於手，而應於心」。(Kildea, 2014, p. 108)

　　另一個類型則是學校孩童的參與，這隱含著布瑞頓對男童美感適然的喜好，與屬靈純真孩童的意象寄託。無論從情感層面、或是心靈層面，孩童的角色在布瑞頓歌劇中扮演很重要的關鍵性角色。《挪亞方舟》中孩童的角色也符合了〈創世紀〉作者所描寫出上帝創造純真與良善的「伊甸園」原型，在自然環境中，所有的萬物本性皆顯出上帝的形象，特別是在上帝兒女的性格裡，暢自心靈，而宣之簡素，流露著「純真」的本質。雖說人的「自由意志」選擇離棄上帝，或者將自己「當成」上帝，世界因此「墮落」，偏離了純真的原型，充滿成年人世

界的荒謬與錯誤，但上帝卻介入這個世界，將純真特質「再創造」，給予上帝兒女新的次序、新的救恩。布瑞頓透過《挪亞方舟》再次掌握聖經中所強調「純真感」，音樂的純真樂趣，可以使得英格蘭教會文化不但得以更新生活，同時又可以使基督徒信仰群體重返上帝的祝福與榮耀裡，尋求當初英格蘭的屬靈奮興時刻裡，上帝是如何地祝福英格蘭成為世界的「新以色列民」形象，賦予基督徒向世界宣教的大使命。音樂純真的樂趣影響了安德森導演，電影《月昇冒險王國》正是反映了布瑞頓對於孩童音樂所展現的樂趣。彷彿布瑞頓曾經在 1969 年早期的 *"Tit for Tat"* 歌曲的序言中，談到他自己對孩童的感受：「我確實認為在意象中有一種簡單而清晰的感受，可能會給偉大的詩人帶來一點點快樂，我對於孩童的思想上有一種獨特的洞察力」。(Rupprecht, 2013, p. 20) 這位對於孩童有著敏感力的作曲家，他的音樂對於安德森導演所要建構的童話般的浪漫故事再貼切不過了，電影內容是一個虛構想像的情節，1965 年，在一個新英格蘭島嶼鄉村裡，《挪亞方舟》的社區年度表演受到真實的洪水威脅。一對年少的戀人從露營冒險當中逃跑，企圖尋找成年的誘惑，整部影片在某種程度以大人們的世界來說是一種嬉鬧的情節，但是導演將角度聚焦在孩童單純的戀愛，以及奇幻冒險的想像旅程，從孩童的眼光來看待這冷漠的現實社會與環境。從此可見，布瑞頓的音樂似乎對於「英雄所見略同」的導演來說，單純孩童的心靈與他們的情感十分地緊襯。

　　對照真實的生活，《挪亞方舟》的洪水劇情卻是奧德堡地

區真實的寫照。在 1953 年 1 月 31 日英格蘭東海岸遭受到同樣洪水嚴重的侵襲，對於布瑞頓、皮爾斯、伊摩珍等一群工作夥伴來說，記憶猶新，深刻體驗洪水災害的強烈感受，經歷充滿煎熬的重建恢復過程。根據伊摩珍的日記記錄（1953 年 2 月 4 日），東海岸包括奧德堡經受嚴重的水災。洪水消退了，泥沙依然存在，他的家仍受到嚴重影響。布瑞頓痛苦地意識到，不得不繼續安排計畫來完成他的歌劇《榮耀女王》（*Gloriana*, 1953）。(Britten & Reed, 2008, p. 125) 此外，最支持布瑞頓藝術工作的黑伍德伯爵，則在當屆奧德堡音樂節（1953 年 6 月）寫下這一段對奧德堡居民飽經風霜的回憶：

> 從 1953 年 1 月 31 日的一個洪水侵襲的夜晚開始，第 5 和第 6 屆奧德堡音樂節之間的距離並不是 12 個月……幸運的是，生活的損失並不像其他一些城鎮那樣巨大。但是對財產和賴以謀生工具的破壞卻是非常龐大的，所以我認為，毫不誇張地說，沒有任何一個在海濱、或大街上生活或工作的人，能夠……回到正常狀態。(Bankes, 2010, p. 52)

對於英格蘭教會文化更新與人文環境的復興，布瑞頓影響了身邊的藝文界好友，並且世界各地的音樂家們亦受到他的感染，熱情接受他的邀請前來共襄盛舉。布瑞頓與好友們共同規劃了「奧德堡音樂節」的形式，開拓新的觀眾、努力提升社區的參與、廣邀藝文重量級人士舉辦人文薈萃的講座，並使整體音樂與文學藝術揉和奧德堡當地的自然風景。奧德堡的藝文生活與東海岸的漁村，伴隨著大海波瀾壯闊、一望無垠的翻騰，

英格蘭人對於「大海」有著歷代的情感，這些自然景觀，在日後成了布瑞頓的創作泉源。他的不朽英格蘭新歌劇《彼得·葛萊姆》歷次搬上國際舞台，第一幕的「暴風雨場景」在世界各地的歌劇院重現。當觀眾聆聽到劇中主角彼得 · 葛萊姆唱道：「這裡是我熟悉的地方，沼澤和沙灘、一般的街道、盪漾的風。」道出了奧德堡居民的心聲。作家克雷普（George Crabbe, 1754-1832）的靜僻家鄉奧德堡成了布瑞頓的悠遠深邃心靈安歇之處。根據 1984 年的《觀眾調查》（*Audience Survey*）顯示，約有一半的奧德堡音樂節觀眾來自東英格蘭，推測的原因：

> 音樂節觀眾最感興趣的是節慶的氣氛、環境和地理位置；當然，演出的品質和各種各樣的節目也可以在他們的享受中發揮重要的作用。(Luckhurst, Amis, Butt, & Scarfe, 1990, p. 10)

因為多年推動「奧德堡音樂節」，深獲國際人文組織的讚許，於 1964 年布瑞頓獲得第一屆亞斯本人文獎項，肯定他對於人文環境、社會居民、以及教會文化更新多年來的努力貢獻，以及推動奧德堡音樂節的實際藝術工作。在得獎感言當中，布瑞頓清楚表達自身的創作以演奏者與聽眾的文化背景、信仰價值、年齡等因素通盤推敲：

> 我當然是為人群直接而特意地創作音樂，我考慮他們的聲音、範圍、力量、微妙和色彩的潛力。我考慮到他們演奏的樂器 — 具有表現力和適當的聲響，而且我發明了一種樂器（比如：《挪亞方舟》的懸吊馬克杯），我一直牢記在心，對於年輕的演奏者將會充滿樂趣地使用它。我也注意到音樂的人文環境，例如，我試圖

為劇院創作戲劇性的效果音樂－我當然不認為歌劇在舞台上沒有
效果的話就會更好（有些人認為效果是表面的）。然後在一個莊
嚴的歌德式教堂聆賞的最好音樂是複音音樂：這是我的《戰爭安
魂曲》的方式－我計算一個大而殘響的聲音，這是一個好聽的聆
賞。我相信，在配樂當中，雖然我承認有一些可以使人感到驚嚇
的場合－我不會羨慕普賽爾創作他的頌歌，以慶祝詹姆斯國王從
紐馬克特（Newmarket）返回倫敦。另一方面來說，我幾乎每一
件作品的創作都是在特定程度上胸有成竹，通常是一些明確的演
奏者，同時具有人文性。(Britten, 1978, p. 11)

　　我們從奧德堡音樂節清晰明白的理念，確定不移地理解布
瑞頓對英格蘭教會文化更新所付出的努力。作曲家藉由創作與
演奏結交新朋友，並且獲得這些文藝人士的支持與投入，以教
會為演出中心，拓展家鄉奧德堡在藝術上的社區參與。雖然
音樂節的形成圍繞著作曲家作品為核心，但是真正推動音樂節
的動力，在於布瑞頓藉由各樣音樂、文學與藝術等多元形式的
展現，加上了社區居民與學校孩童所表現出的教會生活與文化
影響力，無形中開拓新的在地觀眾，也可說是喚回了到教會聚
會的信徒。以基督教音樂進行潛移默化，布瑞頓期待燃起青少
年世代的信仰，在教會文化的傳統中尋根溯源，探究聖經裡原
初以色列文化的意涵，並且將其元素蛻變為英格蘭教會文化的
氛圍，同時兼具當代潮流的巧思創意。最重要結果是，這些創
意必須要與教會的信仰發生連結，這是布瑞頓所強調作曲家的
「社會責任」，而不是讓當代的作品與社會生活、或教會信仰
隔絕的「真空狀態」：

　　我喜歡結交新朋友、接觸新觀眾、聆聽新音樂。但我屬於家鄉奧

德堡，我試圖以本地音樂節的形式帶來音樂；我創作的所有音樂
皆來自於它。我相信根源、連結、背景、個人關係，我希望我的
音樂對人們來說是有實用性的，可以改善生活。(Britten, 1978, p.
21)

我在奧德堡創作音樂，就是為著生活在那裡的人，或者還有更遠
的地方，實際上就是對於那些關心演奏或聆賞的人，但是，我的
音樂現在已經根植於我生活和工作的地方。(Britten, 1978, p. 22)

（三）戲劇角色的概念與形象

　　布瑞頓的《挪亞方舟》是依據切斯特神祕劇的文本為基
礎，中世紀英格蘭的神祕劇演出的對象必然是以西方神學為主
體的教會信徒，西方的神學多半受到古希臘哲學的影響，後來
又經過羅馬天主教拉丁文學的釋義，在語詞理解上，形成中世
紀經院哲學阿奎那（St. Thomas Aquinas, 1225-1274）之後的教
義論證方法與教會釋經傳統。所以，西方歷史上的教義詮釋似
乎與聖經中的東方意象與文化習俗可能有些出入。在西方神學
概念，比較偏向「二元論證」；與東方哲學的「一元性」分明
有所區別。我們在此並不進行複雜的神學教義探討，只從作曲
家創作概念底下觀察，這些戲劇的角色與形象的變異，顯然已
經從聖經作者分離出來，為了符合中世紀英格蘭鄉鎮居民的聖
經觀，並不是原本聖經作者以上帝的口吻發出的命令與創造本
意。有許多的元素值得我們進行進一步的比較與探討，在此處，
本文僅以兩種角色形象來舉例並說明其聖經本意，提供讀者做

為參考，藉此理解 20 世紀作曲家的文化角度，用「音樂藝術」參與教會的嶄新創作，而非以聖經神學做為分析憑據，建構一齣還原以色列處境的戲劇模式。

可以用兩種方式的理論來探究音樂與戲劇的概念，以及探索戲劇角色的形象問題。第一種理論方式從聖經神學的方法探求戲劇文本的問題，第二種理論則是音樂的史學方法，應用在尋找對於戲劇概念的詮釋以及音樂的聲音或音效描寫。如果以《挪亞方舟》做為戲劇的研究實例，第一種理論的應用，我們可以觀察到布瑞頓以中世紀神祕劇為文本基礎，其教會信徒為觀賞對象，舞台戲劇採用教會主日學的教導為途徑，戲劇的概念上，上帝的角色呈現「一元論」的舞台場景。換句話說，舞台的核心角色在於上帝，一元性符合了聖經作者所傳達神的本體形象，無論是三一上帝的教義，按照聖奧古斯丁（Saint Augustine of Hippo, 354-430）的三一論神學而論，強調是一體，就是上帝的「本體」（Essence），而非「本質」（Substance）。舞台上透過上帝的聲音來教導會眾，這也是聖經中意欲表達的命令與訓誨。如同教會的教導，牧師在講台上所傳達的，也必須符合上帝的聲音（話語），亦即神的道。上帝成為世界舞台的「終極關懷」，同時也是「起初創造者」，在空間上，上帝介入歷史，在時間上，神聖與世俗並行不悖。以上的神學概念充分顯示出以色列人的觀點，「一元性」在東方哲學中，修道的目標，身心靈一體向著造物主的光明前進。無論在東方的宗教來說，這種光明有著各種的聖名，終究就是「那一位」本體

存有的上帝。上帝的聲音（話語），就形成了以色列人對於「詩歌的來源」之形象與音樂內涵，然而，語音的變化刺激了詩歌的形式以及豐富語彙的創造性內涵。以色列人使用「詩歌吟唱」的作法來表達戲劇的概念。(Letellier, 2017, p. 24) 這與西方歌劇的舞台路徑大相逕庭，因為西方的戲劇文化源自於希臘悲劇，希臘的神聖觀點傾向於「二元論」與「宿命論」的看法，只是以此觀點融合在歌劇當中戲劇情節裡，故事表現著主角悲歡的命運，以及自身無法超越「天意」，有種「邊庭飄颻那可度，絕域蒼茫更何有」悲悽，人生目標遙遠而迷茫的感覺。無法掌握自身命運的循環，即便是宇宙中的諸神，在多元層次的泛神體系之下，也顯得蒼白無力，更無法解決人間的眾苦，所謂眾神與英雄不正是陷入了「悲情觸物感，沉思鬱纏綿」的哀思情緒裡嗎？

　　《挪亞方舟》中上帝的角色塑造為一種「遙遠父親」的形象，布瑞頓深深地受到吸引，這種心理反應與〈創世紀〉作者陳述的上帝形象是有著類似的描寫，兩者都呈現著上帝的神聖與純潔，對照著世界與人類所帶來無窮盡的肉身之罪（Guilt）與意念之罪（Sin），上帝必須為著祂的聖潔而採取行動，就是除滅世界，重新再一次創造。這樣的上帝所發出的聲音，我們也可以說是一種命令、或審判，讓讀者或觀眾感受到上帝的神聖權威性，這種遙遠的上帝所帶來的既是審判，同樣也是創造；既是遙遠，同樣呈現著權力與主宰，這個聲音（話語的命令）在洪水恢復之後，更加清楚而明顯理解上帝的形象是「超越理

性的追索和武斷的權威」[62] 這一個層次。(Wiegold, 2015, p. 35)
從〈創世紀〉作者的描述，其遣詞措意顯然出自「祭司典」的
編輯風格，然而讀者可以窺測其中上帝的命令，進而感受上帝
的形象：

> 神賜福給挪亞和他的兒子，對他們說：你們要生養眾多，遍滿了
> 地。
>
> 凡地上的走獸和空中的飛鳥都必驚恐，懼怕你們，連地上一切的
> 昆蟲並海裡一切的魚都交付你們的手。
>
> 凡活著的動物都可以作你們的食物。這一切我都賜給你們，如同
> 菜蔬一樣。
>
> 惟獨肉帶著血，那就是他的生命，你們不可吃。
>
> 流你們血、害你們命的，無論是獸是人，我必討他的罪，就是向
> 各人的弟兄也是如此。
>
> 凡流人血的，他的血也必被人所流，因為 神造人是照自己的形像
> 造的。
>
> 你們要生養眾多，在地上昌盛繁茂。（創 9:1-7）

62　這個觀點出自於英格蘭詩人威廉布萊克（William Blake, 1757-1827），其詩作《無
　　人稱的天父上帝》（*To Nobodaddy*）深切地影響布瑞頓的對天父上帝的想法，一種
　　「遙遠父親」的觀感，其詩意呈現了「嫉妒的父親……無形的……在雲中」。

「上帝造人是照自己的形象造的」，所以我們與上帝一樣
對於世界的審判，有著同樣憂傷的心，以及再創造的豐富想像
力。因此，我們最深切的罪，就是發動了這種想像力，我們想
要與上帝一樣有著命令的權柄，想要成為上帝，甚至取代上帝。
在伊甸園中，很明顯地，人類遠祖亞當與夏娃並沒有聽從上帝
的聲音，遵照祂的話語，而我們的自由意志與想像力讓我們選
擇了「分別善惡」的能力，亦即想要自己成為上帝，而非選擇
與上帝同住的「永恆生命」。故此，罪性自此開始擴散，使得
原本良善純真的世界被我們擅自決定而改變了次序與規則。環
顧四周，現今的自然環境與生態已經被改變了，我們試想一個
問題，如果這些並不是出於上帝的命令，或是上帝教導我們必
須禁止，我們真的能停止這一切剝削濫墾的惡行？遠祖亞當與
夏娃的選擇權，豈不是由上帝所賜予的呢？上帝的愛是希望我
們能在自由意志的選擇下，衷心順服聽從？還是上帝直接發出
聲音，以創造者的權柄命令我們順服，像電腦指令似的去執行
「愛」？我們再試想另一個問題，我們人性是否已被內在驕傲
所瀰漫，自我想像認為上帝就是具有判定是非與善惡的形象，
因為上帝將世界交付祂的兒女掌管，我們就自認為是擁有上帝
的權柄，與祂一樣的掌握世界。因此，人類有意識地在行為上
反對上帝的作為與創造次序，到頭來，世界卻因我們的私慾與
「想要做王」的驕傲，帶來顛而倒之，倒而顛之的結果。此刻，
聖經作者再次描繪挪亞的角色，因為上帝記念著他，在特定時
刻中，也只有挪亞能與上帝聲音互相「溝通」，這是上帝兒女
在洪水災難來臨，世界將要過去之時，必須要承接的宣教使命。

在聖經作者強調的上帝形象不只是「超越理性的追索和武斷的權威」這種層次而已，布瑞頓只意識到上帝是「遙遠父親」的形象。然而，還有一種形象是布瑞頓在創作《挪亞方舟》中沒有洞悉到。我們可以在保羅的書信中加以窺見得知：

> 你們當以基督耶穌的心為心，
>
> 他本有神的形像，不以自己與神同等為強奪的，
>
> 反倒虛己，取了奴僕的形像，成為人的樣式，
>
> 既有人的樣子，就自己卑微，存心順服，以至於死，且死在十字架上。
>
> 所以，神將他升為至高，又賜給他那超乎萬名之上的名，
>
> 叫一切在天上的、地上的，和地底下的，因耶穌的名無不屈膝，
>
> 無不口稱耶穌基督為主，使榮耀歸與父神。（腓 2:5-11）

保羅的書信將上帝的另一個本體顯明出來，令信仰群體通曉這一個本體是指向著「基督耶穌」。上帝不是只有純粹理性與武斷權威，毀滅世界並非上帝的心意，也不是上帝創造的目的，審判也不是最後的終局，理性與權威只是在說明上帝本體的聖潔本質，與罪惡對立，卻無法解決人性墮落的驕傲，如經文中描述的：「與神同等為強奪的。」然而，洪水故事的敘述主要在說明上帝的救恩才是解決之道，除滅地上的罪惡後，重新再造新世界，上帝與祂的百姓同住。在此之前，救恩要如何

降臨罪惡的世界（原初創造心意則為良善本質），只有藉著上
帝「自我離棄」，也就是保羅此段敘述的本體論。我們既是上
帝的形象所造，便與挪亞一樣，同樣有著為世界憂傷的心情，
所以，從聖經〈創世紀〉敘述顯明的第二個層次則是「憂傷的
心」。猶如舊約神學的學者 Walter Brueggmann 認為洪水故事
的敘述必須與上帝「憂傷的心」連結，進而我們能夠透析並解
釋上帝為何要「自我離棄」，藉此方式積極介入世界，解決洪
水之後世界的問題，正如〈創世紀〉第 8 章以耶和華典（J）
的編輯風格所記錄的「耶和華聞那馨香之氣，就心裡說：我不
再因人的緣故咒詛地（人從小時心裡懷著惡念），也不再按著
我才行的滅各種的活物了」（創 8:21）：

> 上帝深切的憂傷，這種悲傷使上帝擺脫了自己的利益，並以新
> 的方式擁抱了祂的創造夥伴。上帝的「自我離棄」（如腓立比
> 書 2:5-11 所描述）即是現在所謂新世界的基礎。(Brueggemann,
> 2010, p. 82)

　　布瑞頓作品中並沒有完全流露出上帝本體的心意，在《挪
亞方舟》歌劇的角色中，上帝是「遙遠父親」的形象，令人感
到困惑的角色。人之罪性如蔓草難除，上帝決定將祂的創造除
惡務盡，並重新開始。起初上帝創造了「歷史」，卻沒有改
變歷史上「罪性」的狀況，自然生命的循環，進入自發性的周
而復始之中。這種論調在神學中是屬於「自然神學」的特性，
顯然在布瑞頓創作的歌劇裡，許多角色，包括「上帝本身的角
色」，皆展現了上帝的創造作為，但卻不加干預，任憑人的歷

史自然發展。直到最後終了，上帝的聖潔使得自身也無法容忍
罪大惡極，因此發出權威的命令，迫使祂的百姓順服並走向毀
滅，再發出命令，重新一個新的世界次序（新的紀元）。所以
布瑞頓採用了出自於〈創世紀〉6 章 7 節的敘述觀點：「我要
將所造的人和走獸，並昆蟲，以及空中的飛鳥，都從地上除
滅，因為我造他們後悔了。」整體而論，《讚歌 II》（*Canticle
II*, 1952）亞伯拉罕準備將兒子以撒獻祭；《比利‧巴德》
（*Billy Budd*, 1951）比利和船員們沒有反抗維爾船長對比利的
死刑對待；《歐文‧溫格瑞夫》（*Owen Wingrave*, 1970）歐文
願意接受他父親剝奪他繼承權的決定；《挪亞方舟》挪亞對上
帝誡命的回應接受世界將被毀滅，對於上帝所做的決定沒有提
出質疑，反倒是尋求方舟及其貨物裝載的準確規格。(Wiegold,
2015, p. 35)

　　另一個有關於戲劇角色的概念，得自於上帝而來的純真概
念；在整部聖經中，最受到上帝所祝福的人物形象，莫過於純
真的孩童。對於布瑞頓所創作各種形式的音樂作品來說，孩
童的形象帶給作曲家真實情感的泉源。[63] 這不單是布瑞頓在教
會裡所接受的聖經教育，同時也是他在成長過程中，深刻的人

63　除了《保羅‧本仁》（*Paul Bunyan,* 1941）、《貞潔女盧克雷蒂亞》（*The Rape of
　　Lucretia*, 1946）和《乞丐歌劇》（*The Beggar's Opera*, 1948）之外，他所創作的舞台
　　戲劇與歌劇，人物角色皆包括了孩童的部分。參 (Bridcut, 2007, p. 229) 布瑞頓在他
　　的近 30 部主要作品中使用了「男童」的聲音，其中包括 12 場舞台戲劇的表演，這
　　是一個驚人的總和數量。有時候他指定的是「孩童」，而不是男童，比如在他的孩
　　童歌劇《挪亞方舟》和他的聯合國頌歌《今日之聲》（*Voices for Today*）。《孩童
　　十字軍》（*Children's Crusade*）被描述為「孩童聲音和樂團的敘事曲」，在伴隨的
　　樂譜中，布瑞頓明確表示他心中是想像「男童的聲音」。參考 (Bridcut, 2007, p. 127)

生情感體驗，情感的意識底下，他對於孩童，尤其是專注男童
形象，自發性賦予了完全形象，投射上帝的純全與良善，讓他
有所感觸，轉化成自己如父親的愛，對待著他所邀請參與演出
的男童或孩童們。有關於布瑞頓對於孩童的心理狀態，應該從
他孩提時代就開始醞釀，不斷地週而復始。在創作的音樂手法
上，他的思緒與情感，觸及了孩童的題材，自然地帶入了歌劇
當中。他為著孩童創作的動機，一方面是出於美學與神學的鑑
賞與體驗，而另一方面，出於社區性娛樂活動與增加參與感。
(Bostridge & Kenyon, 2013, p. 127) 對於孩童形象，在新約中，
耶穌描述這種良善特質，乃是上帝最喜愛的人格特質：

> 那時，有人帶著小孩子來見耶穌，要耶穌給他們按手禱告，門徒
> 就責備那些人。

> 耶穌說：讓小孩子到我這裡來，不要禁止他們；因為在天國的，
> 正是這樣的人。

> 耶穌給他們按手，就離開那地方去了。（太 19:13-15）

在 1950 年代的當代作曲潮流，序列主義手法這個前衛嶄
新的創作概念，在作曲家心靈裡燃起了熾熱的心潮。同樣是當
代作曲家的布瑞頓，同樣處在此高潮迭起的時代下，面對自己
創作道路的抉擇。他思考要為孩童營造一個良好的音樂與戲劇
環境呢？還是運用 12 音那般艱澀的技巧，開發孩童演唱與演
奏技巧？他所面對的音樂難題，在於前衛手法並非適用於音樂
學習路上的孩童。布瑞頓對於英格蘭社區文化的提升與教會靈

性生活的更新，似乎想盡一份力量。這是社會對他的期待，也是他需要回饋給社會的責任。他面對了「12 音」與「實用主義」的二元對立，他要如何對抗這種複雜性，讓孩童歌劇的創作能真正落實在社區教會的空間裡？這種抵抗是布瑞頓在當時所面對自身藝術理想與其周圍「音樂生活」的內在衝突性。(Rupprecht, 2013, p. 133) 布瑞頓曾經於 1958 年 3 月 12 日寫一封書信，致函他信任的朋友黑斯和萊茵王子路德維希和公主瑪格麗特（Prince Ludwig and Princess Margaret of Hesse and the Rhine）提到：「作曲家對他們的時代總是停不住的胡思亂想（不僅是寫 12 音，而且偶爾還會寫一個孩童歌劇，或者《挪亞方舟》！）……」[64](Reed, 2010, p. 22)

　　布瑞頓創作孩童歌劇的計畫，與社區發展、教會文化更新的目標互相影響。從以下幾個緣由加以分析，我們才會更深入理解布瑞頓在教會文化更新的根源，與孩童角色與形象之間不可分割的關聯性。

　　第一，孩童聲音的親切感。布瑞頓創造的孩童角色在作品中表現十分出色，這應該要說，在本能上，他可以完全感受孩童純真的形象。尤其是男童的聲音，布瑞頓的敏銳直覺，能夠賦予這些男童聲音適當的表現。為此，布瑞頓把自己轉化為「父親形象」，特別關愛那些父親缺席、或遭遇困難的男孩，類似

64　布瑞頓對於時代性的看法，以及作曲家的社會責任，將在 1964 年的亞斯本大獎獲獎演說中，表達關於在當代社會中的創意藝術家所扮演的角色之類的想法。

的男孩的角色在《讚歌 II 》：〈亞伯拉罕與以撒〉（*Abraham and Isaac*），以撒獻祭過程中出現的「困境中的順服」，其聲音創造如此動人的效果。類似的角色都是布瑞頓親自選角以確保男童聲音的「適當性」。例如：《碧盧冤孽》（*The Turn of the Screw,* 1954）的男孩邁爾斯（Miles），或者《挪亞方舟》中的閃和含，《短彌撒曲》（*Missa Brevis in D,* 1959）男童彌撒曲印象深刻，男童聲音也打動了布瑞頓。布瑞頓使用聖經故事，如《挪亞方舟》，巧妙而熟悉運用教會的文化傳統進行創作。著名的英國女低音凱瑟琳•費里爾（Kathleen Ferrie）曾參與布瑞頓歌劇《貞潔女盧克雷蒂亞》首演，布瑞頓讚同她的描述，凱瑟琳認為《挪亞方舟》的作品可能比布瑞頓其他的作品更多流露著父子關係的溫柔，這是他從未在自己的家庭情況下感受的柔情。凱瑟琳描繪到：「走向命中注定的山丘，他的困惑、突然驚恐，他對命運一種同情的拒絕，表現出孩童般的冷靜。」(Bridcut, 2007, p. 215)

　　第二，孩童音樂的開發與教育。布瑞頓將孩童音樂的要素應用在歌劇舞台以及樂器演奏當中，不僅是讓社區與學校有機會成為當代音樂的學習場域，同時，孩童的純真形象不斷在各項作品之間加以深化，教會文化的結構之下，劇中的純真角色與業餘演奏者參與使得孩童們有一展音樂長才的機會，同時扎下教會主日學的基礎，也提供當代音樂的教育訓練，這些都是未來教會文化更新的力量與泉源。布瑞頓在為奧德堡創作的兩

部孩童作品就是如此：《小小煙囪清掃工》與《挪亞方舟》。[65]
作品中布瑞頓對於孩童獨唱聲音的開發訓練，使這些孩子未來
也成為社區音樂的生力軍，就此觀點，布瑞頓有其獨到的眼光，
他的創作雖然並非前衛風格，但具有前進的力量。他設想整個
樂團將由數百名薩福克地區小學生組成，如此教育方式應該算
為當代作曲家對於社區音樂創作的先鋒典範者。布瑞頓表示：
「我非常喜歡孩子的表現，我認為我寫給孩子的主要原因是因
為我相信藝術家是社會的一部分，我喜歡年輕人能夠使用這種
的想法。」(Bridcut, 2007, pp. 229-230) 此外，在訓練孩童組成
的樂團方面，布瑞頓構思了以「專業引導業餘」的做法，無論
是在人聲的演唱或是樂器的演奏上，純真聲音的表現在教會的
信仰裡，其神聖特質是與日邊增。布瑞頓在創作概念上試圖打
破傳統疆界，例如上帝的角色與聲音，挑戰了正統神學的禁忌
與神聖立場。《挪亞方舟》建立了一組專業樂手的樂團核心部
分，如：弦樂五重奏、高音直笛、定音鼓、鋼琴和管風琴演奏
者。其餘的部分則由非傳統樂團的配器手法，其目的在於這些
樂器的使用讓我們回憶起童年的歡樂時光。孩童音樂能力的表
現也不在於精確的同步拍點上，反而「非同步」的自然拍點正
是布瑞頓想要營造的音樂環境，這些樂器使用如：管樂部分由
4 個號角和許多的中音和高音直笛，但沒有傳統的木管樂器或
銅管。在弦樂的演奏上，給小學生提供一個沒有超越第一把位

65 《小小煙囪清掃工》需要訓練出 6 位孩童的獨唱能力者。然而，《挪亞方舟》則需
 要更多位孩童的訓練工作，在獨唱著來說，需要 10 位孩童，而且也需要孩童所組
 成的樂團，以及廣泛的動物合唱團（男孩、女孩所扮演）。樂譜中列出了 49 種不
 同的物種－從豹到孔雀，從駱駝到麻鷸等。

的小提琴基礎技巧。在打擊樂器上，布瑞頓使用了一系列的鼓、
鈴鼓、鈸、三角鐵、鞭子、木塊和鑼，加上鼓風機和砂紙[66]，
音高的打擊樂器包括了日常生活中使用的懸吊馬克杯和手鈴。
(Bridcut, 2007, pp. 230-231)

　　當代作品的演奏對於指揮與專業樂手來說，必須使用非常
精確且同步的表現技巧，樂曲本身的難度都是作曲家表現聲音
的方式。關於這一點，布瑞頓與當代作曲家的想法略有出入，
因為布瑞頓是允許孩童樂團以「非同步」進行的。除了《挪亞
方舟》之外，教會比喻三部曲也是運用「非同步」的聲音，糾
結交織，並產生熱鬧煩囂的聆聽感。這是布瑞頓在印尼之旅時，
受到甘美朗音樂的吸引所致，不同樂器以不同速度，卻又同時
演奏相同的旋律樂思，並且和弦在室內管風琴上「非同步」中
逐漸產生變化，布瑞頓認為這是一種不同的傾聽方式。(Bridcut,
2012, p. 292) 因此，在專業與業餘演奏者之間、在成人聽眾與
孩童表演者之間、專業的樂譜與娛樂的孩童音樂之間、神聖講
台與娛樂舞台之間的諸般鴻溝早已被布瑞頓打破與跨越了。如
此明確的教育目標潛藏在一些作品中，布瑞頓將薩福克地區的
年輕演奏家和專業人士聚集一堂。除了《挪亞方舟》外，還有
一些作品的樂譜，同樣地呈現了跨越範疇的教育指導，例如：
《青少年管弦樂入門》（*A Young Persons Guide to the Orchestra*,
1945）、《聖尼古拉斯》（*Saint Nicolas*），以及《春天交響曲》
（*Spring Symphony*, 1949）等。(Rupprecht, 2013, p. XX) 在教會

66　20 年前的他在電影 "*Night Mail*" 配樂中，就有很豐富的樂器配樂與音效的使用經驗。

的文化底下，這般打破界線、藩籬的概念對於神聖性的儀式是種挑戰，通常一般教會信徒就會對於這些模糊的觀念不以為然，他們認為這些作品應該是世俗的層次，在生活上也是屬於「年輕人的娛樂」而已。如果以《聖尼古拉斯》和《挪亞方舟》音樂的表現形式與文本內容進行評析，這類作品正是介於神聖與世俗之間；或者說在教會信徒與社區居民之間，有一層互相交疊的意識，打破了界線，也應是種打破了觀賞者自我意識型態的方式。一些學者，如米歇爾（Donald Mitchell）與凱勒（Hans Keller）形容這些作品試圖模糊了「表演者」和「觀看者」之間自我意識的屏障：

> 當布幕上升時，觀眾與表演者之間、或業餘與專業之間不再有界線，所以不用擔心舞台上或舞台外的任何自我意識。一旦故事開始出現，人們就會意識到布瑞頓沒有界線，無論他為大人寫歌劇、還是為孩子們安排的輕鬆娛樂。(Mitchell & Keller, 1972, p. 283)

　　第三，教會是孩童熟悉的場域。對於英格蘭孩童來說，英國國教的教會教制與信仰告白，尤其是《韋斯敏斯德信仰告白》（*Westminster Confession*）非常重要，幾乎所有英格蘭人自幼在教會中成長，這些神學教導和主日學的聖經故事，與生活中舉凡所有人際關係與社會事物，無不一脈相連。教會是社區居民重要的信仰中心與團契交通的共同群體，彼此休戚與共。布瑞頓的作品靈感很顯然是取之於當地教會人文與社區環境，所以，他邀請當地的社區參與演出，無論是專業或業餘的成人與孩童，這不僅是作品背後具有人文意涵的設計；其最重要的精

神在於布瑞頓嚮往著教會人文更新，薩福克地區的未來充滿著豐富藝術生活。從奧德堡音樂節的組織與推展計畫，我們領略到，讓整個薩福克郡的音樂與藝文愛好者積極參與音樂節的活動，就能共同創造嶄新的藝術環境，雖然奧德堡並非如倫敦大都會這般先天條件上有著豐富的各項資源，得以應用。這是布瑞頓、皮爾斯與其好友圈共同的理念，建立基金會，推動奧德堡音樂節的各項藝文活動、推動青少年學校教育、培養青年作曲家的未來責任等，每一個足跡，都是為了要讓教會文化在地深根，並將之都會化、藝術化，賦予實質意義，並符合英格蘭藝術委員會贊助的條件[67]。布瑞頓的作品《挪亞方舟》、《聖尼古拉斯》和《小小煙囪清掃工》在演出空間選擇了「教會」，這是最適合進行孩童歌劇的表演場域，除了基督教信仰的歸屬感與熟悉感之外，教會場域的表演與聆賞空間，也是布瑞頓與製作團隊考慮的重點。教會的空間通常沒有大型、或重型固定座椅，以便於教會可以很容易地被清掃，完全適應舞台需要。另外，這樣的空間在使用上，相對地符合布瑞頓設計的理念，期望有更多薩福克地區孩童的參與機會。(Cooke, 1999, p. 312)

67　藝術委員會所展現的「平等主義」政策，贊助的觀點上，側重「地方藝術發展」的政策，必須與之相符合。從經濟學者凱因斯（John Maynard Keynes, 1883-1946），擔任委員會主席時，在廣播和《聽者》（*The Listener*）後續文章中透露了這一理念：（Keynes, 1945, p. 31）「讓這樣的建築（意指劇院或劇場）廣泛傳播到全國各地。我們藝術委員會非常關心權力下放和分散國家的戲劇、音樂、藝術生活，建立各地區的中心，促進每個城鎮中這些事業的整體生活。我們的意圖不是憑著我們自己的行動中止一些地方發展。我們要與地方當局合作，鼓勵地方機關、社會和地方事業能夠獨領風騷。……沒有什麼可以比大都市標準和時尚，那般過度的聲望追求更具有破壞性。應該讓 "*Merry England*"（意指中世紀田園詩）的每一個部分都以自己的方式感到快樂呢。」

因此，奧福教會在奧德堡音樂節當中，就擔負了重要的演出場所之一。

第四，英格蘭聖詩的吟唱是大家孩童時代共同的記憶。布瑞頓在創作《挪亞方舟》之時，他思考到切斯特神秘劇藉著一種推動共同文化的理念，神秘劇的宗旨目標在於對「一般社區居民」、或是「一般信徒」提供基督教教育，採用娛樂的方式使得中世紀的大眾很容易接受，潛移默化受到基督教倫理的薰陶。《挪亞方舟》是「切斯特始末劇」（Chester cycle）的一部分，布瑞頓考慮到加入英格蘭聖詩的元素，一方面，以英格蘭傳統聖詩為主，超越了中世紀的時間限制，透過三首 16、18、19 世紀的熟悉聖詩，貫穿整部作品，不斷跨越了時間與空間，同時也連結了每個人孩童時代的共同記憶，在教會主日學教唱聖詩的美好時光與回憶。另一方面，這部作品緊抓著一種神學中心主題，意即「毀滅後世界的更新」。藉由傳統聖詩的吟唱，將現在的社區與過往英格蘭時代的人群互相銜接，成為一個不可分割的連續性信仰群體。(Wiebe, 2012, p. 152)

研究布瑞頓的學者伊凡斯（Peter Evans, 1929-2018）認為《挪亞方舟》使用傳統聖詩是一個很有意識的設計，對於孩童表演者來說，在表演的教會場域之內，這些孩童很自然地吟唱出對上帝的依靠、祈求到讚美，彷彿是一場的主日禮拜，所有參與者共同流露出對上帝讚美的信仰行為：

大多數人毫不費力地承認讚美的行為，按著他們自己的條

件下所習慣的措辭表達：也就是那些普遍熟悉的英格蘭讚美詩的主要部分。作品中三個最單純的陳述，以及其結構的均勻支撐，成為演員和觀眾很好的背景：《懇求主垂念我》是在刑罰時代下，從罪惡世界獲得釋放的請求，《永恆天父，大能救贖》是來自暴風雨當中的信仰呼喊，以及《創造奇功》一種真實「啟發引導」的意象，即人類在彩虹的聖約之後，各就各位，準備享受於再次受祝福的世界當中。(Evans, 1995, p. 273)

　　布瑞頓憑藉著英格蘭傳統聖詩神學意象，不但是喚起了許多人孩童時代的共同回憶，同時地使薩福克地區的居民與孩童，恢復了往日基督教的信仰的活力。作曲家運用了聖經故事的素材做為媒介，使用大家熟悉的「洪水故事」，神學主旨在於「毀滅後世界的更新」。我們做為上帝的百姓，重新被祂救贖，得以與祂的關係和好，在日後的世界裡，我們是一群在基督信仰裡，與神重新立下「聖約」的「新以色列民」，這不是國族認同的概念，而是在基督信仰裡，我們正在經歷一場教會文化的更新，自我屬靈的認同過程。布瑞頓選擇了大家熟悉的故事，正是讓孩童角色觸動了薩福克地區觀眾的「自我認同感」。(Diana, 2011, p. 162) 洪水的敘述，很容易被大眾廣泛地接受，信仰不再是生命無關的概念，而是自我生命旅程中不可或缺的東西。聖經的敘述不是在講別人的歷程，而是與自我有關的信仰認同，是屬於自我的一部分。

後記

　　綜觀布瑞頓的創作歷程，我們看見了在 1950 年代當中，不單是布瑞頓的創作有某種轉向，同時也看見他本身信仰的轉變。雖然，他的神學觀點仍是傾向「自然神學」的上帝本體論，但是他創作的形式背後，信仰卻是很明顯的動力，帶給他本身極大的吸引力，這些新形式的音樂反過來也成為布瑞頓探索聖經的歷史奧秘，透過中世紀神秘劇的文本，思考現在英格蘭教會面對的信仰危機，因此，這些經歷有助於他一次次去感受到上帝的真實。音樂的形式所承載著不是當代的意識型態與前衛思潮，而是以文化實用主義與教會屬靈更新運動的角度來探析。例如：奧德堡音樂節的推動、社區與教會的連結、教會儀式的生活化、如何在教會空間從聖詩吟唱連結社區、基督教教育傳承如何帶入藝術生命、以英格蘭文化為根基的當代創作方向、當代音列主義與音樂實用主義如何交融、中世紀神秘劇的形式解決歌劇與神劇壁壘分明的現象。以上每一層次的衝擊，都是布瑞頓進入信仰生命的旅程，每一次的思考與推敲，都賦予了布瑞頓靈感上的新契機。

　　《挪亞方舟》這部作品，可說是布瑞頓開拓音樂形式的新方向，找尋介於神劇與歌劇之間嶄新的孩童歌劇，應用在教會傳統文化之上。另一方面，對於音樂語彙的組合與塑造，無論是音樂形式、教會儀式、調性象徵以及聖詩吟唱，都必須符合聖經角色的形象，強化戲劇描繪的手法。因為在教會的信仰教導之下，藝術與音樂通常是聖經釋義的神學之外，至關信仰的媒介。布瑞頓善用聲音媒介傳達教會歷史中神聖的象徵，在教會歷史中，聽覺藝術呈現教會中的信仰生命，除了儀式與音樂的使用之外，相較於視覺藝術的傳達，顯得疲乏些。在英國當代的藝術作品中，聖詩的傳唱表達教會的文化、講述聖經的教義，布瑞頓在這股音樂歷史的洪流之中，表現出前瞻性的眼光與作法。透過實際的作品創作，他賦予了聽覺藝術的舞台實踐，這不單是需要理論的架構，同時也必須呈現各樣聲音素材的運用，有意識地組織這些聲音去對應聖經經文中所提到上帝的聲音，神聖的聲音在聽覺接受上是抽象的，同時也是超乎理性與眼界的範疇，所以，這也就是為何聲音藝術在教會歷史上不易形成主導性的「藝術神學」。

　　在信仰的旅程中，布瑞頓雖然並非有意識地使用聲音去建構神學的基礎，但是我們卻發現許多的作品反映孩童純真的聲音特質，而且作曲家間接地用音樂的語彙與象徵，形成了有意識、有組織的結構可以對於聖經進行藝術上的詮釋。從幾方面來綜觀布瑞頓的素材使用，或許可以說明本文所要立論的「音樂神學」架構：

　　第一，中世紀神秘劇的教育精神。布瑞頓在 1956 至 1957 年一直在思考如何將孩童故事應用在日常生活中，讓孩童題材的音樂或歌劇能夠讓薩福克地區的孩童參加練習與演出，即便這些孩童的音樂能力不同，實質作品終究提供、啟發孩童的音樂本能，以及對於聖經故事有特殊的經歷。當布瑞頓帶著 EOG 歌劇團在倫敦柯芬園演出，由克蘭科（John Cranko）編舞的《寶塔王子》（*The Prince of the Pagodas*, 1957），是一部充滿東方異國風味的舞劇。在同一年布瑞頓帶著先前的作品橫跨大西洋，受邀遠赴加拿大演出《碧廬冤孽》（*The Turn of the Screw*）。在海上航行期間，布瑞頓逐步在構思《挪亞方舟》，計畫中輟的電視孩童教育節目，但是，對於孩童音樂教育的熱情卻沒有因此而減少。(Bridcut, 2012, p. 74) 神秘劇的材料很適合做為整合神劇與歌劇的題材與內容，如此的雙向處理，一方面，對於以色列的詩歌文學所影響下的神劇，能夠以史詩的敘述文體，浸透著聖詩的吟唱，體現出傳統詩歌文學的美感與意境；另一方面，對於希臘悲劇的淨化理論所影響之下的歌劇，也能夠在戲劇衝突律上，展現劇情的人物刻畫與動作象徵。因此，《挪亞方舟》被公眾認為是一齣成功整合兩種不同層次的作品。布瑞頓稍早在 1952 年開始使用切斯特神秘劇的題材做為孩童的音樂教育，延續了《讚歌 II》（*Canticle II*）的神秘劇教育精神，開拓日後《教會比喻三部曲》的歌劇新形式。從《挪亞方舟》到作曲家快過世之前，中間隔了 20 年之久，孩童歌劇的另一部創作，在他心有餘而力不足之下，延續《挪亞方舟》的聖經故事，寫了其中音樂的片段，但是並未完成。按照他的

構思，是以切斯特神秘劇當中的聖誕情節做為基礎，當時他的友凱瑟琳・米切爾（Kathleen Mitchell）是皮姆利科綜合學校（Pimlico School）的校長，希望透過這部新作品，能夠為孩童的音樂尋找新的挑戰創作。這部作品的基本結構：劇本由 5 個場景組成，首先是天使對聖母瑪利亞的歌頌，最後是希律王屠殺無辜者，劇情當中為觀眾參與，點綴著聖詩吟唱。我們從作品的設計風格來看，布瑞頓應該原本期待這部作品能接續《聖尼古拉斯》和《挪亞方舟》的風格，繼續為孩童音樂教育打開一條通往上帝國度的屬靈大道。(Bridcut, 2007, p. 290)

　　第二，教會儀式的當代復興。布瑞頓的創作生涯與生命歷程，正走在一條屬靈的信仰道路。許多歐洲當代作曲家企圖將基督教文化世俗化，同時將教會儀式商品化，布瑞頓的作法與當代潮流反其道而行。他憑藉著作品基督教化，當代音列元素神聖化，中世紀神秘劇的儀式現象卻帶出了藝術票房。一般人認為的社區藝文活動，或是地區市鎮的音樂節規劃，都是以世俗文化為前提的市場導向。然而，布瑞頓卻是重新喚醒傳統市鎮文化的潛意識，恢復教會文化更新的信仰。正如布瑞頓所塑造的孩童歌劇形式，他嘗試從中世紀神秘劇的儀式著手，尋找介於歌劇與神劇之間的宗教儀式劇結構與文本，卻又不同於西方音樂家思考的中世紀天主教的儀式戲劇。他體驗了日本古老能劇的神聖臨在感，同時又接觸了印尼甘美朗樂團與舞蹈的神聖儀式。所以，聖經內容所講述的故事，東方以色列民族代代相傳的口傳神諭與預言方式，詩歌文學吟唱，讚美上帝的心

靈，這些都是布瑞頓應用的儀式性東方元素。我們看見布瑞頓的作品《讚歌 II 》〈亞伯拉罕與以撒〉、《聖尼古拉斯》、《挪亞方舟》以及《教會比喻三部曲》，試圖建立嶄新的教會戲劇類型與風格，不但吸取東方儀式的元素與精神，同時又攝取了 Alfred Pollard 的 *"English Miracle Plays, Moralities and Interludes"*。我們體會出布瑞頓的創作方向，在於教會儀式的復興。倘若英格蘭教會儀式的復興是來自於聖經的詩歌文學以及東方宗教儀式的舞蹈精神的融入，那麼對於西方教會的復興，應該還需要一項重要的基礎，就是將教會節期的禮儀帶入戲劇文本裡。布瑞頓更將其禮儀內容戲劇化與神聖化，作曲家所建構的教會戲劇風格加入教會節期儀式化的經驗，而非文字邏輯的神學知識。例如：聖嬰（或十字架）的會眾敬拜、聖週期間會眾被邀請參加節期遊行等。換句話說，布瑞頓一系列作品，不僅在文本上、或音樂語彙上具備聖經敘述的神聖聲音，同時也擁有戲劇的儀式化，最後將這些戲劇舞台成為會眾的儀式經驗，以及他自身信仰的一部分。(Diana, 2011, p. 179)

　　第三，聖經故事是布瑞頓音樂生命的源頭。《挪亞方舟》作品中，布瑞頓不斷強調著一些鮮明的主題，透過傳統的聖詩來歌頌讚美上帝，故事的核心主題與布瑞頓選用聖詩的材料彼此關連，父親角色的形象，對於布瑞頓的生命有很深遠的影響，《挪亞方舟》與《讚歌 II 》〈亞伯拉罕與以撒〉有著相同的戲劇文本，聖經故事的歷史脈絡，深刻的描述父子關係，內心情感的糾結，在經文中無論是講述挪亞與閃、含、雅弗之間；亞

伯拉罕與以撒之間表露著人性中某種的矛盾情緒，像是：純真與見識、無知與知識、本能和理智的辯證關係，這些情緒不單反映了上帝與我們立約的心意，也是布瑞頓生命流露著自我隱藏的軟弱無力感，例如：自身無法解決內心的「性傾向」問題，彷彿在說明我們人的現況，我們的罪性得罪上帝，遭致了我們無法解決的世界毀滅與罪惡淵藪。(Seymour, 2007, p. 213) 我們一直懇求上帝當年「記念挪亞」，如今我們藉由聖詩《懇求主垂念我》懇切地祈求上帝如今也「記念」著我們這些脆弱無能的兒女們。聖詩中呼應歌劇開始提到的「認罪悔改」，上帝的拯救，只會藉著耶穌基督的寶血，恢復我們本有上帝所賜予的純真形象，歌詞深切懇求：

> 懇求主垂念我，
>
> 將我罪過除清，
>
> 脫離世慾，獲得自由，
>
> 使我內心潔淨。

　　上帝的拯救是因為「記念」祂與我們的立約，上帝對兒女們那般憂傷後悔的心，透過先知以西結的預言，聆聽到上帝的話語（聲音），先知的語氣強烈，聲波震動應屬於高頻範圍，如果將頻率震動轉化成音樂的旋律，呈現高亢而尖銳的持續聲調，歌詞唱出警告之語：

> 人子啊，若有一國犯罪干犯我，我也向他伸手折斷他們的杖，就

是斷絕他們的糧，使饑荒臨到那地，將人與牲畜從其中剪除；

其中雖有挪亞、但以理、約伯這三人，他們只能因他們的義救自己的性命。這是主耶和華說的。

我若使惡獸經過蹧踐那地，使地荒涼，以致因這些獸，人都不得經過；

雖有這三人在其中，主耶和華說：我指著我的永生起誓，他們連兒帶女都不能得救，只能自己得救，那地仍然荒涼。

或者我使刀劍臨到那地，說：刀劍哪，要經過那地，以致我將人與牲畜從其中剪除；

雖有這三人在其中，主耶和華說：我指著我的永生起誓，他們連兒帶女都不能得救，只能自己得救。

或者我叫瘟疫流行那地，使我滅命（原文作帶血）的忿怒傾在其上，好將人與牲畜從其中剪除；

雖有挪亞、但以理、約伯在其中，主耶和華說：我指著我的永生起誓，他們連兒帶女都不能救，只能因他們的義救自己的性命。（結 14:13-20）

　　第二首聖詩《永恆天父，大能救贖》（*Eternal father strong to save*）經由會眾之口，唱出了彼此共同的信仰經驗，同時也反映布瑞頓的生命旅程。他藉由這首樂曲表達大海的生命壯

闊，奧德堡賴以維生的自然生態。此外，這首聖詩安排在歌劇中「暴風雨的場景」，由會眾在教會的神聖場域內吟唱，彷彿布瑞頓傳達大海的意象。在聖經中暴風雨預表了世界起伏不定、混亂不已的狀態。第一方面，大海呈現著暴風雨的自然力量，但卻是掌握在聖父上帝手中。第一段歌詞中：「今為海上眾人呼求，使彼安然，無險無憂。」這一段是來自於上帝與約伯交談的故事：（圖十七）

上帝在此問道：「海水衝出，如出胎胞，那時誰將他關閉呢？」又說：「你只可到這裡，不可越過；你狂傲的浪要到此止住。」（伯 38：8, 11）

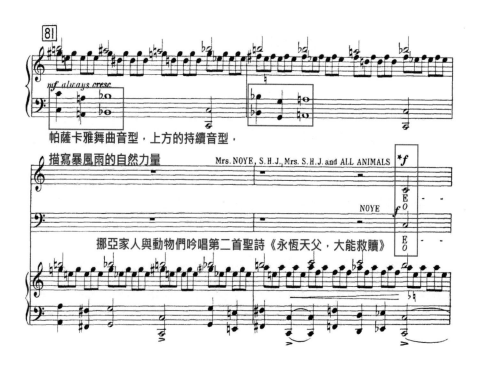

帕薩卡雅舞曲音型，上方的持續音型，
描寫暴風雨的自然力量

挪亞家人與動物們吟唱第二首聖詩《永恆天父，大能救贖》

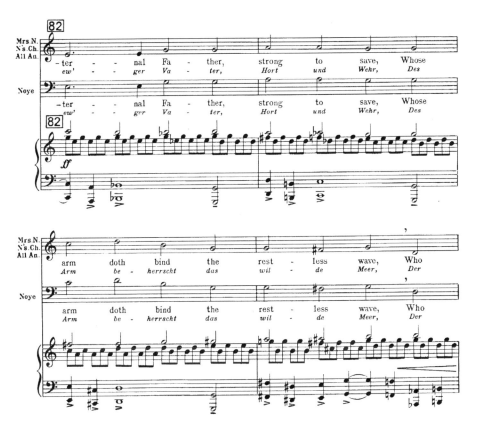

圖十七　譜例：第81-82段，暴風雨場景，挪亞一家人吟唱第二首聖詩《永恆天父，大能救贖》（*Eternal father strong to save*）。

資料來源：(Britten, 1958: 44-45)

第二方面，大海的翻騰也襯托了暴風雨平息後的寧靜感，在第二節歌詞所指向著聖子耶穌，祂耶穌兩次平靜怒海，第一次在新約〈馬可福音〉的記載：（圖十八）

耶穌隨即催門徒上船，先渡到那邊伯賽大去，等他叫眾人散開。

他既辭別了他們，就往山上去禱告。

到了晚上，船在海中，耶穌獨自在岸上；

看見門徒因風不順，搖櫓甚苦。夜裡約有四更天，就在海面上走，往他們那裡去，意思要走過他們去。

但門徒看見他在海面上走，以為是鬼怪，就喊叫起來；

因為他們都看見了他，且甚驚慌。耶穌連忙對他們說：你們放心！是我，不要怕！

於是到他們那裡，上了船，風就住了；他們心裡十分驚奇。

這是因為他們不明白那分餅的事，心裡還是愚頑。（可 6:45-52）

第二次在〈馬可福音〉的記載：

當那天晚上，耶穌對門徒說：我們渡到那邊去罷。

門徒離開眾人，耶穌仍在船上，他們就把他一同帶去；也有別的船和他同行。

忽然起了暴風，波浪打入船內，甚至船要滿了水。

耶穌在船尾上，枕著枕頭睡覺。門徒叫醒了他，說：夫子！我們喪命，你不顧麼？

耶穌醒了，斥責風，向海說：住了罷！靜了罷！風就止住，大大的平靜了。

耶穌對他們說：為甚麼膽怯？你們還沒有信心麼？

他們就大大的懼怕，彼此說：這到底是誰，連風和海也聽從他了。（可 4:35-41）

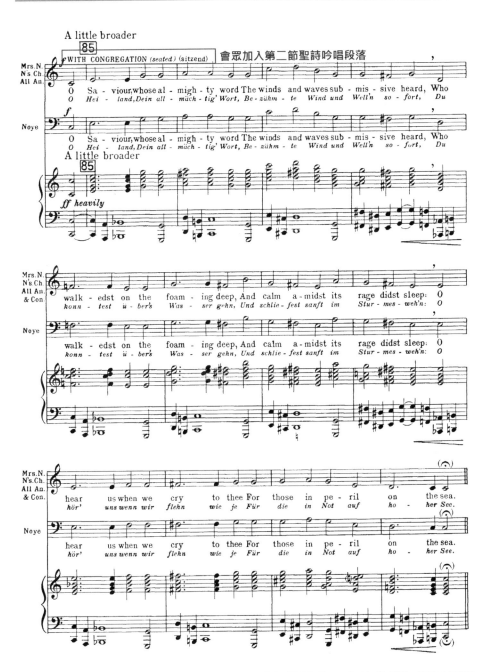

圖十八　譜例：第 85 段落，會眾加入《永恆天父，大能救贖》第二節聖詩同聲讚美。

資料來源：(Britten, 1958: 47)

第二節中文聖詩：（紀哲生、麥堅理，1973，頁 62）

聖子耶穌，全能無偶，曾發片言，浪靜風收，

深淵波上，泰然行走，怒濤之中，高枕無憂：

今為海上，眾人呼求，使彼安然，無險無憂。

第三方面，上帝藉由聖靈進行創造，世界由大海而生，也由大海加以毀滅，布瑞頓用自然音階構成和弦，傳唱出上帝因純真而創作我們百姓，但因大洪水的患難，我們在大海中度過風暴，再一次讓我們經歷耶穌所講「洗禮重生」的屬靈意義。第三節歌詞指向著聖靈：（Hymnary Org, 2018）

地是空虛混沌，淵面黑暗；神的靈運行在水面上。（創 1:2）

第三節中文聖詩：

至善聖靈，萬有真源，混沌初開，運行水面，

紛亂之中，發令威嚴，分開天地，乃有平安。

今為海上，眾人呼求，使彼安然，無險無憂。

布瑞頓在《挪亞方舟》中所安排的聖詩吟唱，使會眾對上帝「三一本體」的認識之外，大海的情感一直是英格蘭人重要的生命象徵。戲劇中所呈現的洪水毀滅，感受到上帝從創造、毀滅到再創造的過程，似乎呈現了布瑞頓成長過程的信仰旅程。會眾吟唱聖詩，聲音環繞在教會空間裡，更讓我們體會著

「神聖時刻」不是我們觀看戲劇裡的人物角色，而是生活真實經歷中，我們與真實上帝的會遇與交談。聖詩不是只有作者個人的生命歷程，也是布瑞頓的信仰旅程，更是上帝兒女共同的經歷，這是一場「永恆時刻」，布瑞頓所呈現的意涵，就是將會眾帶入了教會的戲劇裡回應並感謝上帝「再創造」的「聖約」。(Seymour, 2007, p. 219) 對於布瑞頓作品的戲劇張力，從「遙遠父親」角色的上帝而來，上帝的命令與作為將掀起戲劇中毀滅場景的高潮，有如戲劇台詞「白浪掀天，頃刻黑雲覆地，紅日無光，狂風大作」那般驚濤駭浪。大洪水是一段敘述，說明上帝的認識論，從「意識」與「無意識」的理性主義角度劃分的。學者梅勒斯（Wilfrid Mellers）感受到《挪亞方舟》中的大水是一場毀滅的破壞力，帶著我們進入了起初天地混沌的「無意識」（unconscious）之中：「我們開始就是具有罪惡意識和肉身的激情，在我們看到『永恆的光輝』之前，其中充滿這些。雖然洪水在某種意義上是一種破壞力，但在另一個意義上，必須回到無意識的大水之中。」(Mellers, 1984, p. 154)

　　梅勒斯認為布瑞頓這個「遙遠父親」形象帶來所謂的「意識」，上帝任憑祂的百姓運用自由意志去決定「意識」的發展，所以意識的誕生預示著「純真」的死亡。後來布瑞頓創作歌劇主角，純真的本性，卻聽憑命運自然的發展，上帝並沒有為此而介入拯救，最終在人性意識的安排下，走上了審判與死亡的道路。就像是一些劇中主角：盧克雷蒂亞、比利・巴德、亞伯・赫林、邁爾斯以及芙羅拉等，他們如孩童般的單純和本能的信

仰選擇，最後受到了威脅而死亡。(Seymour, 2007, p. 214) 我們看見的是自然環境的反撲，上帝所做出的刑罰與審判，但是祂本身在歌劇中，無法讓自己的憂傷、流淚顯明出來，彷彿這些傷感的情緒，通常是由令一些人物角色來替代。

　　從一些布瑞頓歌劇與孩童歌劇的角色形象顯示出對於上帝本體的「認識論」，流露著「自然神學」的觀點，他帶著一種改革的自然神論，並非傳統的立論。簡言之，改革的自然神論中對上帝本體的看法，在於特殊的認識，而非傳統的一般性認識，上帝與自然世界是互相進展，互相交往而帶有情感的，並需透過了宗教靈性去認識上帝，上帝是動態的，會「呼召」我們，也會向我們說話，「引導」我們，走向更高而聖潔的層次，祂的「聲音」就是呼召者最具體的拉力。傳統的一般性認識論，我們會感受到這位上帝好像靜態不動，有時候對自己的創造與作為顯得無力。其次，對於人的理性，看待所有上帝的聲音與行為，理性主義往往與聖經神學中強調上帝的「啟示」，是悖離的邏輯，如此的理性側重於思考自然世界發生的成因與結果，讓我們在引導之下去相信祂的存有。上帝讓我們選擇，卻不會脅迫我們必須絕對服從，與我們有一段遙遠的距離，讓世界的秩序在一種合於情理與常理之下自然循環。第三，自然神學認為世界由大自然的創造使我們用理性去認識祂，上帝主動會呼召我們去行動，是基於理性的思考，而不是用聲音（話語）向我們啟示。所以對於創造的動機與目的，我們自由選擇接受上帝的意志，或者拒絕上帝的選召。(Cobb, 2008, p. 104) 布瑞

頓透過《挪亞方舟》的上帝形象，充分運用了上帝是動態的神格，掌握著不斷變動的世界，我們無法預期結果的變數，因為整體世界從創造、毀滅到再創造的恢復過程，並非是恆常定理。

最後，本文認為雖然布瑞頓以不同的面向去詮釋聖經的故事，出於他自身的信仰經驗、或是神學觀點，但是聖經的作者仍是堅持站在「聖約」的觀點來分析與詮釋《挪亞方舟》的敘述。首先，上帝擁有最後審判權，無論我們決定接受祂、或是拒絕祂，我們可以肯定的是，洪水並非操之在人。

> 洪水氾濫之時，耶和華坐著為王；耶和華坐著為王，直到永遠。

> 耶和華必賜力量給他的百姓；耶和華必賜平安的福給他的百姓。
> （詩 29:10-11）

其次，上帝必記念彩虹的記號，這是聖約歷史的開啟。我們人類一直在意識與無意識之間不斷巡迴擺盪，「認識論」的理性主義並不會帶我們進入與上帝和好的恢復關係。人的歷史不斷重演荒誕不經的事件與生活，但上帝的啟示性話語卻帶出了上帝的歷史會覆蓋人的歷史，這是上帝為我們而變動，改變方向從毀滅到拯救的修正道路。「聖約」的概念，讓我們完全理解挪亞故事的敘述，正是開啟了人類歷史上嶄新的一頁。(Brueggemann, 2010, pp. 87-88)

最後，聖約的概念延續了上帝拯救計畫，耶穌基督完成了

上帝所託付的計畫。新約神學正是以此立場傳承了猶太法典，同時，透過舊約族長時期的故事加以轉喻，應用希臘化世界的處境，這符合上帝的拯救計畫，不會停留在某一個民族、某一個地區、甚至於某一個時間。上帝是動態的神，所以耶穌基督同樣跨越空間與時間，往前返回挪亞時代去宣揚福音，這就是聖經神學中的「一元性」觀點。例如，〈彼得前書〉就是這個救恩計畫跨越時空的背景敘述。

> 神的旨意若是叫你們因行善受苦，總強如因行惡受苦。
>
> 因基督也曾一次為罪受苦，就是義的代替不義的，為要引我們到神面前。按著肉體說，他被治死；按著靈性說，他復活了。
>
> 他藉這靈曾去傳道給那些在監獄裡的靈聽，
>
> 就是那從前在挪亞預備方舟、神容忍等待的時候，不信從的人。當時進入方舟，藉著水得救的不多，只有八個人。
>
> 這水所表明的洗禮，現在藉著耶穌基督復活也拯救你們；這洗禮本不在乎除掉肉體的污穢，只求在神面前有無虧的良心。（彼前3:17-21）

〈彼得後書〉我們看到的是從挪亞時代到現在，上帝看待律法，眼睛卻轉向了恩典，口傳審判，心懷卻轉向了救恩，上帝的時間一貫性，空間一體性。然而，這就是布瑞頓在空間與時間的一元性手法，透過孩童歌劇《挪亞方舟》邀請會眾一同

參與上帝大水洗禮的救恩之中。

故此，當時的世界被水淹沒就消滅了。

但現在的天地還是憑著那命存留，直留到不敬虔之人受審判遭沉淪的日子，用火焚燒。（彼後 3:6-7）

參考文獻

一、 英文書目

Adorno, T. W. (2012). Vers une musique informelle (R. Livingstone, Trans.). In *Quasi una fantasia : essays on modern music* (pp. 269-322). London: Verso.

Anderson, B. (1978). From Analysis to Synthesis: The Interpretation of Genesis 1-11. *Journal of Biblical Literature, 97,* 30-39.

Balthasar, H. U. v. (2009). *Theodramatik. 1, Prolegomena.* Einsiedeln: Johannes-Verl.

Bankes, A. (2010). *New Aldeburgh anthology*. Woodbridge: Boydell.

Bankes, A., & Reekie, J. (2009). *New Aldeburgh anthology*. Woodbridge: Boydell & Brewer.

Bostridge, M., & Kenyon, N. (2013). *Britten's century : celebrating 100 years of Benjamin Britten.*

Brett, P. (Ed.) (2001) New Grove Dictionary of Music and Musicians. Oxford: Oxford University Press.

Bridcut, J. (2007). *Britten's children*. London: Faber and faber.

Bridcut, J. (2012). *Essential Britten : a pocket guide for the*

Britten centenary. London: Faber & Faber.

Britain, F. o. (1951). *Official Book of the Festival of Britain, 1951*. London: H.M. Stationery Office.

Britten, B. (1958). *Noye's Fludde op. 59, Vocal score*. London: Boosey and Hawkes.

Britten, B. (1978). *On Receiving the First Aspen Award: A Speech*: Faber Music.

Britten, B., & Reed, P. (2008). *Letters from a life : the selected letters of Benjamin Britten, 1913-1976. Vol. 4 Vol. 4*. Woodbridge: Boydell Press.

Brueggemann, W. (2010). *Genesis*. Louisville, Kentucky: Westminster John Knox Press.

Carpenter, H. (1992). *Benjamin Britten : a biography*. London: Faber and Faber.

Churches, B. C. o. (1951). *The church and the festival: Souvenir programme*. London: SPCK.

Cobb, J. B. (2008). *A Christian natural theology : based on the thought of Alfred North Whitehead*. Cambridge: International Society for Science and Religion.

Collins, F. J. (1972). *The Production of medieval church music-drama*. Charlottesville: University Press of Virginia.

Conekin, B. (2003). *"The autobiography of a nation" : the 1951 Festival of Britain*. New York: Palgrave.

Cooke, M. (1999). *The Cambridge companion to Benjamin*

Britten. Cambridge: Cambridge University Press.

Cooke, M. (2001). *Britten and the far east : asian influences in the music of Benjamin Britten*. Woodbridge: Boydell Press.

Day, J. (1999). *'Englishness' in music : from Elizabethan times to Elgar, Tippett and Britten*. London: Thames Publishing.

Deimling, H. (1968). *The Chester plays* (Vol. 2). London: Oxford University Press.

Delitzsch, F., & Taylor, S. (2001). *A new commentary on Genesis*. Oregon, Eugene: Wipf and Stock Publishers.

Diana, B. (2011). *Benjamin Britten's "Holy theatre": from opera-oratorio to theatre-parable*. London: Travis & Emery.

Dunn, E. C. (2003). Drama, Medieval. In C. U. o. America (Ed.), *New Catholic encyclopedia, vol. 4*. Detroit: Gale

Elliott, G. (2009). *Benjamin Britten : the spiritual dimension*. Oxford: Oxford Univ. Press.

Ernes Fenollosa, E. P., William Butler Yeats. (2009). *The Classic Noh Theatre of Japan*. MA, Cambridge: New Directions.

Evans, P. (1995). *The music of Benjamin Britten : illustrated with over 300 music examples and diagrams*. Oxford: Clarendon Press.

Gishford, A. (Ed.) (1963). *Tribute to Benjamin Britten on his Fiftieth Birthday*. London: Faber & Faber.

Graham, C. (1965a). Production Notes and Remarks on the Style of Performing Curlew River. In B. B. W. Plomer (Ed.), *Curlew*

River. London: Faber.

Graham, C. (1965b). Staging First Productions. In D. Herbert (Ed.), *The Operas of Benjamin Britten.* London: Hamish Hamilton.

Hamlin, H., & Jones, N. W. (2013). *The King James Bible after 400 years : literary, linguistic, and cultural influences.* Cambridge: Cambridge University Press.

Harper, J. (1996). *The forms and orders of western liturgy : from the tenth to the eighteenth century : a historical introduction and guide for students and musicians.* Oxford: Clarendon Press.

Hirsch, S. R. (1989). *The Haftoroth* (M. Hirsch, Trans.). Gateshead: Judaica Press.

Holloway, R. (1984). The Church Parables II: Limits and Renewals. In C. Palmer (Ed.), *The Britten companion* (pp. 215-216). London: Faber & Faber.

Huizinga, J. (2016). *Homo ludens : a study of the play-element in culture.* Kettering, OH: Angelico Press.

Hymns Ancient & Modern Ltd (2004). *Hymns ancient & modern : new standard : melody edition incl. hymn guide to the three year lectionary clc 2000.* Norwich: Canterbury Press.

Jeske, R. L. (1998). *Revelation : images of hope.* Minneapolis: Augsburg Fortress.

Johnson, G. (2003). *Britten, voice & piano : lectures on the vocal music of Benjamin Britten.* Aldershot: Ashgate.

Julian, J. (1907). *A dictionary of hymnology.* London: Murray.

Keynes, J. M. (12, July, 1945). The Arts Council: Its Policy and Hopes. *The Listener.*

Kildea, P. (2014). *Benjamin Britten : a life in the twentieth century.* London: Penguin Books.

Kott, J. (1987). *The eating of the gods : an interpretation of Greek tragedy.* Evanston, Ill.: Northwestern University Press.

LeGrove, J. (1999). Aldeburgh. In M. Cooke (Ed.), *The Cambridge companion to Benjamin Britten.* Cambridge: Cambridge University Press.

Letellier, R. I. (2017). *The Bible in music.* Newcastle upon Tyne: Cambridge Scholars Publishing.

Lockyer, H. (2004). *All the music of the Bible.* Peabody, Mass: Hendrickson Publishers.

Luckhurst, N., Amis, J., Butt, R., & Scarfe, N. (1990). *A photographer at the Aldeburgh Festival.* Bury St Edmunds: Alastair Press.

Meeks, W. A. (1989). Introduction to the HarperCollins Study Bible. *The HarperCollins Study Bible, New Revised Standard Version.*

Mellers, W. (1984). Through Noye's Fludde. In C. Palmer (Ed.), *The Britten Companion.* London: Faber & Faber.

Mitchell, D., & Keller, H. (1972). *Benjamin Britten : a commentary on his works from a group of specialists.* Westport, Conn.: Greenwood Press.

Mitchell, D., & Reed, P. (1991). *Letters from a life, vol. 1: 1923-1939 : selected letters and diaries of Benjamin Britten*. London: Faber and Faber.

Mitchell, P. R. a. D. (1998). *Aldeburgh Festival Progamme Book*. Aldeburgh: BPF.

Nemoianu, V., & Royal, R. (1992). *Play, literature, religion : essays in cultural intertextuality*. Albany (NY): State University of New York Press.

Neusner, J., & Green, W. S. (2002). *Dictionary of Judaism in the biblical period: 450 B.C.E.* to 600 C.E. Peabody, Mass: Hendrickson.

Ong, W. J. (2001). *The presence of the word : some prolegomena for cultural and religious history*. New Haven, Conn.: Yale Univ. Press.

Ong, W. J., & Hartley, J. (2013). *Orality and literacy : the technologizing of the word*. New York: Routledge.

Palmer, C. (1984a). *The Britten Companion*: Cambridge University Press.

Palmer, C. (1984b). The Ceremony of Innocence. In C. Palmer (Ed.), *The Britten companion*. London: Faber & Faber.

Pollard, A. W. (Ed.) (1927). *English miracle plays, moralities & interludes : pre-Elizabethan drama* (8th ed.). Oxford: Clarendon Press.

Pronko, L. C. (1974). *Theater East and West : perspectives*

toward a total theater. Berkeley: University of California Press.

Read, H. (June 9, 1951). The York Mystery Plays. *New Statesman and Nation*.

Reed, P. (2010). *Letters from a life: the selected letters of Benjamin Britten, 1913-1976 Vol. 5 1958-1965*. Woodbridge: The Boydell Press.

Rogerson, J. W. (2010). *Old Testament criticism in the nineteenth century : England and Germany*. Eugene, OR: Wipf & Stock Publishing.

Rupprecht, P. (2013). *Rethinking Britten*. Oxford: Oxford University Press.

Sackville-West, E. (march 1, 1948). Church Art: New Promise and Past Glory. *Vogue*, 201-202, 238, 240.

Sayers, D. L. (Winter 1952). Types of Christian Drama. *The New Outlook for Faith and Society, 1*, 104-112.

Seymour, C. (2007). *The operas of Benjamin Britten : expression and evasion*. Woodbridge, Suffolk: Boydell Press.

Sheppard, W. A. (2001). *Revealing Masks : Exotic Influences and Ritualized Performance in Modernist Music Theater*. Berkeley: University of California Press.

Sperling, H., Simon, M., & Levertoff, P. P. (1978). *The Zohar*. London: Soncino Press.

Squire, W. H. H. (1946). The Aesthetic Hypothesis and The Rape of Lucretia. *Tempo, 3*(1), 1-9.

Stainer, J., & Galpin, F. W. (2013). *The music of the Bible : with some account of the development of modern musical instruments from ancient types*. Miami, FL: HardPress Publishing.

Stern, M. (2011). *Bible & music : influences of the Old Testament on Western music*. Jersey City, N.J: KTAV Publishing House.

Sweeting, E. (18-26 June 1955). The Second Towneley Shepherd's Play. *The Eighth Aldeburgh Festival of Music and the Arts*.

Tillich, P. (2002). *The eternal now*. London: SCM.

Walker, L. (June 1, 2008). "How a Child's Mind Works": Assessing the "Value" of Britten's Juvenilia. *Notes, 64*(4), 641-658.

Westermann, C. (1980). *The promises to the fathers : studies on the patriarchal narratives*. Philadelphia: Fortress Press.

White, E. W. (1983). *Benjamin Britten : his life and operas*. Berkeley: University of California Press.

Wiebe, H. (2012). *Britten's unquiet pasts : sound and memory in postwar reconstruction*. New York: Cambridge University Press.

Wiebe, H. (2013). Curlew River and Cultural Encounter. In P. Rupprecht (Ed.), *Rethinking Britten*. Oxford: Oxford University Press.

Wiegold, P. J. (2015). *Beyond Britten : the composer and the community*. Woodbridge: Boydell Press.

Wiegold, P. K., Ghislaine. (2015). *Beyond Britten : the*

composer and the community. Woodbridge: The Boydell Press.

Young, K. (1933). *The drama of the medieval church. Vol. 2.* Oxford: Clarendon Press.

二、　中文書目

紀哲生、麥堅理 （編） （1973）。**頌主新歌**。香港：浸信會出版部。

韓文正譯（2002）。帕克斯曼（Paxman）（1998）原著。**所謂英國人**（*The English: A Portrait of a People*）。台北：時報文化。

三、　網站資料

Hymnary org(n. d.). Allen William Chatfield. Retrieved July 22, 2018, from

　https://hymnary.org/text/eternal_father_strong_to_save_whose_arm

Hymnary org(n. d.). Eternal father strong to save. Retrieved July 22, 2018, from

　https://hymnary.org/text/eternal_father_strong_to_save_whose_arm

國家圖書館出版品預行編目資料

榮耀時刻 /陳威仰. -- 初版. -- 臺北市：蘭臺，2018.11
面；　公分. --
ISBN 978-986-5633-72-1(平裝)
1.布瑞頓(Britten, Benjamin, 1913-1976) 2.歌劇 3.劇評

　　　915.2　　107016952

人文社會學系列1

榮耀時刻

作　　　者：陳威仰
編　　　輯：楊容容
美　　　編：楊容容
封面設計：陳勁宏
出 版 者：蘭臺出版社
發　　　行：蘭臺出版社
地　　　址：台北市中正區重慶南路1段121號8樓之14
電　　　話：(02)2331-1675或(02)2331-1691
傳　　　真：(02)2382-6225
E— MAIL：books5w@gmail.com 或 books5w@yahoo.com.tw
網路書店：http://bookstv.com.tw/　http://store.pchome.com.tw/yesbooks/
　　　　　三民書局、博客來網路書店 http://www.books.com.tw
總 經 銷：聯合發行股份有限公司
電　　　話：(02) 2917-8022　　傳 真：(02) 2915-7212
劃撥戶名：蘭臺出版社 帳號：18995335
香港代理：香港聯合零售有限公司
地　　　址：香港新界大蒲汀麗路36號中華商務印刷大樓
　　　　　C&C Building, 36,Ting, Lai, Road, Tai,Po, New,Territories
電　　　話：(852)2150-2100　　傳真：(852)2356-0735
經　　　銷：廈門外圖集團有限公司
地　　　址：廈門市湖里區悅華路8號4樓
電　　　話：86-592-2230177　　傳 真：86-592-5365089
出版日期：2018年 11 月 初版
定　　　價：新臺幣 320 元整（平裝）
ISBN：978-986-5633-72-1